花藝技巧

Floral skill ×
instances Collection

×實例寶典

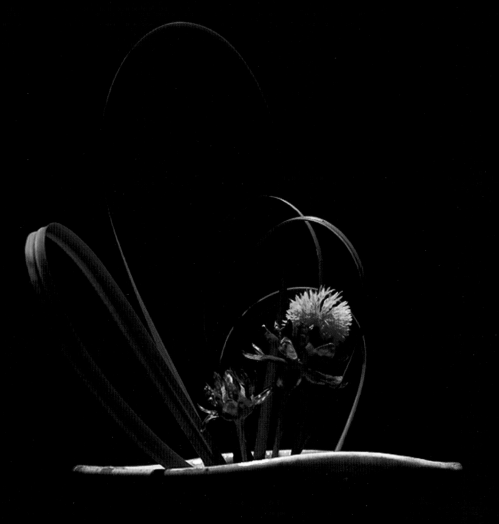

花藝技巧 × 實例寶典

Floral skill ×
instances Collection

書　　名　花藝技巧 X 實例寶典
作　　者　鄧衛東

主　　編　譽緻國際美學企業社・莊旻嬑
美　　編　譽緻國際美學企業社
封面設計　洪瑞伯
攝　　影　張旭明

發 行 人　程顯灝
總 編 輯　盧美娜
美術設計　博威廣告
製作設計　國義傳播
發 行 部　侯莉莉
財 務 部　許麗娟
印　　務　許丁財
法律顧問　樸泰國際法律事務所許家華律師

藝文空間　三友藝文複合空間
地　　址　106 台北市安和路 2 段 213 號 9 樓
電　　話　（02）2377-1163

出 版 者　四塊玉文創有限公司
總 代 理　三友圖書有限公司
地　　址　106 台北市安和路 2 段 213 號 9 樓
電　　話　（02）2377-4155、（02）2377-1163
傳　　真　（02）2377-4355、（02）2377-1213
E - m a i l　service@sanyau.com.tw
郵政劃撥　05844889 三友圖書有限公司

總 經 銷　大和書報圖書股份有限公司
地　　址　新北市新莊區五工五路 2 號
電　　話　（02）8990-2588
傳　　真　（02）2299-7900

初　　版　2023 年 8 月
定　　價　新臺幣 480 元
I S B N　978-626-7096-51-2（平裝）

國家圖書館出版品預行編目（CIP）資料

花藝技巧X實例寶典/ 鄧衛東作. -- 初版. -- 臺北市
：四塊玉文創有限公司, 2023.08
　　面；　　公分
　　ISBN 978-626-7096-51-2（平裝）

1.CST: 花藝 2.CST: 中國

971.5　　　　　　　　　　　　　　112012187

http://www.ju-zi.com.tw
三友圖書
友直 友諒 友多聞

三友官網

三友 Line@

前言

在我看來，中國插花藝術之路是坎坷的。隨著現代文藝復甦，中國戲劇性地出現了持續五年（2013～2018）的「插花熱」。今天看來，這「熱」似乎又退潮了。盲目的從眾心態、附庸風雅、非理性的追逐時髦，往往把嚴肅的藝術引入歧途，甚至淪為笑談。插花藝術會不會成為寂寞幽谷中少數專家們尋奇探勝的事業？答案當然是——不會！因為有人生存的地方就有對美的追求，就需要探究美的底蘊。其藝術積極作用就是吸引廣泛的社會參與、引起社會關注。由此說來，所謂「熱」的退潮，也許正是和諧發展常態的開始。

此書命名為《花藝技巧 X 實例寶典》（原書名：中國花事），主要內容是圍繞中國插花藝術進行闡述。任何一種藝術的發展，總是表現為信息量的增殖，插花藝術也不例外。《花藝技巧 X 實例寶典》（原書名：中國花事）正是按歷史的、客觀的、系統的方式展開，將美的本質、美的屬性、美的形式、美的意蘊、美的追求綜合訴說，融匯古今，讓更多的插花愛好者了解中國插花藝術。

本人是一名從事插花藝術的專業者，也是將植物的自然魅力通過插花形式進行藝術創作，再以文字敘述方式介紹給大眾的司儀和解說員。讓不同民族、不同文化、不同信仰、不同思維方式的人們，清晰地看到插花藝術的各個層面和要素，從而更加了解插花藝術豐富多彩的本質，能夠獨立、系統地去探源析流，從心底愛上中國傳統插花，這便是此書的現實意義。

鄧衛東

2019 年冬於北京

《火焰》

花器：三足盤

花材：火星花、菠蘿菊

場所：適合玄關、客廳擺放。

當熱情奔放的火星花遇到天真、純潔的菠蘿菊，於是生活就變得更充滿激情和美好。

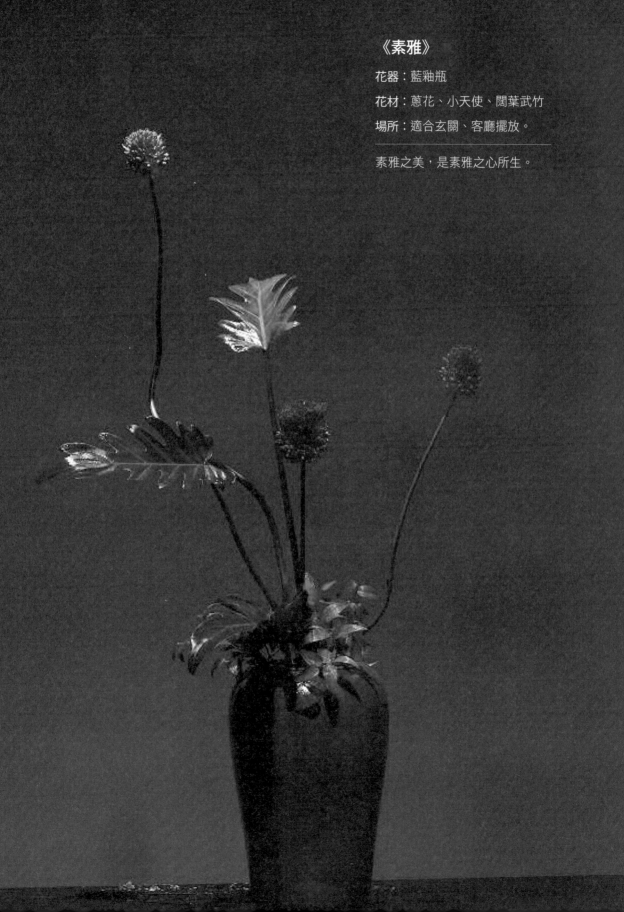

《素雅》

花器：藍釉瓶

花材：蔥花、小天使、闊葉武竹

場所：適合玄關、客廳擺放。

素雅之美，是素雅之心所生。

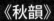

《秋韻》

花器：高足敞口瓶

花材：海州常山、珍珠梅、五葉爬山虎、綠蘿

場所：適合玄關、客廳、書房擺放。

秋天，海州常山不見了潔白的花，展現出了成熟的美。

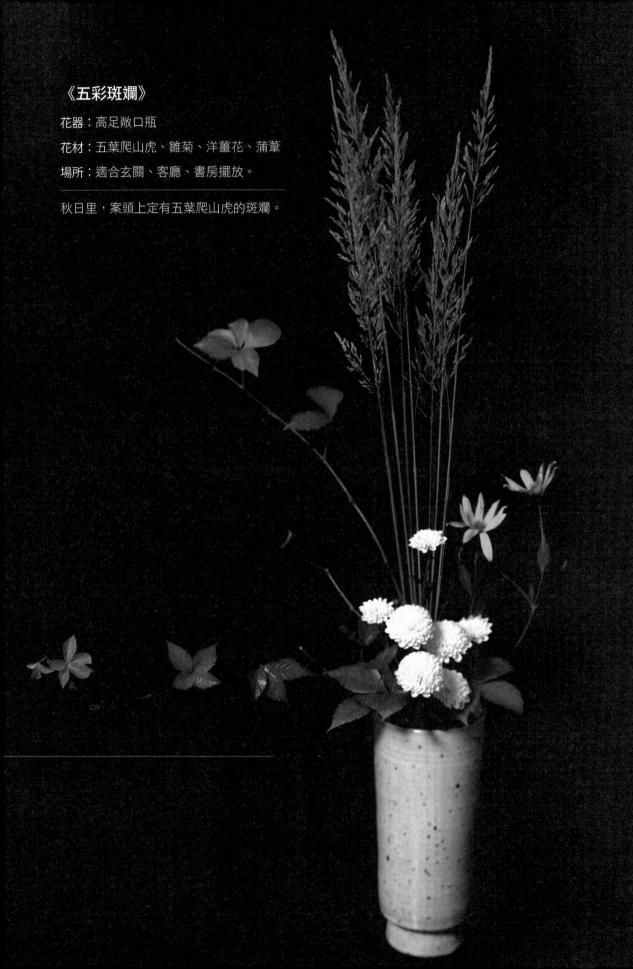

《五彩斑斕》

花器：高足敞口瓶

花材：五葉爬山虎、雛菊、洋薑花、蒲葦

場所：適合玄關、客廳、書房擺放。

秋日里，案頭上定有五葉爬山虎的斑斕。

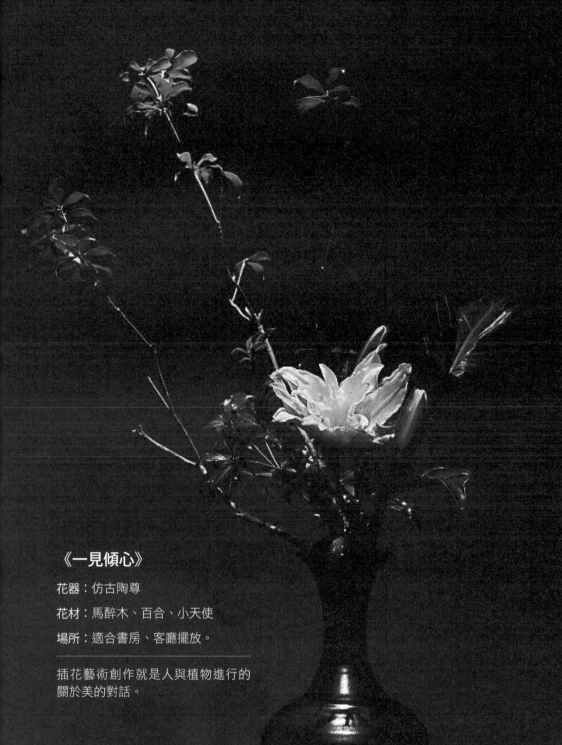

《一見傾心》

花器：仿古陶尊

花材：馬醉木、百合、小天使

場所：適合書房、客廳擺放。

插花藝術創作就是人與植物進行的
關於美的對話。

《富貴吉祥》

花器：玄紋缽

花材：石榴、石化柳

場所：適合玄關、客廳擺放。

一枝石榴就有了對生活的無限憧憬和滿足，
這難道不也是一種樸實無華的生活方式嗎？

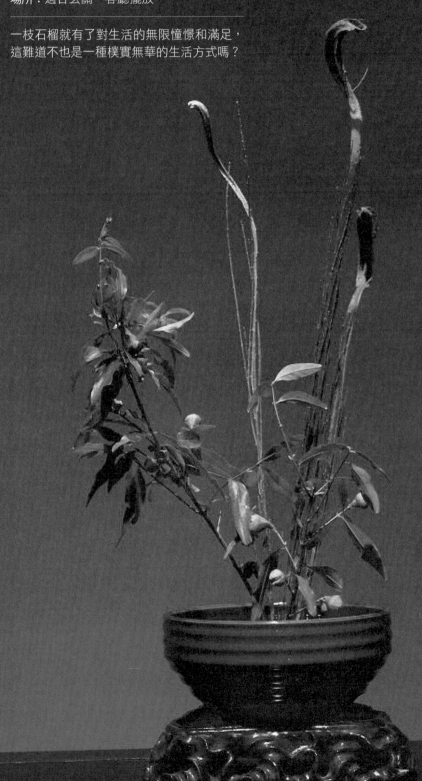

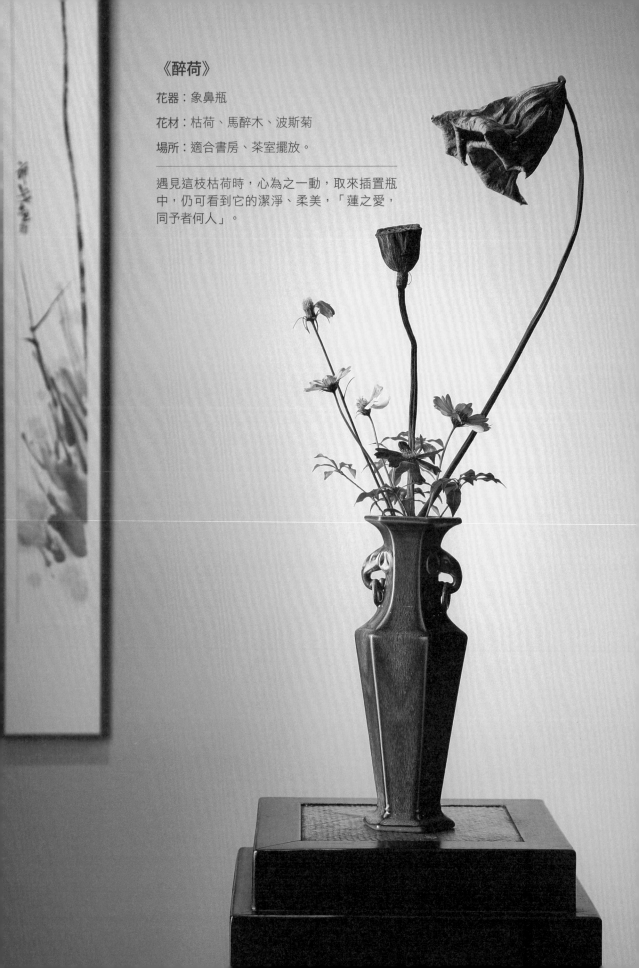

《醉荷》

花器：象鼻瓶

花材：枯荷、馬醉木、波斯菊

場所：適合書房、茶室擺放。

遇見這枝枯荷時，心為之一動，取來插置瓶中，仍可看到它的潔淨、柔美，「蓮之愛，同予者何人」。

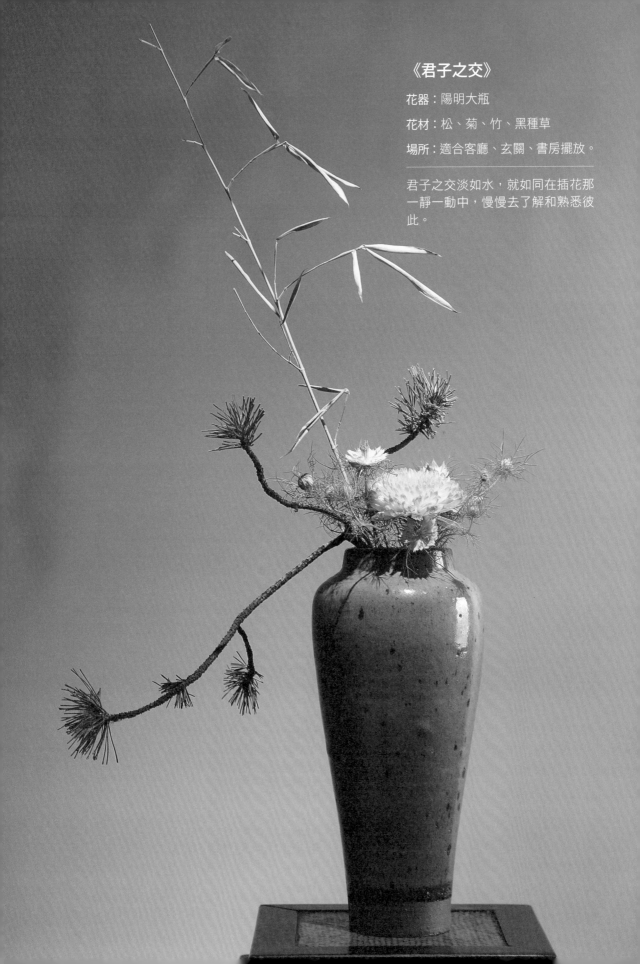

《君子之交》

花器：陽明大瓶

花材：松、菊、竹、黑種草

場所：適合客廳、玄關、書房擺放。

君子之交淡如水，就如同在插花那一靜一動中，慢慢去了解和熟悉彼此。

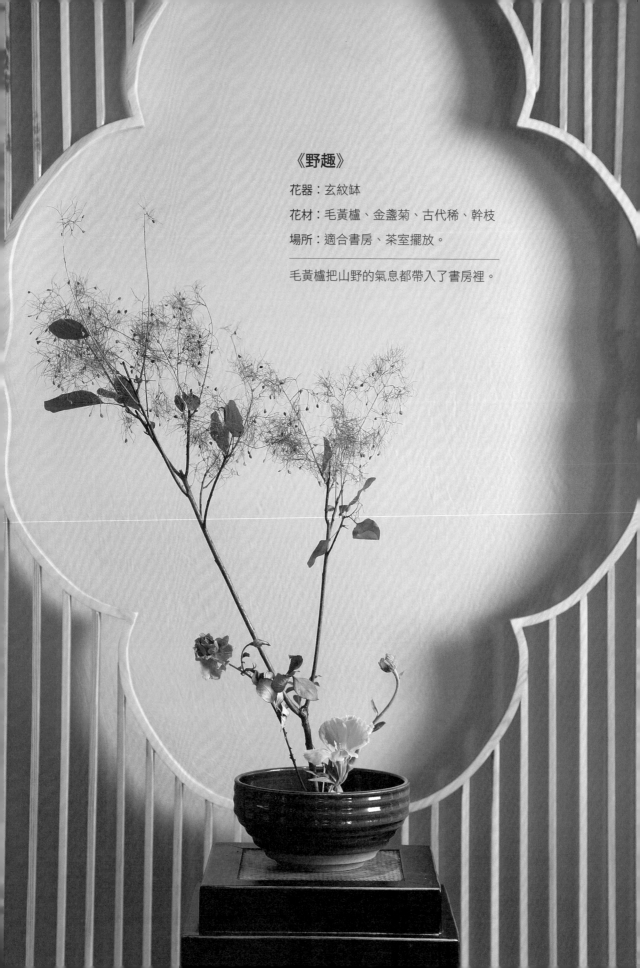

《野趣》

花器：玄紋缽

花材：毛黃櫨、金盞菊、古代稀、幹枝

場所：適合書房、茶室擺放。

———————————

毛黃櫨把山野的氣息都帶入了書房裡。

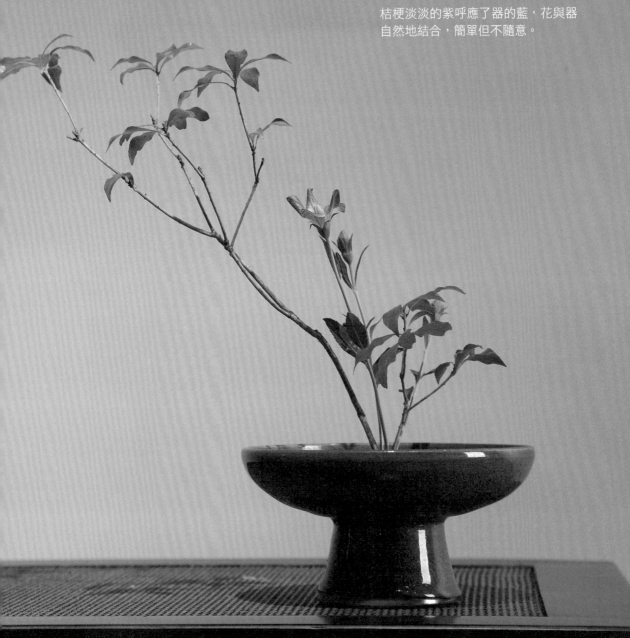

《愛的承諾》

花器：高足盤

花材：桔梗、馬醉木

場所：適合書房、茶室擺放。

桔梗淡淡的紫呼應了器的藍，花與器
自然地結合，簡單但不隨意。

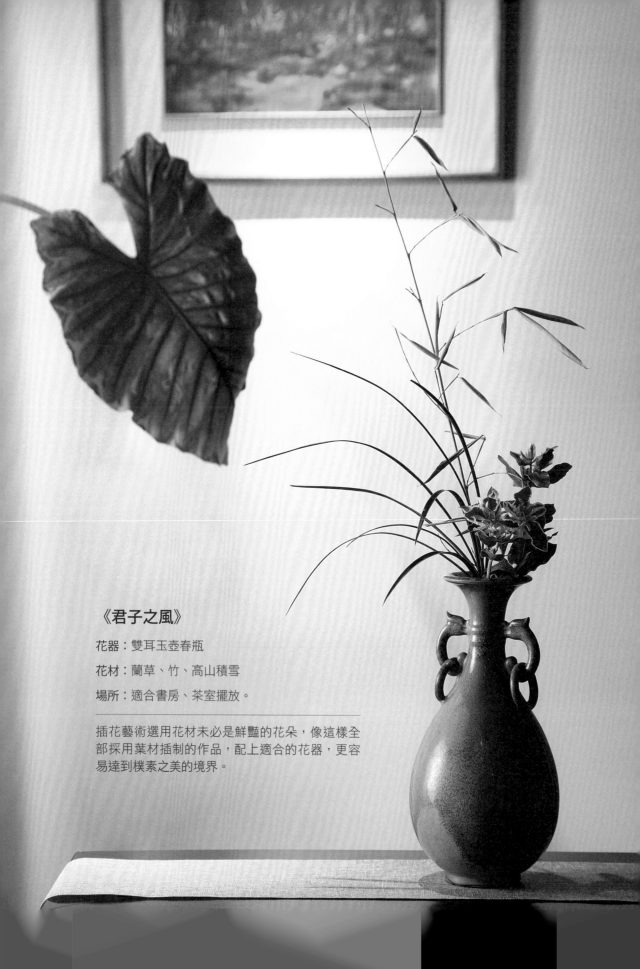

《君子之風》

花器：雙耳玉壺春瓶

花材：蘭草、竹、高山積雪

場所：適合書房、茶室擺放。

插花藝術選用花材未必是鮮豔的花朵，像這樣全部採用葉材插制的作品，配上適合的花器，更容易達到樸素之美的境界。

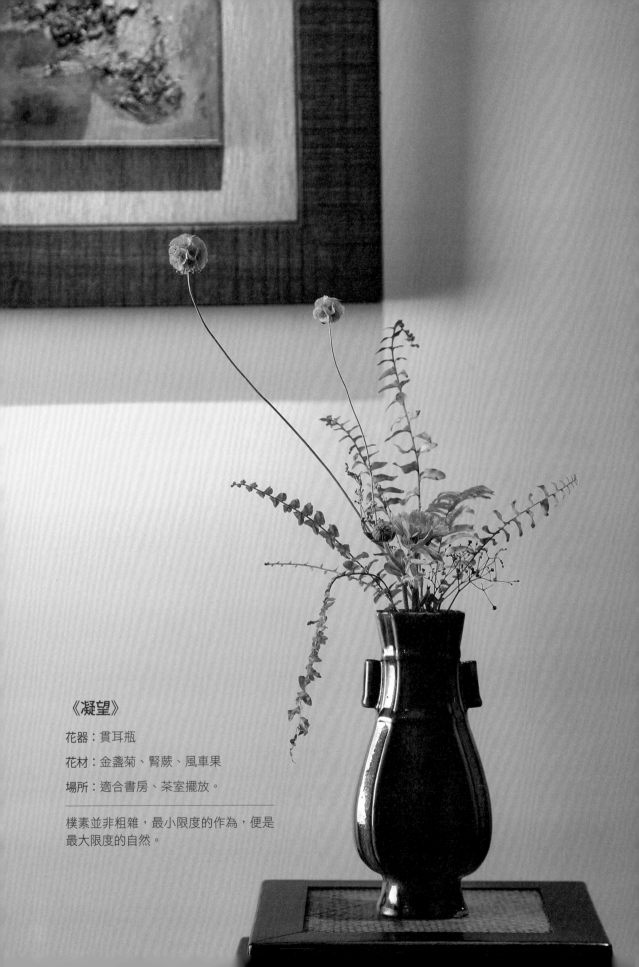

《凝望》

花器：貫耳瓶

花材：金盞菊、腎蕨、風車果

場所：適合書房、茶室擺放。

樸素並非粗雜，最小限度的作為，便是
最大限度的自然。

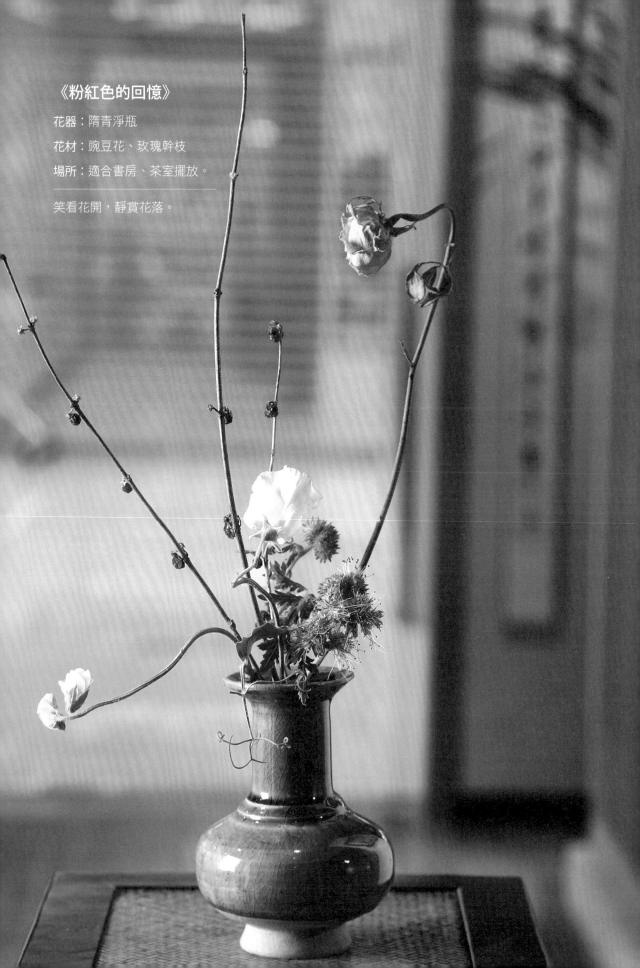

《粉紅色的回憶》

花器：隋青淨瓶

花材：豌豆花、玫瑰幹枝

場所：適合書房、茶室擺放。

———————————

笑看花開，靜賞花落。

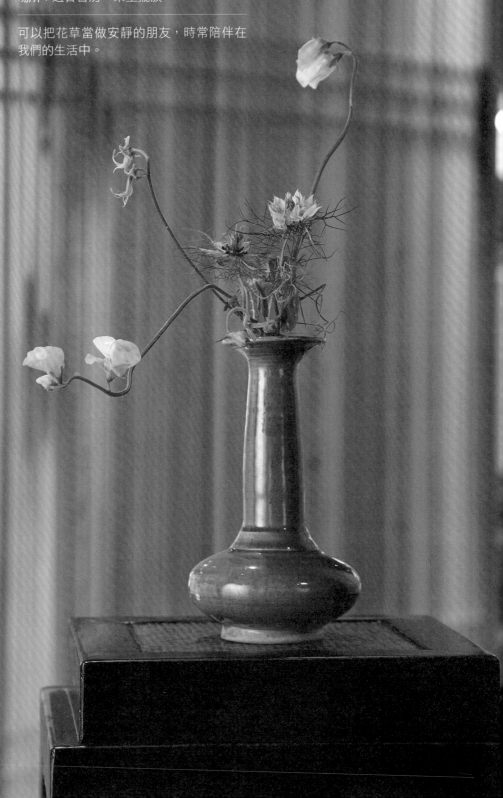

《暗香》

花器：隋青淨瓶

花材：豌豆花、黑種草

場所：適合書房、茶室擺放。

可以把花草當做安靜的朋友，時常陪伴在
我們的生活中。

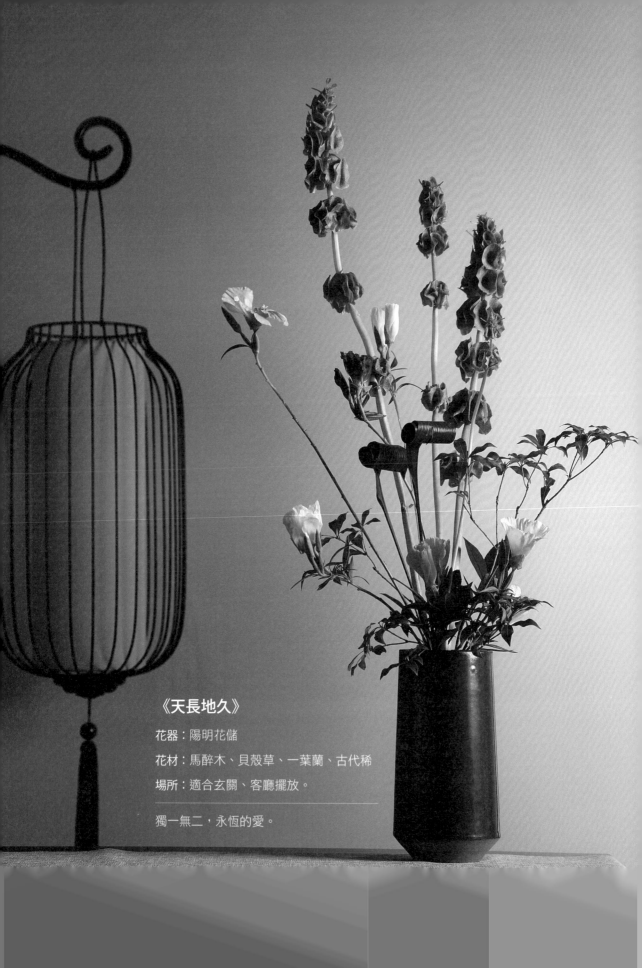

《天長地久》

花器：陽明花儲

花材：馬醉木、貝殼草、一葉蘭、古代稀

場所：適合玄關、客廳擺放。

獨一無二，永恆的愛。

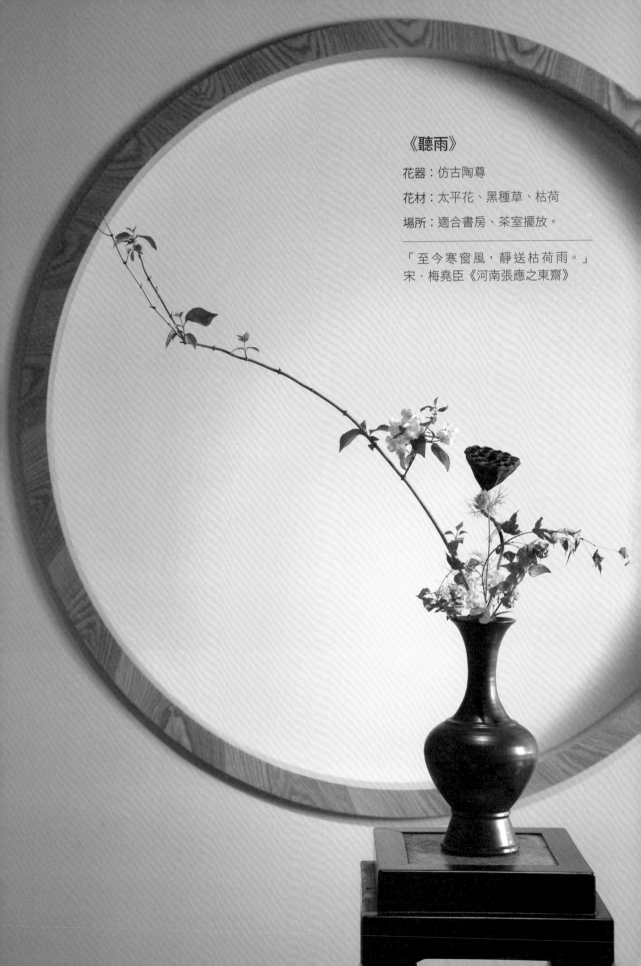

《聽雨》

花器：仿古陶尊

花材：太平花、黑種草、枯荷

場所：適合書房、茶室擺放。

「至今寒窗風，靜送枯荷雨。」
宋‧梅堯臣《河南張應之東齋》

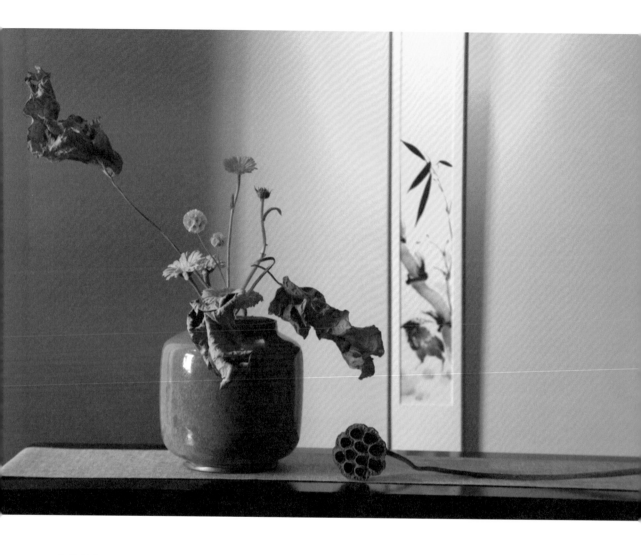

《殘荷》

花器：藍釉罐

花材：枯荷葉、金盞菊、風車果

場所：適合玄關、客廳擺放。

「秋陰不散霜飛晚，留得枯荷聽雨聲。」
唐・李商隱《宿駱氏亭寄懷崔雍崔袞》

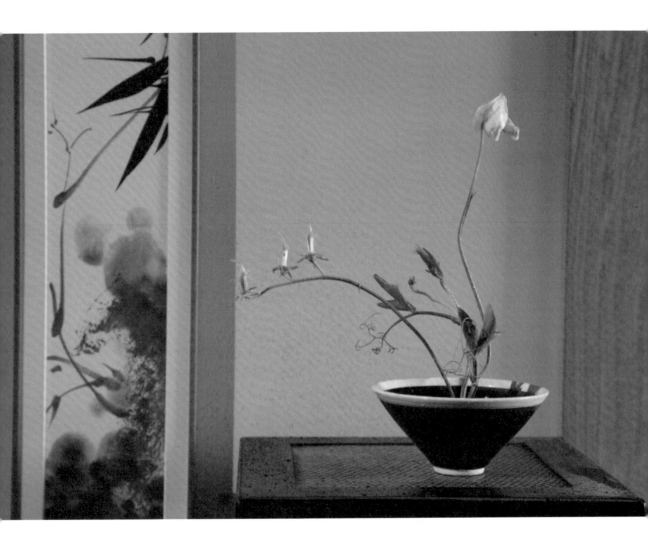

《流年》

花器：白覆輪斗笠碗

花材：豌豆花

場所：適合茶室、書房擺放。

清新婀娜，只此一種花材足以展現整個風景。

CONTENTS 目錄

第一章
中國花史「熱詞」快閃

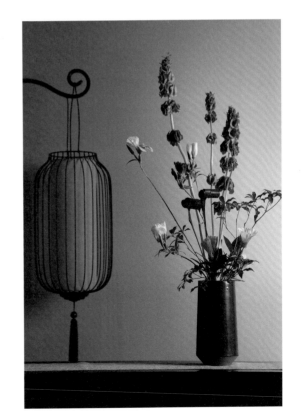

第六章
· · ·
插花操作實例
·

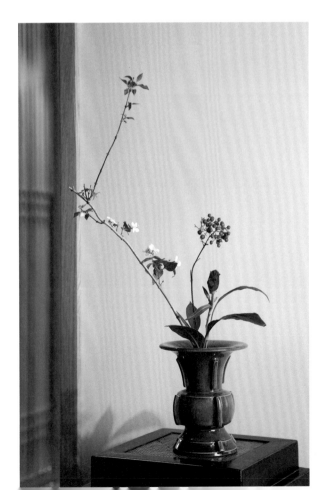

第七章

不同社會功能的插花及特徵

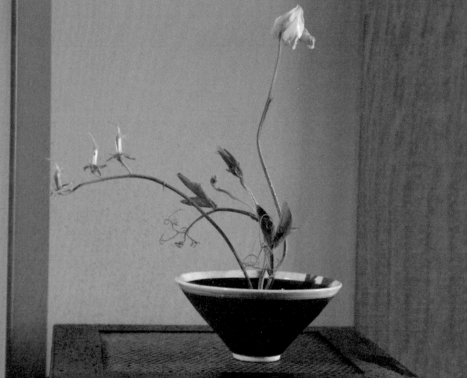

第八章
· · ·
賞花與評花

《舞》

花器：陽明正心盤

花材：金盞菊、一帆風順葉

場所：適合書房、茶室擺放。

風吹仙袂飄飄舉，猶似霓裳羽衣舞。——唐·白居易《長恨歌》

第一章

中國花史「熱詞」快閃

漢以前—感受植物花草之美

參贊教化

從中國文學最早的詩歌總集《詩經》可看出花草植物參贊教化影響詩歌的內容。《詩經》311 篇中含花草植物的篇數就有 153 篇。

寄寓言志

戰國時期的文學作品《楚辭》之中，寄寓言志的花草植物特別多。以「香木」、「香草」比喻忠貞、賢良；而以「惡木」「惡草」比喻奸佞小人，這是《楚辭》作品中花草植物最大的特色。在古代，只有道德高尚的君子，才有資格佩蘭。

禮俗玩賞

在古代將美麗芳香的花草，或佩戴、或頭簪、或集綴成串掛在脖頸……等等，還有民間花藝方式及禮俗活動，處處體現花草植物文化在漢代以前已展開。

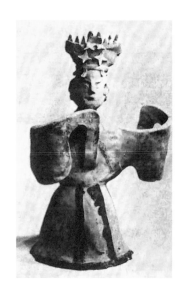

漢—品賞植物花草之美

域外花木輸入

漢代國力強盛，隨著絲綢之路對外交往日益頻繁，物產的流通，方便了域外奇花異木的輸入。西晉張華的《博物誌》記載「張騫使西域遠，得石榴、胡桃、薄桃」。西晉嵇含的《南方草木狀》也有記錄漢武帝開疆拓土，多有域外奇異花木輸入，大量外域花木的進入，更方便了人們對植物的品賞。

植物園林建造

漢代為了方便品賞奇花異木，漢武帝建造了人類史上最大的植物園—上林苑。苑內花草奇木繁多，西漢司馬相如《上林賦》曾有對上林苑花木品種的記述。《西京雜記》也有果木品種記載「上林苑有梨十種、棗七種、栗四種、桃七種、李十五種、棉柿三種、棠四種、梅七種」，以梅為例就有「朱梅、紫葉梅、紫花梅、同心梅、麗枝梅、燕梅、猴梅」。

插花形式初現

象徵早期寫景插花形式的陶盆，在漢代出土文物中屢見不鮮。如花樹綠植陶盆，以陶盆表示大地或湖河，周緣另做溝槽用以象徵湖邊小路，湖的中心立有花樹，樹上棲息數隻小鳥，盆裡盛水供水禽嬉戲，岸上禽獸遊走，栩栩如生，彷彿是描寫自然的插花作品。

河北望都縣的東漢浮陽侯孫程墓墓道壁畫中，繪有一個陶製卷沿圓盆，盆內均勻地插著六支小紅花，並置於几架上，形成了花材、容器、几架三位一體的形態，是早期中國插花的圖證，也是品賞花草的一種形式。

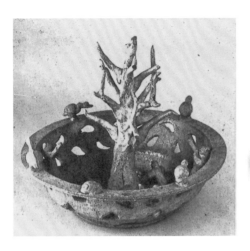
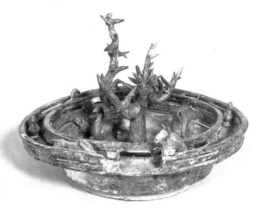

忍冬紋樣出現

　　忍冬是一種蔓生植物,又稱「金銀花」、「鴛鴦藤」。東漢時期出現,其枝葉果實變化多種多樣,因它越冬而不死,所以在佛教上比作人的靈魂不滅,輪迴永生,深受當時人們的喜愛,廣泛用於當時器皿圖案繪畫和梁棟雕刻裝飾藝術上。

植物花紋織染

　　漢代的紡織品已經發展到了一定高度,漢代的紡織品已經使用織布機,也叫「花樓」,能織出精美的花紋圖案,染色技術也很高,人們對植物千變萬化的線條美的追求,通過紡織技術變成大眾服飾藝術。

魏晉南北朝─寄情植物花草之美

佛教插花供養

　　魏晉時期大興佛法,宗教氣氛瀰漫,皇帝皇后帶頭建石窟、造佛寺。佛教是以超脫塵世,修道成佛為主要目的,以否定現實的存在為主要特徵。佛教的世俗性質決定了它往往採取生動、形象的感性形式,以濃郁的生活氣息來感化人們。鮮花包含著人們對美好生活的嚮往和追求。佛前插花供養,正是代表修好因、修善因的具體表現形式。《佛教與花的因緣》中述,佛前供花不僅可以外修容貌、內修心性,並可美貌與智慧共存,所以有花之六度之説。

（一）布施：花的美麗，令人一見傾心，愉悅歡喜，因此它有布施的精神。

（二）持戒：花遵循四季守時綻放，不侵犯，具有持戒本質。

（三）忍辱：花的種子深藏土中，忍受黑暗、潮濕、寂寞，之後發芽、成長、開花。開花後還要經歷風霜雨雪、蜂蝶採蜜，所以堪稱忍辱典範。

（四）精進：花的生命無論長短，總是努力綻放美麗芳香，凋零後化作泥土或種子，依然為新生命而努力，所以具有精進的豪邁。

（五）禪定：花靜悄悄開放，表現出寧靜祥和的氣質，這也是禪定的境界。

（六）般若：花有色彩、輪廓、形態、大小、香氣等不同，花的世界猶如人的世界，蘊含無限的智慧。

山水花草為友

魏晉時期有不少詩人及文人雅士，日夜與山水花草為友，寄意風情，借物抒情，代表人物如竹林七賢、陶淵明等。

造園造景風氣

園林景觀的花木之美是濃郁的、直觀的，當時權貴階層造園造景的風氣盛行。魏有銅雀園、芳林園等；晉有瓊圃園、靈芝園、石祠園、平樂園、鹿子苑等；南朝有玄圃、芳樂苑、湘東苑、樂遊苑、青林苑、上林苑等；北朝有桑梓園、華林苑、鹿苑、南園、東園、竹園、隱園等。

最早百花生日「花朝」

梁元帝時作詩云：「昆明夜月光如練，上林朝花色如霰。花朝月夜動春心，誰忍相思不相見。」

「花朝」為每年二月十五日，又稱「中春」或百花生日，與月夕的「中秋」同為中國最古老美好的日子。

絹布染色造花

彩花在當時非常流行，人們以絹布染色，製作芙蓉、梅花等人造花。宋高承《事物紀原》稱「晉惠帝令宮人插五色通草花……家以剪花為業，染絹為芙蓉，捻蠟為菱藕，剪梅若生」。

金屋盤花登場

金屋即名貴的金銅器，南北朝時期著名的文學家庾信《杏花詩》中有「春色方盈野，枝枝綻翠英。依稀映村塢，爛漫開山城。好折待賓客，金盤襯紅瓊」。庾信在當時以愛花聞名，有「花詩人」之譽，他詩中的金盤即銅盤，紅瓊則是古代杏花的別名。當時用銅器插花較為盛行。石崇曾就海棠嘆曰：汝若能香，當以金屋貯汝。

瓶花折枝造型

魏晉時期已流行將選好的花枝折取造型觀念，陸凱有梅花詩說：「折花逢驛使，寄與隴頭人。江南無所有，聊贈一枝春」。唐張彥遠在其《歷代名畫記》卷七標示梁元帝有《芙蓉醮鼎圖》，從圖中獲悉當時已使用銅鼎等容器插花造型。

隋唐—蓬勃發展的插花藝術

隋唐以前，插花供花一般服務於宗教，算不上單純的觀賞插花藝術。而隋唐時期，國威遠播，文化藝術燦爛可觀。插花藝術隨著詩文書畫等藝術同步蓬勃發展。除了佛前供花外，插花觀賞品鑑已成為生活主流，種類頗多，如瓶花、春盤、缸花、竹筒花、花籃、簪花、戴花等觀賞形式應運而生。隋唐時期也成了插花藝術的黃金發展時期。

宮廷花事（括香）

隋唐的賞花插花風氣，與隋煬帝的奢靡生活方式息息相關。他喜花愛花，宮廷廣植名木並尋求海內奇花異草供煬帝觀賞遊樂，這種風氣直接影響唐代君王。《開元天寶遺事》曾描述，唐玄宗欣賞並蒂牡丹及折取桃花插在妃子頭上以增其嬌態等軼事。另有《雲仙雜記》記載，「穆宗每宮中花開，則以重頂帳蒙蔽欄檻，置惜春御史掌之，號曰括香」。

花裀

上行下效，民間賞花風氣興盛，探春賞花成為時尚。唐詩中有所描寫：「探春不為桑，探春不為麥。日日出西園，只望花柳色」。當時人們熱衷遊賞踏青，楊巨源詩：「若待上林花似錦，出門俱是看花人。」《開元天寶遺事》也載：「長安春時，盛於遊賞，園林樹木無間地」。這些人們在賞花時或攜帷帳座椅，或帶食嗑飲料，對花暢懷。甚有瀟灑者，如學士許慎選一般，邀集親友於花圃設宴，花下設帷幄或座椅，或命僮僕聚集落花，敷陳於所坐場所以為坐具，名為「花裀」。

簪花

賞花時，摘花戴花也是當時人們的風尚。如杜牧「塵世難逢開口笑，菊花須插滿頭歸」。在當時人們頭戴鮮花成為尋常之事。

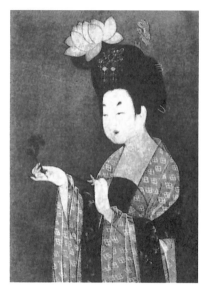

花福

唐代人們愛花，把二月二十五日定為花朝，視作百花誕辰的國家法定節日，並把二月二十五日賞花視若天下九福之一「花福」。人們花朝時賞花飲酒的習俗謂之「醉花朝」。

花師

由於隋唐時期人們對花卉的熱愛與需求，社會便有人專門從事種花養花的職業。當時因種花而聞名的有諸葛穎、王縱、宋單父等人。隋朝諸葛穎著有《種植法》七十七卷，唐代王縱著有《園庭草木疏》，宋單父擅長改良牡丹品種。當時人們把擅長種花養花者謂之「花師」。

賣花郎

隋唐時期買花賣花極為普遍，賣花者將花分成大小若干束，根據品種不同在市集進行計價交易，古稱賣花者為「賣花郎」。來鵠在《賣花謠》中說：「紫豔紅苞價不同，匝街羅列起香風。無言無語呈顏色，知落誰家池館中。」描述的就是賣花的情景。

移春檻

唐代《開元天寶遺事》曾記載開元立春時，富貴人家尋求各地奇花異草，置集檻中，以板為底，以木為輪，挽以彩，使人牽之，隨地遊行，人稱為「移春檻」。這一形式也是古老「花車」的原始雛形。

彩花

人造彩花是漢、魏晉時期彩花的延續，但無論是品種、質量、色彩、工藝都有很大提升。

吐魯番出土的人造彩花，枝長三十多公分，色彩豔麗，有萱花、剪秋蘿花等花色品種。這些出土人造彩花，提供了唐人利用人造彩花插花，美化居室的生活依據。

花卉著作

　　隋唐時期有關研究花木種植的著作有很多，如諸葛穎的《種植法》、王縱的《園庭草木疏》、李德裕的《平泉山居草木記》、郭橐駝的《種樹書》、唐相賈耽《百花譜》及羅虯的《花九錫》等著作。

春盤

　　春盤又稱辛盤或者新盤。一般取韭、薤、蒜、姜、芙蕖、蓼、芥、蒿、芹等辛辣菜蔬七種插盤，在新春時奉神之用。隋唐時春盤與漢代的陶盆用途相結合，把盤或陶盆視為大地，加植物花卉，用寫實的手法表現大自然景色，隋唐時期盤花是插花寫景的雛形。

　　歐陽詹的《春盤賦》對盤花有所描寫「多事佳人，假盤盂而作地，疏綺繡以為春。叢林具秀，百卉爭新。一本一根，葉陶甄之妙致；片花片葉，得造化之窮神。」

圖花

　　文人受春盤影響，「圖花」成為當時較為流行的形式。文人們一般以牡丹、蘭、蓮、桃、杏、松等植物為題材，以插花形式構圖。此種「圖花」風格高雅，自成特色，開闢了「書畫插花」的藝術風格。

品賞

　　唐代文人賞花，注重花木之特性。唐代蕭瑀與陳叔達，在隆昌寺賞李花時，讚嘆李有「九標致」一香、雅、細、淡、潔、密、宜夜月、宜綠鬢、宜冷酒。李商隱的《義山雜纂》中也有類似賞花觀念，記錄了九種賞花心得一落花飛（富貴相）、花時無酒（不快意）、花間喝道（殺風景）、看花淚下（殺風景）、花下曬褌（殺風景）、花架下養雞鴨（殺風景）、花時多病（虛度）、貧家好花園（虛度）、有好花不吟詩酌酒（枉曲）。

六大品賞

　　文人器重花木精神品味與情趣特質，強調賞花形式，追求多層次美的享受，因此提出六大品賞方式：

　　（一）譚賞（談賞）；（二）茗賞；（三）香賞；（四）酒賞；（五）曲賞；（六）詩賞。唐代人賞花境界超過魏晉以前。

羅虯與《花九錫》

　　羅虯，唐代詩人，花藝家，其著作《花九錫》，主要內容：

　　（一）重頂幄（障風）；（二）金錯刀（剪折）；（三）甘泉（浸）；（四）玉缸（貯）；（五）雕文台座（安置）；（六）畫圖；（七）翻曲；（八）美醑（欣賞）；（九）新詩（詠）。

　　所謂「九錫」，是古代帝王禮遇臣子的九大項禮物。針對當時的國花牡丹，羅虯以插花的角度，提倡插國花牡丹時，強調考究與高度，追求高層次的審美境界。

插花東渡

　　插花藝術影響鄰國，日本遣隋使、天皇的後裔小野妹子三次來中國學習禮儀文化，他推崇隋代賞花、插花藝術，把插花藝術作為美學文化思想中有價值的部分，帶回日本提煉發展。小野妹子也成為日本花道界最古老、最大的插花流派池坊流創始人。

五代十國

　　五代的歷史篇幅不長，但是卻是中國古代插花歷史發生巨大變化的時期，僅從插花藝術發展的角度看，有幾個積極推動因素。

《花經》

　　張翊，南唐蜀漢人，著有《花經》一書，書中將大自然的花卉按品質高下仿照古代官階等級，分為九品九命（後文「中國花語」中有詳細說明）。

　　古代評定人才高下以上上、上中、上下、中上、中中、中下、下上、下中、下下為準，俗稱「九品」，張翊利用百花的香、色、形、質等特徵，臨照百官大小，分高低貴賤的等級內涵，培養功利與美的結合。暗喻美好事物要對國家有用，因為美是從功利中演化出來的，離開了功利性，美就成為無源之水，無本之木。所以《花經》具有明顯的功利與教化作用。

五宜説

　　韓熙載，南唐北海人，文學家，擅長書畫，才華橫溢，懂得生活情趣。對插花，他認為「對花焚香，有風味相和，其妙不可言者；木犀宜龍腦、酴釀宜沈水、蘭宜四絕、含笑宜麝、薝蔔宜檀」。即所謂「五宜説」。

　　按形色不同的花卉配以材料不同的燃香。從單純賞花上升到高級感官審美情趣。使視覺嗅覺感到滿足，產生一種精神上的愉悦，將品花、插花上升到一種生理與精神結合的「香賞」境界。

占景盤

　　五代郭江洲發明了占景盤，在占景盤出現以前。花枝是無法在盤、碗等花器內挺立，更難以在空間表現花枝的曼妙姿態。《清異錄》描述占景盤説：「郭江洲有巧思，多創物，見遺占景盤，銅為之，花唇平底，深許四寸，底上出細筒殆數十，每用時，滿添清水，擇繁華插筒中，可留十餘日不衰。」郭江洲的占景盤對插花藝術而言，具有重要意義。占景盤的發明使寫景花的表現更為方便。

錦洞天

　　《清異錄》記載：「李後主每春盛時，梁棟窗壁，柱拱階砌，並作隔筒，密插雜花，榜曰錦洞天。」後主姓李名煜，字重光，精書法、工繪畫、通音律、善詩文及插花。

　　《清異錄》印證，錦洞天為中國歷史上最早的插花展。

　　錦洞天將插花形式擴展在具體的事物上，因此插花美學的價值就相應的突出了。錦洞天在插花學發展上為我們提供了幾點重要的認識：

1. 發明將竹子截斷貯水做花器，後世稱為「竹筒花」或「筒花」。
2. 利用梁棟，窗壁插花，既可以美化環境空間，又可以展示作品。
3. 選擇花材廣泛，遵循大自然生長規律，注重雜花、野花搭配使用。
4. 「寓教於樂」是中國傳統美學思想的重要特徵之一，利用春季宮廷插花展會強調插花、賞花美感愉悦的社會普遍性，及插花展會的社會價值與插花家的人生觀。

宋

宋時期分為兩個階段，960～1127年為北宋，建都今開封；1127～1279年為南宋，遷都今杭州。宋朝政治體制大體沿襲唐朝，宋朝也是中國歷史上藝術文化和儒家思想的發展期，此時期以北宋的程顥、程頤兄弟與南宋朱熹儒家思想學派占主導地位，古稱「程朱理學」。理學主張「性即理」，講求「天理」與「人性」觀念形成的文化藝術。插花藝術根據對理學的認識及精神支配被注入了人的理性，引起情感的相應變化，因此更具有了東方審美的特質。

花—宮廷「四司六局」專營項目

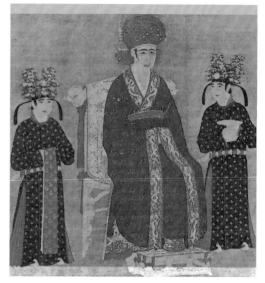

兩宋時期是中國歷史上相對富裕、經濟繁榮時代。這個時期經濟得到了空前發展，政府興修水利，積極發展農業生產，擴大耕地面積；支持手工業、鑄造業、鍛造業、造紙業、絲織業的發展。

兩宋的商業高度發達，北宋的開封可以說是商鋪林立，富甲雲集。憑藉交通的發達，南宋海外貿易之盛也遠遠超過前代。

經濟的繁榮必然促使各類藝術的發展。宋代宮廷重視插花，將插花列為宮內「四司六局」的專營項目，其中香藥局負責燒香，茶藥局負者點茶，帳設司管掛畫，排辦局管插花。宮廷插花之風盛行，促使插花、點茶、焚香、掛畫合為宋代的四大生活藝術。

花—詩歌繪畫永恆的主題

宋代各類藝術出現了空前未有的繁榮，城市生活空前活躍，繪畫、理學、文學、收藏、詩詞、書法等文化藝術達到了歷史高峰。豐富的文化藝術為插花學理論及實踐提供了條件。宋代文人多善於詩詞、喜愛字畫、收藏古董、交往聚會、組成文化沙龍，插花便會和文人的雅興緊密結合在一起，花是文人詩歌、繪畫中永恆的主題。花成了文人最好的伴侶。

歐陽修詩云：「深紅淺白宜相間，先後仍須次第栽。我欲四時攜酒去，莫教一日不花開。」文人把花插在銅瓶裡賞玩，又在花下飲酒盡歡。有才情的歌女助興，文人們則品評著花的風姿品格，或橫琴煎茶，與花的高雅相映成趣。宋徽宗所繪《聽琴圖》中文士撫琴對花，花與文人們的高雅是一種互補的關係，花受到文人們的詩詞琴書熏陶，會開得有靈氣，而文人們則從花的身上感受到純淨自然毫無雕飾的美，這種互補使花和文人都受益匪淺。

品花鑑花—插花藝術美學體系確立

宋代是文化歷史豐盛時期，也是文化交流和藝術百花齊放的時代。學術藝術流派日益增多，相互批判和論戰，氛圍活躍，出現了「百家爭鳴」的局面，這種較自由的學術風氣，促進了宋代花的品鑑及花學重要著作理論的形成。

宋時期對花品、花性之研究甚深，如《東坡雜記》評菊說：「菊性介烈，不與百卉並盛衰，須霜降乃發，其天姿高潔如此，宜其通仙靈也」。周敦頤《愛蓮說》：「予謂菊，花之隱逸者也；牡丹，花之富貴者也；蓮，花之君子者也。」黃庭堅以梅花等十花為「花十客」。范成大所著《範村梅譜》稱：「梅以韻勝，以格高。」僧仲林的《花品記》，張邦基的《陳州牡丹記》，陸游的《天彭牡丹譜》，趙孟堅的《詠水仙》等詩文，奠定了插花藝術美的發展基礎，確立了品花、鑑花等較完善的插花藝術美學內容體系。

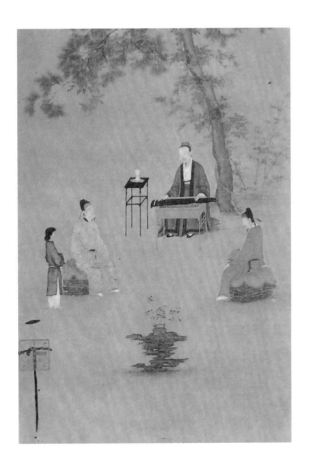

元

　　元代，蒙古族世代以游牧為生，在文化藝術素養等方面與漢族士大夫有著較大的差距。

　　這種文化差異，也影響到插花藝術的發展，文人普遍不願意出世，意圖隱居，插花無意中成為思想意識的表白，成為宣洩胸中逸氣的工具。

文以情生，情以物感—文人花誕生

　　文人們就地取材，雜花野草，信手拈來，於是不拘形式，以文人為主流的插花步入歷史，文人們對過去時代的追念，借花抒志，或褒或貶，或抑或揚，為文人花發展奠定了基礎，文人花具備以下特性：

1. 以形寫神，格調高雅；

2. 強調花材的表現性以及善惡的教化性；

3. 借花抒志，追念過去及揭露現實種種弊病；

4. 利用花材感發志向，觀風俗之盛衰。

　　文人插花風格因事、因時等不同目的，而引發不同的插花理念，也間接反映出插花者的心境與意圖，是一種情感的傾訴，也是情緒的激發，是「人心感於物也」，由此也稱「文人花」。

明

明代是中國花道的頂峰時期

　　插花藝術隨著社會的穩定再度復興，漸至達到昌盛。明代的學術思想受宋代理學影響。明代插花作品是關於生命、情感和內在現實的個體自我表現，即是協調個體與社會、個體與自然、個體的身與心、個體的情與理之間的和諧關係來完成對人們的教化。

插花哲學思潮

　　尖銳的封建社會矛盾和衝突，迫使人們去進行精神上的探索，尋求現實與理想在更高層次上的統一，孕育一種體現時代精神的插花哲學。

心花

　　明代的思想受宋代理學影響同時，王陽明「心學」繼起。王陽明（1472～1529），名守仁，字伯安。是明代傑出的思想家，重建心體，發明本心，是陽明思想的核心，借用陽明「心學」的觀念、自然美的象徵，表現人類的觀點、立場或角度，想像是情感的派生物，美學家朱光潛先生說：「創造的想像必然要受慾念、意圖或目的的控制，因此，想像就必然是與情感聯繫的，也必然是藝術家的自覺活動。」明代文人表達內心情感，從外部世界捕捉

物象，心游神馳，以達到心與物的統一。這就是一個物象由「心象」藝術表象的轉化，「心」花也由情感朦朧變得清晰，我們姑且稱之為「心花」。「心花」，將中國插花藝術推到了一個新的高度。

產生大量插花理論著作

任何一個藝術體系的形成，都必須建立在藝術的繁榮和藝術規律的把握上。

明代插花學在藝術充分發展的過程中，對已有的插花藝術現象和特徵做出有系統的、有規律的理論總結。

明代有大量插花理論著作問世，著名者如：袁宏道的《瓶史》、張謙德的《瓶花譜》、金潤的《瓶花譜》、高濂的《瓶花三說》與《草花譜》、屠隆的《考槃餘事》、屠本畯的《瓶史月表》、文震亨的《清齋位置》、何仙郎的《花案》、陳繼儒的《岩棲幽事》等。

清

清代，中國插花藝術由盛至衰。清代兩百多年間，國家由盛至衰，插花藝術也隨著時代的變遷，由黃金期而轉至衰落期。

黃金期

滿清統治者嚮往漢人文化，同時為了鞏固封建統治，緩和滿漢民族矛盾，滿族人沿襲明代一切典章制度體系，重用漢人，提倡儒學。康雍乾三代帝王均重視漢族文化藝術，在這個國家相對穩定時期，插花藝術也得到了傳承和發展。

1. 造景賞花

滿族人仰慕漢族文人高雅富有情趣的生活。造園造景賞花成為了一種時尚。清初著名園林，如皇家園林暢春園、圓明園、承德避暑山莊，士大夫園林如拙政園、怡園、獅子林等。

2. 花鄉湧現

帝苑及民間賞花用花量大，促成花草栽培業繁榮，如北京丰台的花卉、南京的雨花台、蘇州的虎丘、杭州西湖等苗木花卉栽培基地。

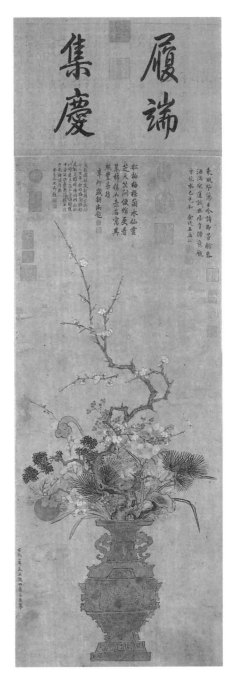

3. 仿真花「花兒市」

宮廷喜愛戴花簪花，以仿真人造花為主，民間效仿。由於需求量大，形成了北京崇文門地區的「花兒市」（如今已成地名）交易市場。

4. 九花山子

清代人格外喜愛菊花，以黃色菊花為首，黃色也是清代的國色。無數文人以菊花作譜。如：蔡文培的《菊譜》，陸廷燦的《菊譜》、《藝菊志》，計楠的《菊說》，秋明主人的《菊譜》等著作。至於「九花山子」實際就是將盆栽的菊花，利用放東西的架子往高處放，堆積如山如塔。《燕京歲時記》說：「九花者，菊花也，每屆重陽，富貴之家以九花數百盆，架度廣廈中，前軒後輕，望之若山，曰九花山子，四面堆積者曰九花塔。」在北京稱為「九花山子」。

5. 「花神廟」供花神

北京豐台十八村稱「花鄉」，建有「花神廟」供奉花王神及諸花神，南京雨花台、蘇州虎丘、杭州西湖等地均有「花神廟」。

6. 「花券」為契

京城鮮花交易頻繁，為了銷售便利，北京市場流通一種叫「花券」的契約，準時送花，定時收款。

7. 宮廷用花傾向裝飾

清代宮廷效仿明代理念花。花器講究，造型不變但風格傾向裝飾趣味，作品周圍的空間常配以特殊寓意的配件，如畫軸、茶器、書卷、古玩、水果、如意、朝珠、筆墨硯台等配飾與花的結合成為清代宮廷插花特色。

8. 以花會友

清初文人雅士，以花會友。沈復《浮生六記》中記載：「眾姓各認一落，密懸一式之玻璃燈中設寶座，旁列瓶幾，插花陳設，以較勝負。」

9. 花著—花材、花器、配色、技巧

清代插花著作有李漁所著《閒情偶記》，內容包括插花方法技巧等章節。有張潮著《幽夢影》，內容論述插花、花材、花器、配色等內容。另有沈復的《浮生六記》，其中第二卷《閒情記趣》是清代插花藝術著作的代表。

10. 李漁創「花撒」

所謂「撒」清代李漁所創，就是截取木本植物枝杈，在花器瓶口內固定花枝的一種方法，西方花藝設計技巧稱為「配木」。李漁《閒情偶記》說：「插花於瓶，必令中窾，其枝梗之有畫意者，隨手插入，自然和宜不則挪移，布置之力不可少矣！」「有一種倔強花枝，不肯聽人指使，我欲置左，彼偏向右，我欲使仰，彼偏好垂。需用一物制之，所謂撒也；以堅木為之，大小其形，勿拘一格，其中則或扁或方或三角，但須圓其外以便合瓶。」

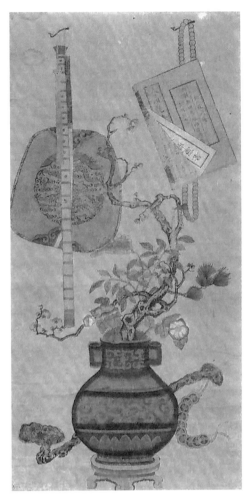

11.「劍山」雛形

「劍山」上面佈滿銅針，是方便插上花枝固定花、枝造型的器具，現代「劍山」材質有銅、不鏽鋼、錫鐵等形狀，輪廓大小隨花器變化而定。

「劍山」的雛形來自於清代沈復的發明，沈復《閒情記趣》説：若盆碗盤洗，用漂青、松香、榆皮、麵和油，先熬以稻灰，收成膠，以銅片按釘向上，將膏火化，黏銅片於盤碗盆洗中。「將花用鐵絲扎把插於釘上，宜斜偏取勢，可不居中。更宜枝疏葉青，可不擁擠，然後加水，用碗上少許水掩銅片，使觀看者疑從花生於碗底方妙。」這種固定花枝的方法應該是現代「劍山」的前身。

12.插花中的「如意型」

明代文人插花的形式特點，融入傳統繪畫與書法的線條變化，在花枝嫵媚中有強健、有質樸，或俯仰、或顧盼，清麗而不羸弱，體式起伏流動，造型簡潔，精煉含蓄，格調高雅。「如意型」也可以歸納為文人花的一種插花形式。

清代插花受明代的影響，強調造型多變化，上下緊密，左右舒展，重視直中有曲，花枝呈「S」形，由於酷似古代如意，也可稱為「如意型」。

衰落期

清代中後期，政治腐敗，內憂外患，隨著政治的衰頹，文化藝術的盛景逐漸消失。插花藝術受時代影響也進入衰落期。

1. 宗教供花

由於社會動盪，插花已不常見。僅在寺廟還保持供花習俗，但也只是簡單擺放，沒有造型規矩可言。禪師禪房更無插花擺飾。

2. 刺繡與花

由於種植業衰落，清代後期花卉圖案多見於刺繡。

3. 民間年畫與花

清末插花的作品或造型，經常出現在民間年畫作品中，表達了人們對美好安全生活的嚮往。

近現代

近現代是插花藝術的復興期。

清末民初的「新中式花」

這個時期，中國傳統文化發生了轉變，衝破封建主義的束縛，開始新的探索，插花藝術也在這大環境下呈現出與傳統截然不同的表現形式。

東方插花與人生哲學有著深厚的關係，強調它的社會價值和倫理意義，以自然的再現、和諧為主，首重意境，次重形式、色彩。而西方的插花表現，則以重色彩、量感、幾何造型的應用方式為主。東西方插花藝術的衝撞交流，創造出一種嶄新的、純粹美的插花類型，姑且稱為「新中式花」。

「新中式花」結合東西方插花藝術的部分特性，強調花材形色之美，重視傳統美學、愉悅社會的普遍性。點、線、面、體構出對稱、平衡、韻律、調和、曲直、對比等藝術特質，以求花草之美更具象。「新中式花」變化錯綜，旨在美的創造，裝飾成分頗為濃厚。

中華人民共和國成立，中國插花復興

中華人民共和國成立後，插花藝術沉寂數十年。1978 年後，隨著改革開放逐步深入，插花藝術又復甦綻放，傳統插花藝術被納入國家非物質文化遺產名錄，並且成立了插花民間組織——中國插花協會，在協會的組織下舉辦中國大型插花藝術交流展，同時代表中國參加國際花展。至此，中國插花步入復興時代。

《蝶戀花》

花器：陽明正心盤

花材：嘉蘭、石榴、菠蘿菊

場所：適合書房、茶室擺放。

世間有一種溫暖，是蝴蝶對花兒永久的眷戀。

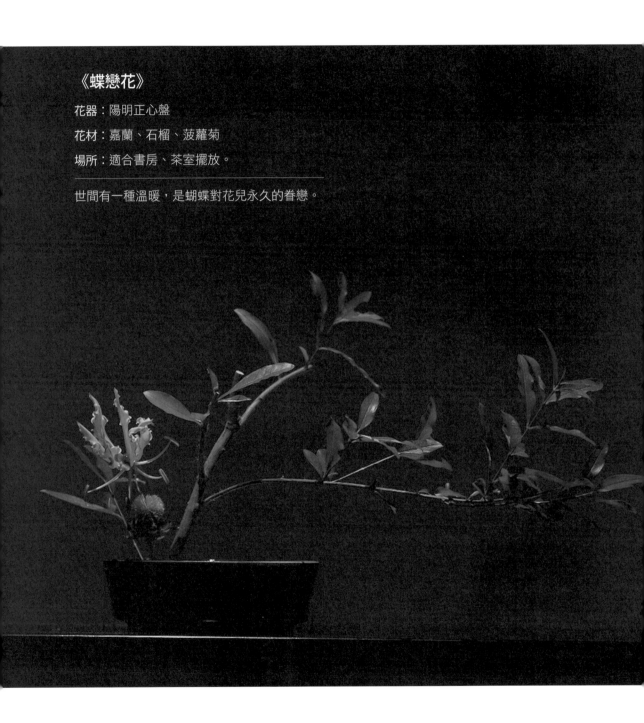

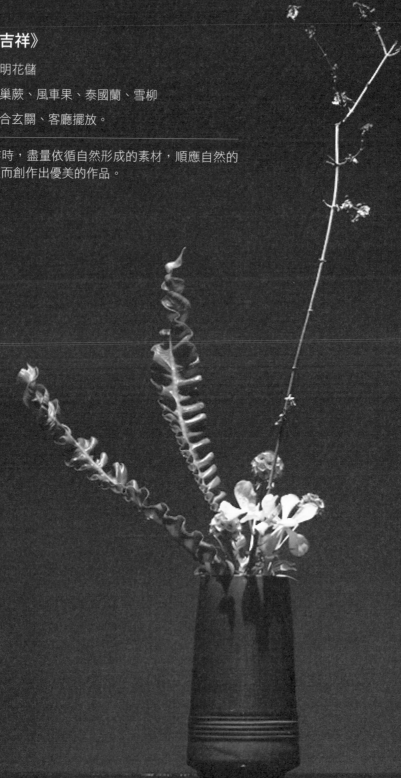

《富貴吉祥》

花器：陽明花儲

花材：鳥巢蕨、風車果、泰國蘭、雪柳

場所：適合玄關、客廳擺放。

插花創作時，盡量依循自然形成的素材，順應自然的
力量，從而創作出優美的作品。

第二章

中國插花的
意蘊之美

中國花語（「情采」）

花草之美是大自然賦予人們的一種美感享受和情感滿足。花草表現的是關於生命、情感和內在現實的吐露，利用花草的特質，借用明喻、隱喻等文字技巧，使自然情慾人文化、社會化。「寓教於樂」是中國傳統美學思想的重要特徵之一，強調美感愉悅的普遍性及社會價值與倫理教化，無疑是具有社會進步意義的。

花「官階」「九品」

五代時期的張翊著有《花經》。卷中運用「通」和「變」的藝術手法，也就是繼承與創新的結合，把形色不同的花按古代官爵升降的方法分為品命。卷中將 71 種花卉按其香氣、色彩、形態、大小、質感等特質，仿照官秩等級分為「九品」。

一品九命：蘭、牡丹、臘梅、牡丹、茶蘼、紫風流（睡香）

二品八命：瓊花、桂花、桂、茉莉、含笑

三品七命：芍藥、蓮花、薝卜、丁香、碧桃、垂絲海棠、千葉桃

四品六命：菊花、杏花、辛夷、荳蔻、後庭、忘憂、櫻桃、林檎、梅

五品五命：楊花、月紅、梨花、千葉李、桃花、石榴

六品四命：聚八仙、金沙、寶相、紫薇、凌霄、海棠

七品三命：散花、真珠、粉團、郁李、薔薇、米囊、木瓜、山茶、迎春、玫瑰、金燈、木筆、金鳳、夜合、躑躅、金錢、錦榮、石蟬

八品二命：杜鵑、大清、滴露、刺桐、木蘭、雞冠、錦被堆

九品一命：芙蓉、牽牛、木槿、葵、胡葵、鼓子、石竹、金蓮

古時評定人才高下以上上、上中、上下、中上、中中、中下、下上、下中、下下為標準，俗稱「九品」，一品即為上上人才。

花「君子」

1. 古有花中四君子，梅、蘭、竹、菊之說。

梅，清麗淡雅，芳香襲人，傲骨凌霜，迎寒綻放，是堅忍不拔的人格象徵。

蘭，花朵色淡清香，生於幽僻之處，被看作是謙謙公子的象徵。

竹，修長挺拔，經冬不凋，不卑不亢，常被看作是高雅之士的象徵。

菊，美麗絕俗，卻不群芳爭豔，歷來被用來象徵君子恬然自處，傲然不屈，與世無爭的高尚品格。

2. 宋代丘濬著有《牡丹榮辱志》，卷中將插花養花環境之宜稱為花君子。

卷中稱花君子：溫風（和暖的風）、細雨（很小的雨）、清露（潔淨的露水）、暖日（溫暖的太陽）、微雲（淡淡的雲）、沃壤（肥沃的土地）、永晝（永恆的白天）、油幕（塗油

的帳幕）、朱門（紅色的大門）、甘泉（絕美的泉水）、醇酒（味道醇厚的酒）、珍饌（珍美的食物）、新樂（新的樂曲）、名倡（著名的倡優）。

花「小人」

有「君子」就有「小人」，宋代丘濬的《牡丹榮辱志》中記載插花養花環境之惡為花「小人」。

花「小人」：狂風（猛烈的風）、猛雨（猛烈的雨）、赤日（烈日）、苦寒（極端寒冷）、蜜蜂、蝴蝶、蚯蚓、螻蟻、白晝青蠅、百塵、黃昏蝙蝠、妬芽、蠹（春雷響起，群蟲喧鬧）、麝香、桑螵蛸（螳螂科動物在桑枝上的卵鞘）。

花「良友」

友為志同道合的朋友，視花為友、將花的性格比喻人的精神修養與素質。南宋曾慥在《樂府雅詞》中，將花比作朋友分為「花十友」。

「蘭為芳友，梅為清友，瑞香為殊友，蓮為淨友，蒼卜為禪友，臘梅為奇友，菊為佳友，海棠為名友，荼蘼為韻友」。

花「朋客」

宋代黃庭堅所作《花十客》為明代鄧志謨《花鳥爭奇》所收錄，花十客為：牡丹為貴客，梅為索笑客，蘭為幽谷客，桃為銷恨客，杏為倚雲客，蓮為禪社客，桂為招隱客，菊為東籬客，荼蘼為清敘客，葵花為心客。

宋代姚伯聲所做《花三十客》收入其弟姚寬《西溪叢語》中，花三十客為：牡丹為貴客，梅為清客，蘭花為幽客，桃為妖客，杏為豔客，蓮為淨客，木犀為岩客，海棠為蜀客，躑躅為山客，梨為淡客，瑞香為閨客，菊為壽客，荼蘼為才客，臘梅為寒客，木芙蓉為醉客，瓊花為仙客，素馨為韻客，丁香為情客，葵花為忠客，含笑為佞客，楊花為狂客，玫瑰為刺客，月季為痴客，木槿為時客，石榴為村客，鼓子花為田客，曼陀羅為惡客，孤燈（吊燈）為窮客，棠梨為鬼客，棣棠為俗客。

花宜稱、花憎嫉、花榮寵、花屈辱

南宋張鎡著稱「花宜稱」26 條、「花憎嫉」14 條、「花榮寵」6 條、「花屈辱」12 條。

1. 花宜稱

花宜稱：淡陰、曉日、薄寒、細雨、輕煙、佳月、夕陽、微雪、晚霞、珍禽、孤鶴、清溪、小橋、竹邊、松下、明窗、疏籬、蒼崖、綠苔、銅瓶、紙帳（藤皮紙縫製的帳子，帳上常繪有梅花）、林間吹笛、膝上橫琴、石枰（棋盤）下棋、掃雪煎茶、美人淡妝簪戴。

花憎嫉：狂風、連雨、烈日、苦寒、醜婦、俗子、老鴉、惡詩、談時事、論差除（官職任命）、花徑喝道（古代官員出行，儀仗喝令，行人讓路）、花時張緋幕（對著花陣陳設紅色的布）、賞花動鼓板（打單皮和檀板）、作詩調羹驛使事。

2. 花榮寵

花榮寵：煙塵不染、鈴索護持、除地徑淨落瓣不淄（黑）、王公旦夕留盼（顧念）、詩人擱筆評量、妙妓淡妝雅歌。

花屈辱：主人不好事、主人慳鄙、種富家園內、輿（支付）粗婢命名、蟠結作屏、賞花命猥妓、庸僧窗下種、酒食店內插瓶、樹下有狗屎、枝上晾衣裳、生猥巷穢溝邊。

花沐浴

明袁宏道《瓶史》下卷《洗沐》記載花沐浴內容：

「夫花有喜怒、寤寐、曉夕。浴花者得其候，乃為膏沐。」

「浴曉者上也。浴寐者次也。浴喜者下也，若夫浴夕、浴愁，直花刑耳，又何取焉。」

花神

清代將花「神格化」，開建有花神廟，祭拜花神。清吳友如所繪十二月花神，配對如下：

司正月梅花，花神柳夢海；

司二月杏花，花神楊玉環；

司三月桃花，花神楊延昭；

司四月薔薇，花神張麗華；

司五月石榴花，花神鍾馗；

司六月荷花，花神西施；

司七月鳳仙花，花神石崇；

司八月桂花，花神綠珠；

司九月菊花，花神陶淵明；

司十月芙蓉，花神謝素秋；

司十一月山茶花，花神白樂天；

司十二月臘梅花，花神老令婆。

» 男花神

清俞樾有「十二月花神議」分男女花神，以迦葉尊者統領男花神。男花神如下：

正月梅花男，花神何遜；

二月蘭花男，花神屈原；

三月桃花男，花神劉晨、阮肇；

四月牡丹男，花神李白；

五月石榴男，花神孔紹安；

六月蓮花男，花神王儉；

七月雞冠男，花神陳叔寶；

八月桂花男，花神郤詵；

九月菊花男，花神陶淵明；

十月芙蓉男，花神石曼卿；

十一月山茶男，花神湯顯祖；

十二月臘梅男，花神蘇東坡、黃山谷。

» **女花神**

南嶽魏華存魏夫人為女花王，統領一眾女花神。

正日梅花，女花神壽陽公主；

二月杏花，女花神阮文姬；

三月桃花，女花神息夫人；

四月薔薇花，女花神麗娟；

五月石榴花，女花神北齊安德王之李妃；

六月蓮花，女花神晁採；

七月玉簪花，女花神漢武帝之李夫人；

八月桂花，女花神唐太宗之徐賢妃；

九月菊花，女花神晉武帝之左貴嬪；

十月芙蓉，女花神飛鸞、清鳳；

十一月山茶，女花神楊貴妃；

十二月水仙，女花神梁玉清。

中國花與禮儀

　　中國是個禮儀之邦，傳統禮儀滲透於人們的日常生活中。禮儀源於鬼神信仰，也是信仰的一種具體表現形式。

　　中國古代以儒家思想為主體，儒家強調「禮」的培養。孔子曰：「興於詩，立於禮，成於樂」。清劉寶楠《論語正義》解：「學禮可以立身，立身即修身也」。古代為了進行倫理道德方面的教育，儒家「三禮」─《周禮》《儀禮》《禮記》三部著作，從哲學的高度來闡述「禮儀」，使「禮儀」在古代的政治生活中有所依循，成為中國古代人們道德精神的準則。

　　中國禮儀，一般民俗界認為包括生、冠、婚、喪四種人生禮儀。「禮」成為歷代中國人生活起居的準則，它反映在中國人的言行、思想上。「儀」是「禮」的具體形式，它不僅表現在動作、神態、服飾、色彩、器具、規矩、程序上，還需要有具體祭品等豐富內容。祭品豐盛、典禮隆重。祭品內容又分為牲畜與花草蔬菜兩部分，但由於祭拜對象不同，祭品內容也有嚴格的區分規定。

　　禮儀可分為國家政治與平民生活兩大類，這兩類禮儀都與自然界的花草、蔬菜有著密切聯繫。

國家政治禮儀

　　古代國家有大事，必祭神告之。古人相信祭神的結果會影響到國家的前途和命運。

» 卜筮

　　古代人視卜筮為大事，人們根據神靈的啟示或告誡趨吉避凶，造福遠禍。《禮記·曲禮上》：「龜為卜，　為筮。」説明古時卜用龜甲，筮用著草。古代政治人物做決策之前，必須卜神問卦。執行占卜的官員，行事必須戒慎。卜筮之前有淨身的規定，即《禮記·玉藻》所載：占卜前，卿大夫等必須先用黍的汁液洗頭，用粱的汁液洗手，即「沐稷而粱」。也就是説用黍子（也稱「稷」「糜子」）的草本植物的汁液洗頭，用粱（亦稱「小米」、「粟米」）的草本植物的汁液洗手。由此可以看出植物在占卜中的重要性。

» 宗廟祭祀

　　宗廟祭祀，君王和諸侯、士大夫的禮儀和祭品都有詳細的規定。《周禮·天官冢宰》記載，君王宗廟的祭祀，由執行官員「籩人」負責以竹器進獻祭品。所進獻的穀類有麥、麻實、黍米等；果類有棗、桃、榛、梅、菱、芡等。同時，由負責的官員「醢人」以木器進獻韭菜、菖蒲、蕪菁、莧菜、冬葵、水芹等蔬菜。

» 祭鬼神

　　古代人尊奉鬼神，對鬼神頂禮膜拜，求其降福免災。《禮記·禮運》記載，祭鬼神時，要進獻牲畜的肝、肺、心、頭等祭品，作為祭品的食物，除了牲畜外，還有糧食及鮮嫩的果品蔬菜等，均是常用的祭品。

» 喪葬禮儀

　　中國人一向重視婚喪禮儀，尤其是喪禮，古代人更為重視。自天子以下，按禮制等級，

均有嚴格的規定。

《儀禮‧士喪禮第十二》記載：士大夫死者插髮髻的髮簪必須用桑木製作，身上放置竹製笏板，夏天穿白色葛履，冬天則穿白色皮履，葛履用葛藤皮製作。

《禮記‧喪大記》對棺木外面的套棺材料也有規定：「君松槨，大夫柏槨，士雜木槨」。

喪禮要按喪家禮制規定穿戴服飾，《儀禮‧喪服》中規定：粗麻做成麻帶，稱之為「苴絰」；用枲麻做成冠帶，稱「冠繩纓」；用菅草稈編製草鞋，謂之「菅履」。

除了喪服外，喪禮儀式進行中，還要用到「孝杖」。孝杖的材料也有規定：父親去世，用竹子做孝杖，曰「苴杖」；母親去世，用桐木做孝杖，曰「削杖」。

祭祀過世親人的祭品，據《儀禮‧既夕禮第十三》所載，一般肉類用乾肉、魚等食品，果蔬類用葵、棗、栗、黍、稷、麥、莧菜、野豌豆、冬葵等。

祭禮進行時，《周禮‧春官宗伯第三》規定：「凡喪事，設葦席。右素几，其柏席用萑。」就是喪祭鋪設蘆葦編的席子，而神坐的席位稱「柏席」，則用荻草的禾桿製作。

平民生活禮儀

中國素有「禮儀之邦」之稱，禮儀所涉及的範圍十分廣泛，植物幾乎滲透於古代社會各個層面的禮儀之中。

» 出生

古代貴族的孩子出生，如生男孩，要在大門的左邊懸掛一副弓箭，《禮記‧內則》說：「子生，男子設弧於門左，女子設帨於門右……射人以桑弧蓬矢六，射天地四方。」意思是說，負責射箭的官員拿著「桑木」製成的弓，取「飛蓬」的枝條向天、地、東、西、南、北各射一箭，表示志在四方。生男孩要射箭，生女孩則不用，但要在門右邊掛佩巾（手帕）。

» 入學

古代兒童入學讀書，依《禮記‧月令》：入學時，先以芹、藻等物祭祀先師，「芹」即水芹，「藻」即馬藻或蘊藻，代表純潔。此典禮謂之「釋菜」，用以祭祀聖人孔子，鼓勵好學致仕之意。

» 冠禮

古代男子二十歲要行冠禮，表示已經成年。《儀禮‧士冠禮》記述行冠禮儀式，先由「筮人」占筮選定良辰吉日，占筮用「蓍草」，然後準備「葵菹」（醃製的冬葵菜）和「栗脯」（栗子乾）等食物用來行禮法及醮禮。行禮時，夏天要穿葛藤製成的鞋。

» 嫁娶

女子出嫁前三個月，據《禮記‧昏義》記載，要進入宗祠學習禮儀，受教後，要用「革、藻」製羹祭告祖先。結婚典禮第二天，早晨起床後，新婦要以「棗、栗」侍奉公婆。這也是《儀禮‧士昏禮第二》所說的「執笲、棗、栗、腵脩以見」。「笲」是一種盛乾果的盛器，「腵脩」是加薑桂的乾肉。

» 饋贈

　　古人相見時贈送禮物，稱「摯」或「贄」。《禮記·曲禮下》記述：「凡摯，天子鬯……」意思是説：相見時，天子用鬯酒賜給對方。諸侯以下相互拜訪，除送牲畜之外，也要贈送棗、栗、脯等。

國畫與花木

　　真正表現山水景物為主的山水畫，萌發於魏晉南朝的劉宋時期，發端於畫家宗炳和王微。而早期的花鳥畫，來自於劉宋武帝時期的畫家顧景秀所創。國畫中的植物雖然歷代不同，但基本上都與詩詞歌賦中的言情、言誌等內容有關。國畫中用以彰顯節氣及寄寓感情的植物，大致歸納為言情及言志兩大類。

1. 言志類

　　國畫用以表彰氣節及寓心志的植物，主要以松、柏、竹、菊、蘭、梅等為主。

　　松、柏，歲寒不凋，喻義君子在嚴劣環境仍能屹立不搖，堅強不屈。歷代畫松柏的有：元代的趙雍、錢選；明代的仇英；近代的張大千、潘天壽等。

　　竹，是虛中有節，有骨氣、有氣節、堅貞的象徵。北宋的文同、明代的唐寅及孫克弘，以及清代畫家鄭板橋，均擅長畫竹子。

　　菊，通常在秋季開花，自晉代陶淵明吟詠過菊花之後，菊花更作為臨難不變節，環境艱難顯君子高貴節操的象徵。歷代畫菊的文人有南宋朱紹宗，明代陳淳、唐寅、徐渭，清代陳洪綬、八大山人、惲壽平、李方膺、蔣廷錫等。

　　蘭花，具有高潔、清雅的特點，古代文人對它評價極高，被喻為花中君子。歷代畫蘭花的名家有：元代趙雍；明代文徵明、仇英、陳古白、杜大綬；清代奚岡、石濤等。

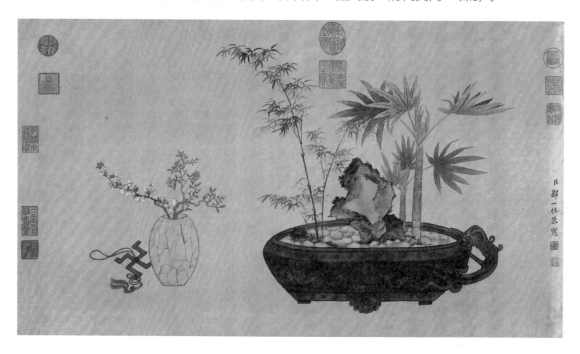

梅花，不懼嚴寒，傲然獨放，喻品格高貴，象徵百折不撓、自強不息的精神品質。歷代畫梅花的名家有北宋宋徽宗趙佶、仲仁、楊無咎；元代王冕；明代陳洪綬、邊文進；清代金農、李方膺、汪士慎等。

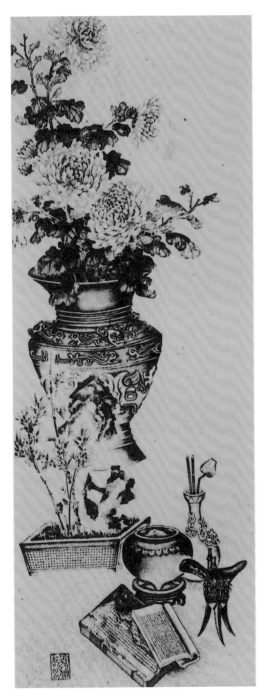

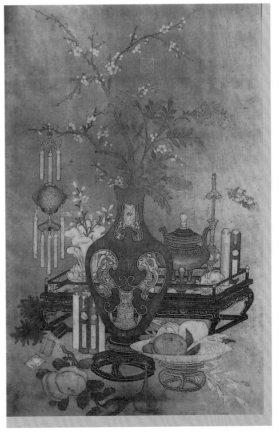

2. 言情類

　　古代文人繪畫善於生動刻畫自然界的景物，常以牡丹、芍藥、荷花、桃花等平凡的植物素材，來表現自己的胸懷、情懷和高潔的志趣、情趣，同時作品中包含豐富的生活哲理。

　　百花，南宋李嵩的《花籃圖》以百花自然的色彩形態，表現出濃厚的現實生活，在平凡植物的外表下，蘊含著熾熱的思想感情和濃郁的生活氣息。例如：明代周之冕也繪有《百花圖》、陳粲《寫生花卉》卷；清代金農的《花果冊》等。

　　牡丹雍容富貴，象徵著高貴、典雅的氣質。例如：五代畫家徐熙《玉堂富貴圖》；南宋徐崇思《牡丹蝴蝶圖》；明代徐渭《水墨牡丹圖》、唐寅《題牡丹圖》；清代馬逸《國色天香圖》、錢維城《國色天香圖》、郎世寧《仙萼長春圖冊之牡丹》、惲冰《牡丹圖》。

　　芍藥有「花仙子」和「花中丞相」的美譽，古時稱為「將離」，男女情人離別時互贈芍藥是古代的習俗。例如：明末清初八大山人《芍藥圖》、清代劉墉《芍藥畫譜》、近代張大千《芍藥圖》。

　　荷花又名蓮花、水芙蓉，寓意為真、善、美，通常形容善良美麗的姑娘、純潔的愛情和高尚的情感，象徵著聖潔，也象徵朋友的友誼。歷代畫家畫作有：南宋吳柄《出水芙蓉圖》；元代張中《枯荷鴛鴦圖》；明代周之冕《蓮渚文禽圖》，呂紀《殘荷鷹鷺圖軸》，徐渭《黃甲圖》，陳洪綬《荷花圖》《荷花鴛鴦圖》《蓮石圖》；清代謝蓀《紅蓮圖冊》、惲壽平《荷花蘆草圖》、唐艾《荷花圖》、惲冰《薄塘秋豔圖》等。

　　桃花在古代是愛情的象徵，在古人眼中桃花就是愛情的代名詞。像「桃花運」「桃花劫」都是愛情的話語。歷代畫家畫作有：宋代馬世榮《碧桃倚石圖頁》；明代唐寅《桃花庵詩圖》、沈周《桃花書屋》；清代郎世寧《仙萼長春圖冊之桃花圖》、惲壽平《武陵春色圖》、高其佩《桃花白頭圖》。

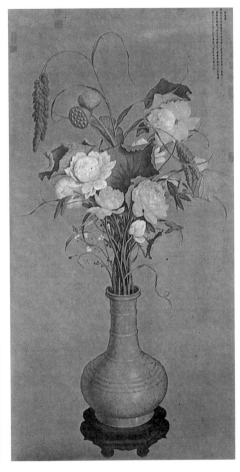

雕塑與花

雕塑是美化環境，紀念、象徵和觀賞的一種造型藝術。雕塑與花緣情大致有兩個方面：一個是可雕、可刻的植物，一個是利用其他硬質材料（如石頭、金屬、玉塊、砂岩等）創造出自然生動的植物花卉形象。

1. 植物材質木雕

一般選用質地細密堅韌、不易變形的植物，如楠木、紫檀、樟木、柏木、銀杏、沉香、紅木等。木雕種類紛繁複雜，各大流派經過數百年的發展，形成各自獨特的工藝風格。其中被稱之「雕花之鄉」的浙江東陽，擅長花卉雕刻。除了東陽木雕，樂青黃楊木雕、廣東潮州金漆木雕、福建龍眼木雕、深圳絲翎檀雕這五大流派被稱為「中國五大木雕」。五大流派均有大量經典木雕花卉作品。

2. 其他材質花卉木雕

利用其他材質創作鮮花圖案，經過加工形成藝術造型，花卉雕刻作品所表現的主題思想和文化內涵更貼近生活，融自然與藝術為一體，展示了自然界生物的多樣性與藝術表現的多樣性。

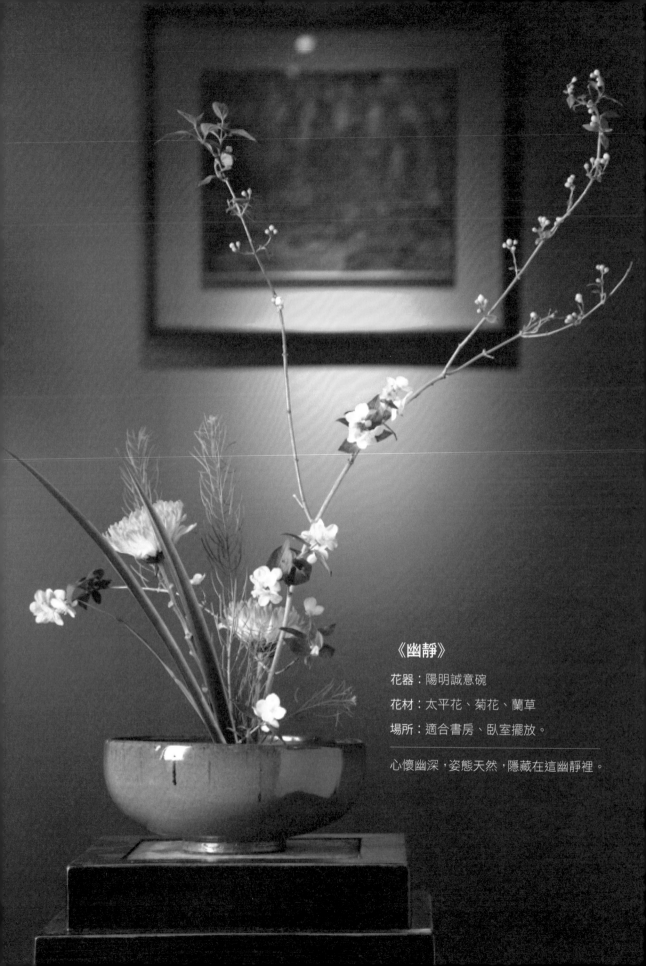

《幽靜》

花器：陽明誠意碗

花材：太平花、菊花、蘭草

場所：適合書房、臥室擺放。

心懷幽深，姿態天然，隱藏在這幽靜裡。

第三章

中國插花的藝術
特點和精神追求

中國插花的藝術特點

短暫性

插花雖屬於造型藝術與生活藝術的範疇，但就生命定義而言，與其他造型藝術，如繪畫、雕塑、書法等明顯不同。鮮花植物是在宇宙發展變化過程中，自然出現的自我成長、繁衍、感覺、意識、進化等豐富生化現象（以生理為基礎的活動），而插花正是以有生命、有壽命的鮮花植物材料作為藝術創作元素，將大自然的美景通過插花藝術展現於大眾。從狹義的角度看，就藝術生命而言，插花藝術與其他非生命藝術相比，藝術生命短暫是其特點之一。

隨心性

插花隨心隨意性極強。插花創作者可憑個人意願隨心所欲地創作。主要表現在花器與花材的選取上。首先器具的選擇，大小隨心、材質隨心、色彩隨心、造型隨心、等級隨心，一般隨環境場合而定，可隨意選取。其次花材的選擇，花卉市場作為商品的花材與大自然野外花材，均可隨心擇取用於創作。華麗質樸隨心、枝葉果實隨心、完整殘缺隨心、色彩變化隨心，插花造型也可繁可簡、可方可圓，體量大小隨心創作。

裝飾性

插花作品對特定的室內空間具有美化、點綴的作用。明代高濂對於插花美化環境的論述甚多，如《起居安樂箋》中，《高子書齋說》專論書齋布置，就強調插花不可或缺：「壁間當可處，懸壁瓶一，四時插花」，可見插花藝術對日常生活裝飾性極強。

鮮切（時效）性

插花藝術作品選用的植物花卉，一般都是從植物母體剪切下來的枝、葉、花、果實，均不帶根，吸收水分與養分受到限制，所以作品的存活時間是有限的。根據不同的植物種類，插花作品的保鮮時間也有所不同。但一般作品保持新鮮不枯萎的時間在 7 ～ 30 天。插花藝術與其他藝術形式相比，鮮切花的時效性特點是它的局限。

文化性

傳統插花藝術是士大夫藝術。由於文人的趣味非常高雅，所以插花在文人中得到廣泛及普及。文人有很深的中國古典文學修養，士大夫追求文人生活和文人趣味，強調獨立人格與獨立價值。古代插花、掛畫、焚香、點茶四大生活藝術，映照著中國文人身上的那種素心和執著的氣質。

中國插花的精神追求

崇尚自然

中國人留意山水和風景之美，應起自兩晉，尤其是東晉。當時的名士謝安、王羲之、孫綽、許詢等也鍾情於山水。宗炳「以形寫形，以色貌色」「豎畫三寸，當千仞之高；橫墨數尺，體百里之迴」實則是對直入眼簾的山水神韻形色做深刻之表達。插花藝術崇尚自然、親近自然、感悟自然，追求「道法自然」。

追求線條

　　中國傳統插花追求線條美，與古代文人繪畫的線條美有著密切關係。國畫畫法口訣「勾出樹枝幹，稍點樹梢墨」「山澗多樹長，層次要分明」「擦點明暗處，用筆要細穩」，從中處處體現線的運用。中國傳統插花注重線條機能，脈絡分明，條理有序。喜歡老樹幹的遷回曲折和怪異古樹的傾向，也喜歡清新流暢的具備自然曲線的草本植物。文人的插花喜歡讓花傾斜著或者插出枝條下垂的懸崖花。

重視空間

　　中國畫古代又叫水墨丹青。山水畫又是國畫中的典型代表。而留白空間又是山水畫最為常見的繪畫技巧。

　　留白又稱「余玉」，用深層次的東方哲學藝術理解，「白」代表山水中的「虛」，一般被人們稱為意境的象徵，想像力的代表。這種虛白所代表的變化可以隨著藝術作品穿越時間和空間。

　　中國傳統插花借用國畫中的留白，利用「虛」代表的意境，激起欣賞者腦海想像的火花，令欣賞者在腦海留下屬於自己的最美好的插花作品。

以少勝多

　　明代袁宏道的《瓶史》：「插花不可太繁，亦不可太瘦。多不過二種三種，高低疏密，如畫境布置方妙。」高濂在其《燕閒清賞箋》中有《瓶花三説》一章，此章又分為「瓶花之宜」「瓶花之忌」「瓶花之法」三節。「瓶花之法」陳述插花：「瓶花宜瘦巧不宜繁雜，宜一種，多則二種。需分高低合插，儼然一枝天生二色之美。」

　　中國傳統插花構圖簡約疏曠的原則，其妙在「以少勝多」，遵從簡約明淨和視覺極簡的原則。刪繁就簡是內心寧靜的表現，是繁雜之後的疏朗。影響視覺的花材越少，感覺與知覺才能變得細微而敏銳。

清雅絕俗

　　中國傳統插花有兩個重要原則，就是趣與適。趣是生趣、意趣、藝趣。適是適其境、適其趣、適其道。明代高濂在《瓶花三説》中提到「領俯仰高下，疏密斜正，各有意態得畫家寫生折枝之妙，各有天趣」；袁道宏的《瓶史》中「折枝不可太繁，擇其有韻、古怪，蒼鮮皴者……」從歷史記載中可以了解到古代插花風格是強調氣、神、骨、味、妙，為意念之依歸，不注重色彩機能，利用象徵、明喻、隱喻、雙關、借代等手法，訴諸表達情感和意趣。

非對稱美

　　中國傳統插花藝術的花型基本構成是三主枝構成的不等邊三角形，並依其主從關係各有稱謂，其主枝稱謂分別為花盟主、花客卿、花使令，（引自明代屠本畯《瓶史月表》）。

追求人文精神

　　花的柔媚多姿、濃淡馨香，屢屢令無數文人描摹，讚賞憐惜。具象花木成為主體精神思想情感的轉換媒介，既能解語，又能洞悉彼此。於是探究與連接插花藝術精神抽象的內在，把插花藝術上升到人的精神高度，強調插花主體自由自覺的意識，用哲學高度來闡述主體與客觀的審美關係，將花木納為良朋益友，及情感寄託與昇華的對象。

重視器具搭配

　　明代袁宏道《瓶史》論《器具》一章，「養花瓶亦須精良，譬如玉環、飛燕，不可置之茅茨；又如嵇、阮、賀、李，不可請之酒食店中。嘗見江南人家所藏舊觚，青翠入骨，砂斑垤起，可謂花之金屋。其次官、哥、象、定等窯，細媚滋潤，皆花神之精舍也。」唐代羅虬《花九錫》，其中第四玉缸就是花器。可見唐代便重視器具品位。明代張醜《瓶花譜》中記載：「凡插貯花，先須擇瓶春冬用銅，秋夏用磁，因乎時也，堂廈宜大，書室宜小，因乎地也。」除花器本身講究，同時重視附座或承盤、花几等器具搭配。其中承盤的花器一式兩件，稱為「花囊」，以盛放瓶的水漬，設計精巧，其花几、附座等器具都力求精美。

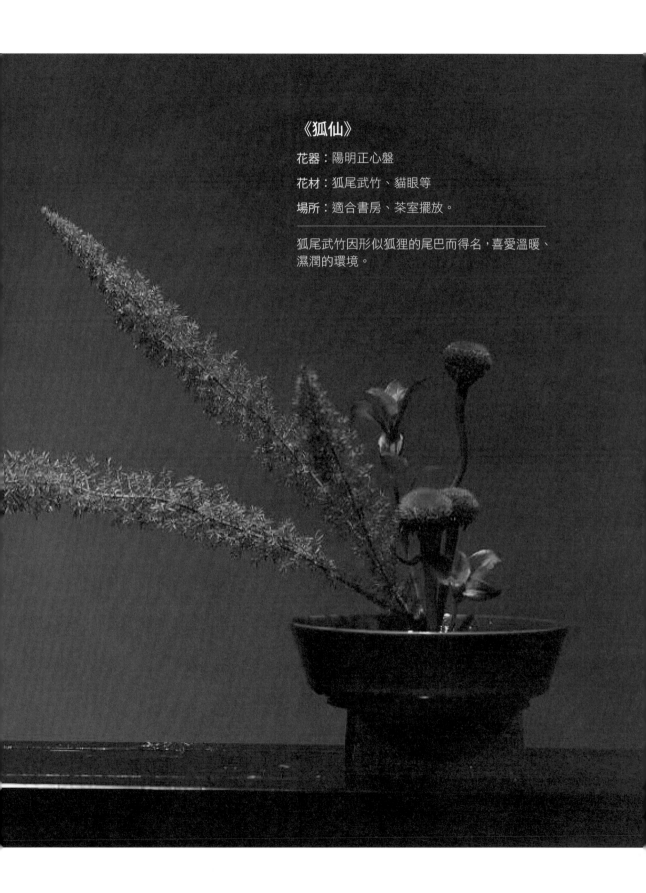

《狐仙》

花器：陽明正心盤

花材：狐尾武竹、貓眼等

場所：適合書房、茶室擺放。

狐尾武竹因形似狐狸的尾巴而得名，喜愛溫暖、濕潤的環境。

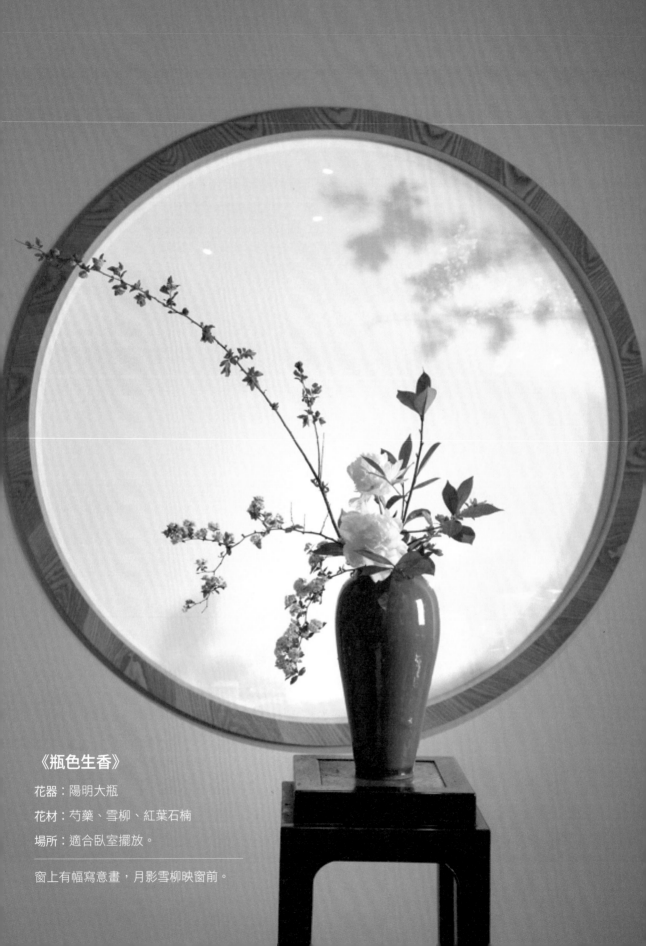

《瓶色生香》

花器：陽明大瓶

花材：芍藥、雪柳、紅葉石楠

場所：適合臥室擺放。

窗上有幅寫意畫，月影雪柳映窗前。

第四章

中國插花的傳統
花型和分類

中國插花的傳統花型

中國插花傳統花型為五種。

寫景花

將自然景物納入插花藝術領域，或部分或全貌對自然美景描述。通過插花形式，構築山川草木，或奇或秀，或拙或雅，展現萬物繁茂。清代李漁在《閒情偶記‧居室部》中說「不能致身岩下，與木石居，故以一卷代山，一勺代水。」

《初春》局部

《初春》

花器：石缸

花材：菊花、風鈴花、茴香、雪柳、文竹、米蘭

場所：適合書房、客廳擺放。

雪中的溫柔，報來春天的訊息。

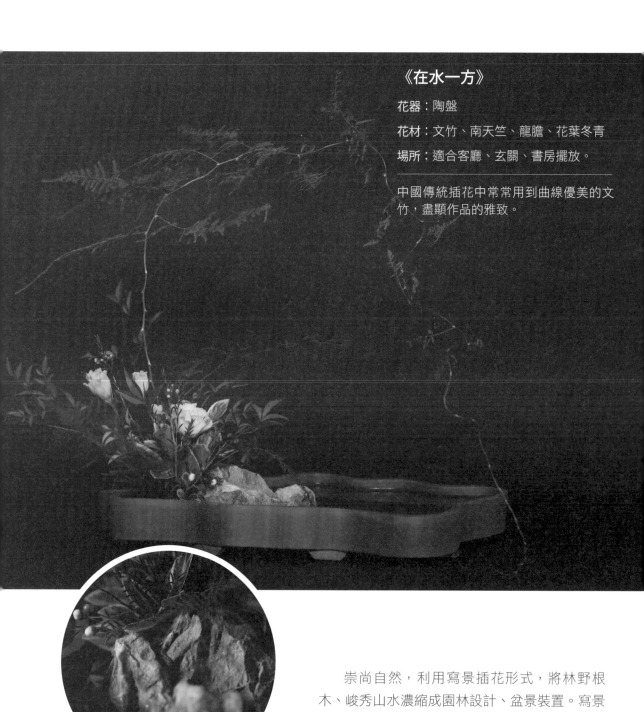

《在水一方》

花器：陶盤

花材：文竹、南天竺、龍膽、花葉冬青

場所：適合客廳、玄關、書房擺放。

中國傳統插花中常常用到曲線優美的文竹，盡顯作品的雅致。

崇尚自然，利用寫景插花形式，將林野根木、峻秀山水濃縮成園林設計、盆景裝置。寫景花成為中國傳統文化特有的藝術表現形式。

寫景花源於唐代而盛行於明
末清初。寫景花多用盤器表現，
盤口廣闊，更易於作者展示山巒
疊翠，天地才情，人心之山水。

《家》

花器：陶盤

花材：百合、茴香、雪柳

場所：適合客廳擺放。

雪柳恰到好處地使生命與自然相得益彰，美得和諧。

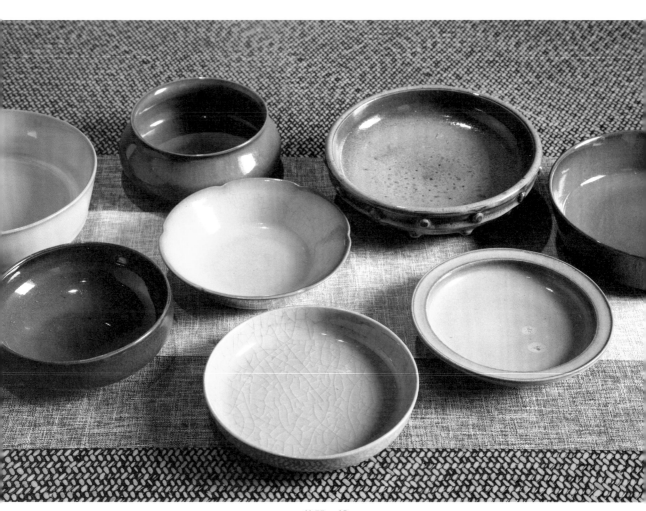

花器・盤

繁盛花

　　此花型枝繁葉茂，盛行於宋代，寓意國運繁榮昌盛，指在一種國泰民安美好的自然和社會環境中，人們期待生活繁花似錦、安逸多福，我們稱之為「繁盛花」。繁盛花強調色彩機能，花材數量多，裝飾性強，四面觀花型，為方便營造氣氛，多選用體量較大的容器插製，呈放射半圓狀。

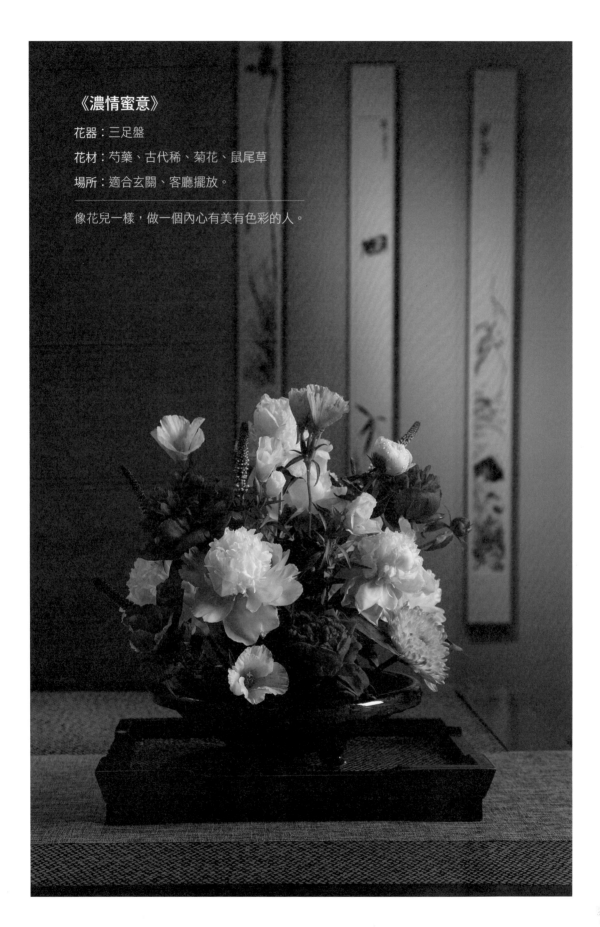

《濃情蜜意》

花器：三足盤

花材：芍藥、古代稀、菊花、鼠尾草

場所：適合玄關、客廳擺放。

像花兒一樣，做一個內心有美有色彩的人。

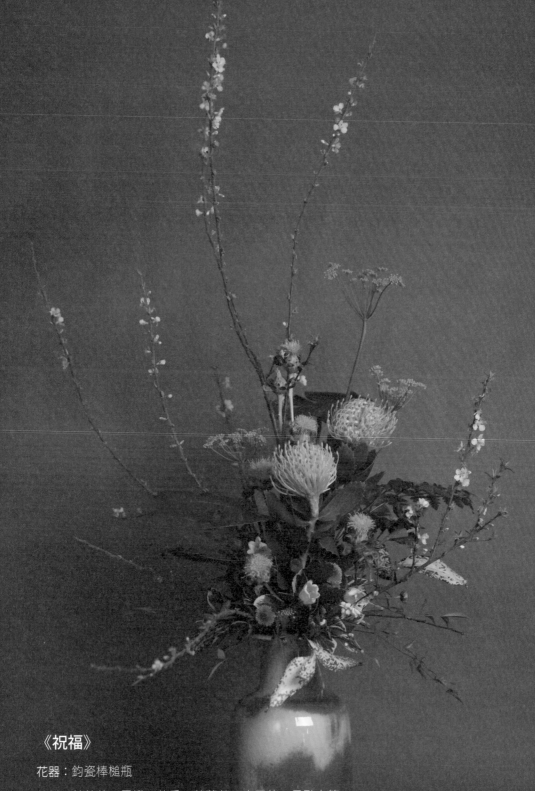

《祝福》

花器：鈞瓷棒槌瓶

花材：針墊花、雪柳、茴香、菠蘿菊、小天使、星點木等

場所：適合客廳擺放。

幸福就是，珍惜現在擁有的。

心花

　　陽明先生傳授弟子心學時曾説：「你未看此花時，此花與汝心同歸於寂。你來看此花時，此花顏色一時明白起來，便知此花不在汝心之外」。「心」是主觀的精神世界，所謂插花，重要的並不是插什麼花型，其真正目的而是一種表達情感的方式，所以每個人都可以用鮮花等植物，為自己插一叢屬於自己的心靈之花。

　　多使用盤、碗、瓶等花器插製，可使用的花材品種較多，強調花材之間的空間表現，突出視覺焦點的色彩機能，重視作品的遠景把握。心花根據花器不同，花枝的高度比例也有所不同，一般高度為花器尺寸的 1.8 ～ 2.5 倍。

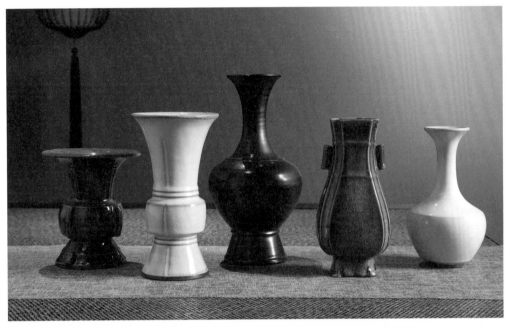

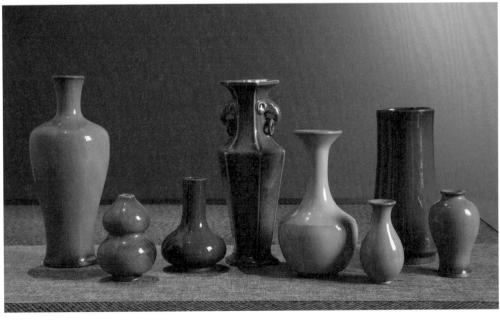

《問候》

花器：粉彩人物瓶

花材：針墊花、菊花、松、連翹、唐棉、
火鶴花等

場所：適合客廳擺放。

插花時，講究花與器的融合，無論是材
質還是色彩，都達到相輔相成、相得益
彰。

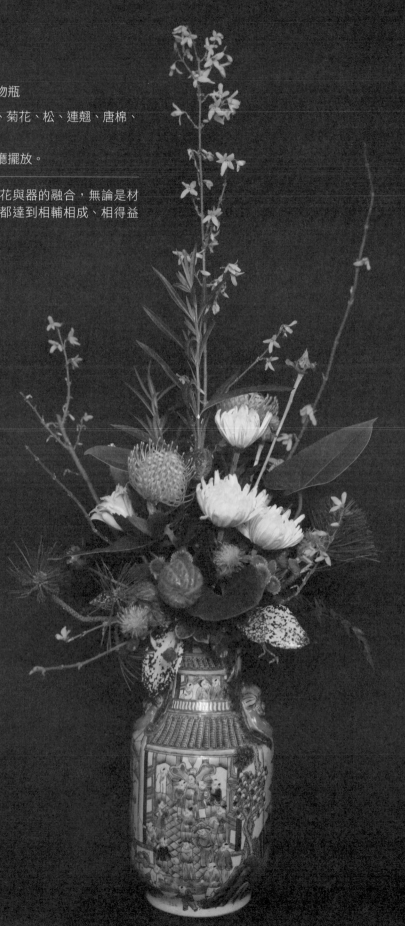

《富貴團圓》

花器：瓷缸

花材：百合、雪柳、連翹、黑種草、香雪蘭、
花葉冬青等

場所：適合客廳擺放。

通常傳統插花花器用白、黑、青花等色，作
品色彩宜選用純度較高的黃、紅等色。

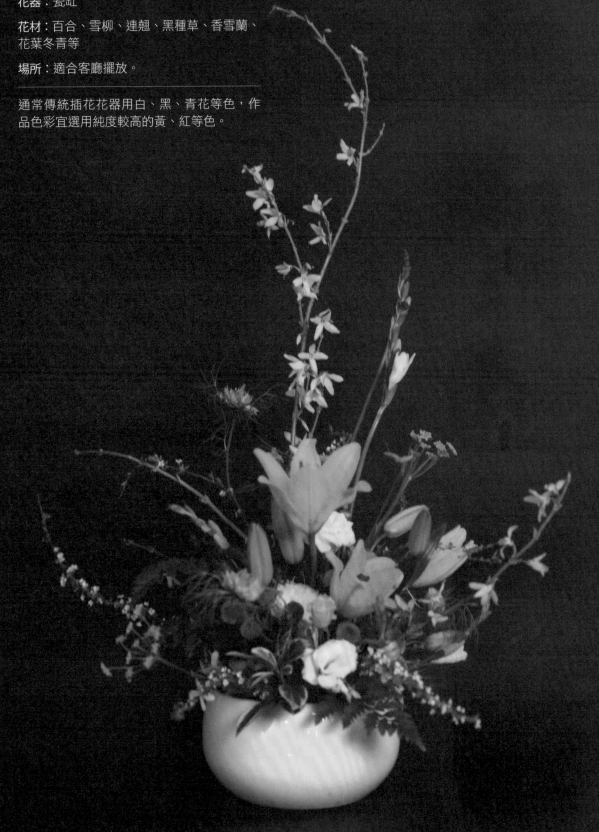

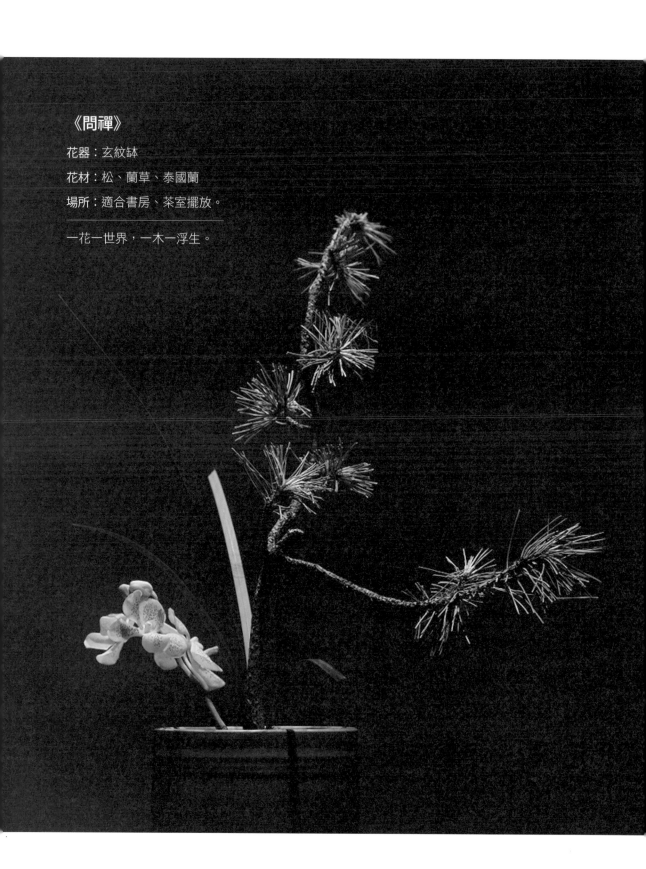

《問禪》

花器：玄紋缽

花材：松、蘭草、泰國蘭

場所：適合書房、茶室擺放。

一花一世界，一木一浮生。

文人花

　　古代文人多受儒家為主體的美學思想影響，提倡「仁義禮智」才是人性的本質。「禮義」就是道德修養，受禮義思想支配，古代人的容貌態度、舉止行為要合乎禮義，即所謂的美，要求人們做到「數誦以貫之，思索以通之」，使禮儀融會於心，呈現於形，講究從內到外達到完美的統一。文人受此思想影響，將植物賦予人的生命及品德色彩，明確植物的道德高度，利用植物花草揭露現實，以個人主觀意念為主，融理性於情感之中，或褒或貶、或抑或揚，屬於強調個體情感釋放的特殊插花形式。文人花一般重視花器的選擇，花枝數量少，格調品味高。

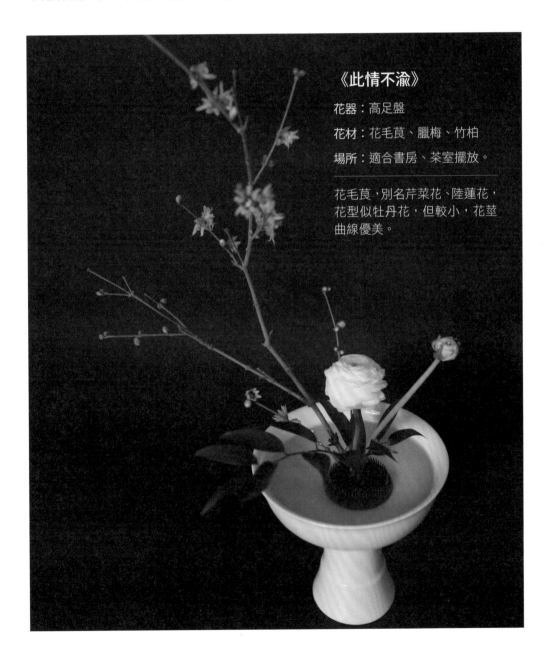

《此情不渝》

花器：高足盤

花材：花毛茛、臘梅、竹柏

場所：適合書房、茶室擺放。

花毛茛，別名芹菜花、陸蓮花，花型似牡丹花，但較小，花莖曲線優美。

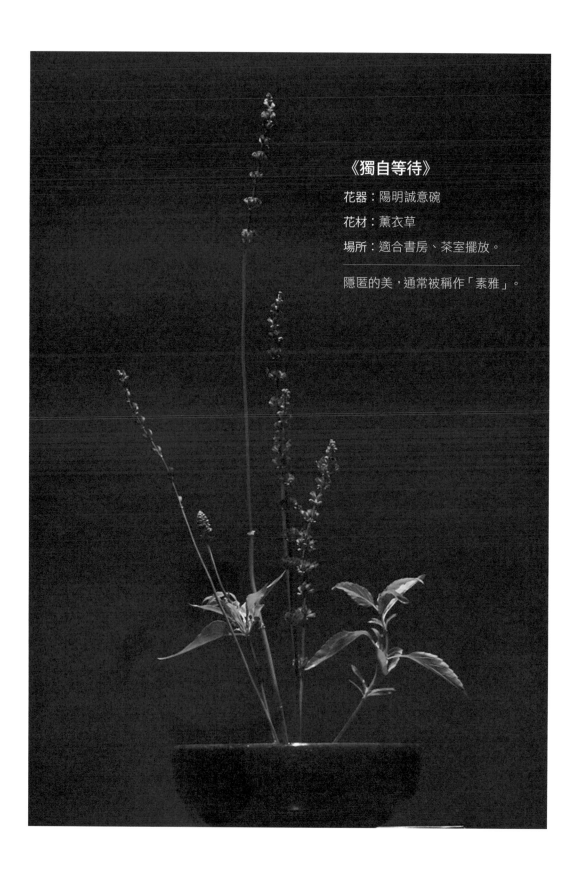

《獨自等待》

花器：陽明誠意碗

花材：薰衣草

場所：適合書房、茶室擺放。

隱匿的美，通常被稱作「素雅」。

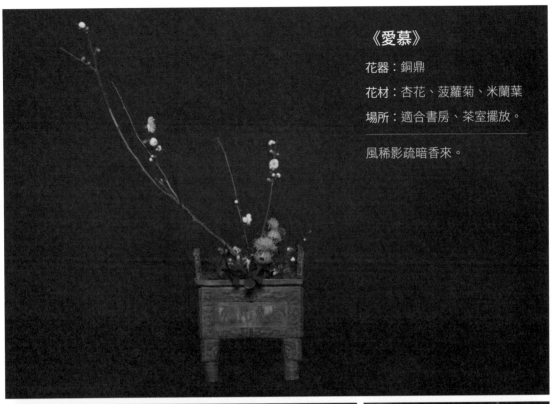

《愛慕》

花器：銅鼎

花材：杏花、菠蘿菊、米蘭葉

場所：適合書房、茶室擺放。

風稀影疏暗香來。

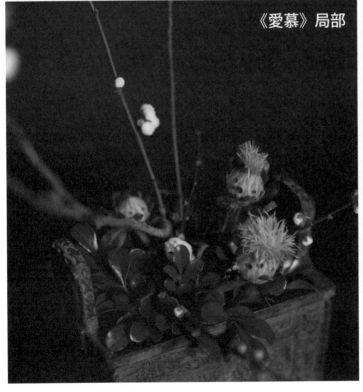

《愛慕》局部

《愛慕》局部

《翹首以盼》

花器：陶瓶

花材：鶴望蘭、薔薇、天門冬、小菊、腎蕨、乾枝

場所：適合玄關、客廳擺放。

鮮花也能展現中國傳統文化的厚重。

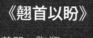

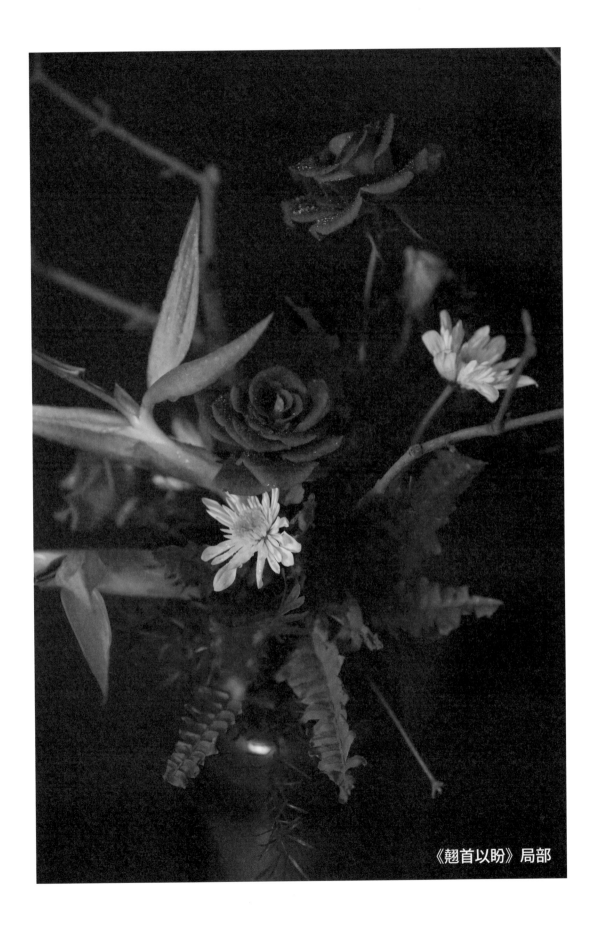

《翹首以盼》局部

新中式花

　　新中式花盛行於清末民初，清末中國傳統文化受西方文化衝擊頗深，英國美學家新柏拉圖派代表人物夏夫茲佰里曾說：美的、漂亮的、好看的都決不在物質（材料）上面，而是在藝術和構圖設計上面，決不能在物體本身，而在形式（藝術）或是賦予形式的力量。基於此種西方美學論述，新中式花採用點、線、面立體構成的基本要素，運用對稱、平衡、反復、律動、曲直、交錯等原理，用植物設計出許多現代新造型。新中式花不受花器限制，可以選用任何傳統和現代花器創作。

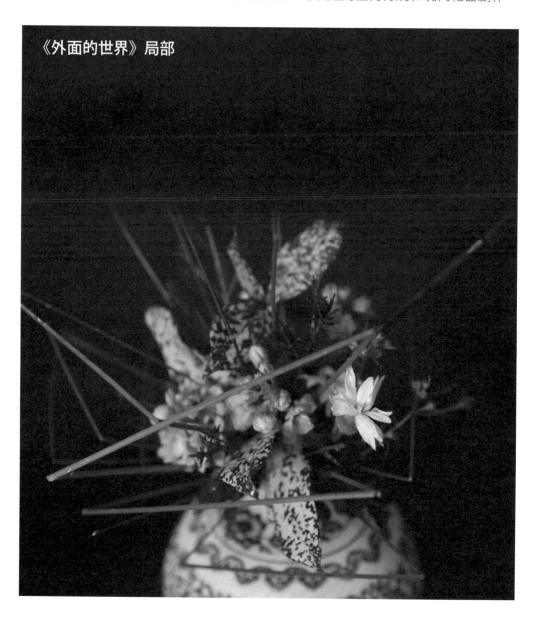

《外面的世界》局部

《外面的世界》

花器：青花瓶

花材：紫羅蘭、多頭康乃馨、星點木、鋼草

場所：適合玄關、客廳擺放。

人這一生，即便飛得多麼高遠，心底終究還是對家和親人懷著深深的眷戀。

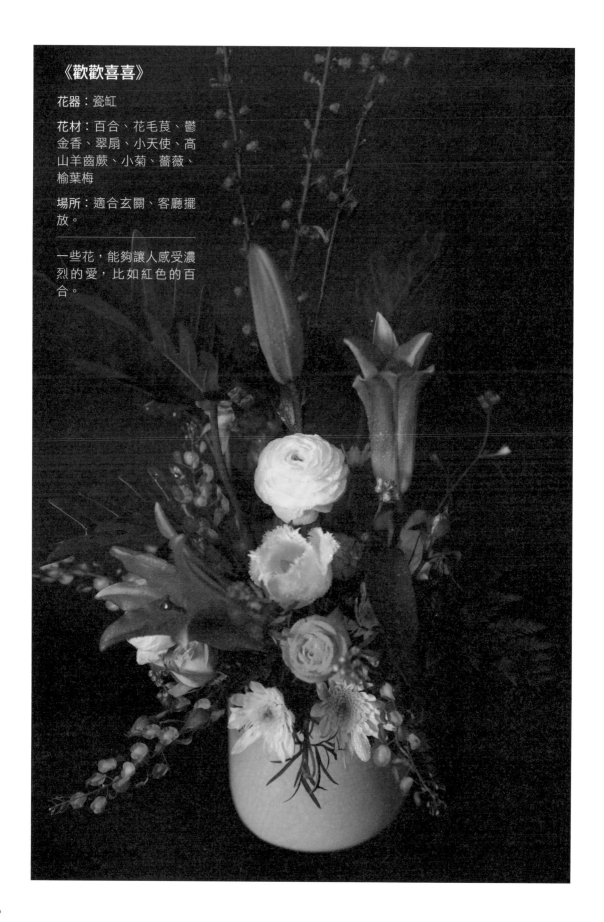

《歡歡喜喜》

花器：瓷缸

花材：百合、花毛茛、鬱
金香、翠扇、小天使、高
山羊齒蕨、小菊、薔薇、
榆葉梅

場所：適合玄關、客廳擺
放。

一些花，能夠讓人感受濃
烈的愛，比如紅色的百
合。

《相映紅》

花器：陶缸

花材：百合、菊花、翠扇、臘梅、南天竺

場所：適合玄關、客廳擺放。

中國傳統插花追求非對稱美。

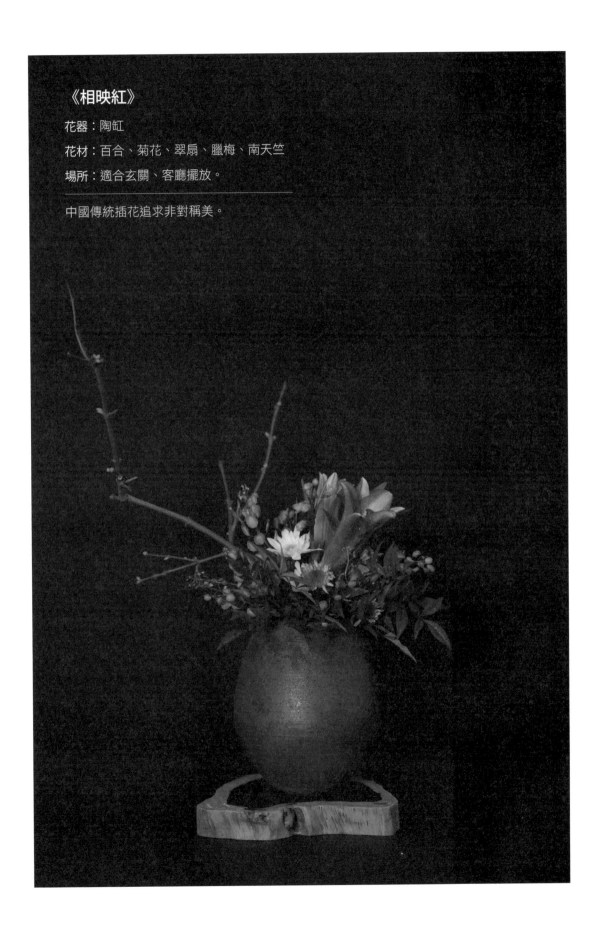

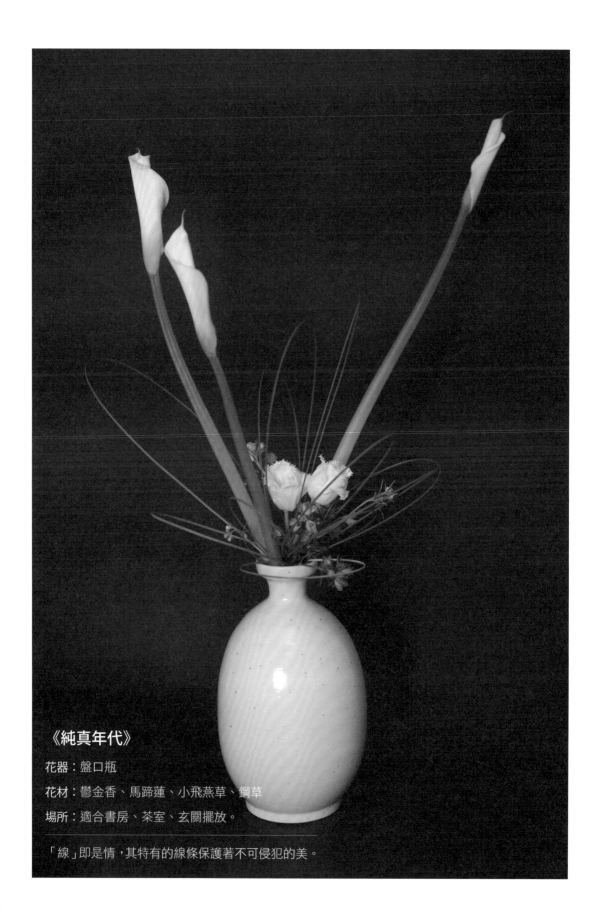

《純真年代》

花器：盤口瓶

花材：鬱金香、馬蹄蓮、小飛燕草、鋼草

場所：適合書房、茶室、玄關擺放。

「線」即是情，其特有的線條保護著不可侵犯的美。

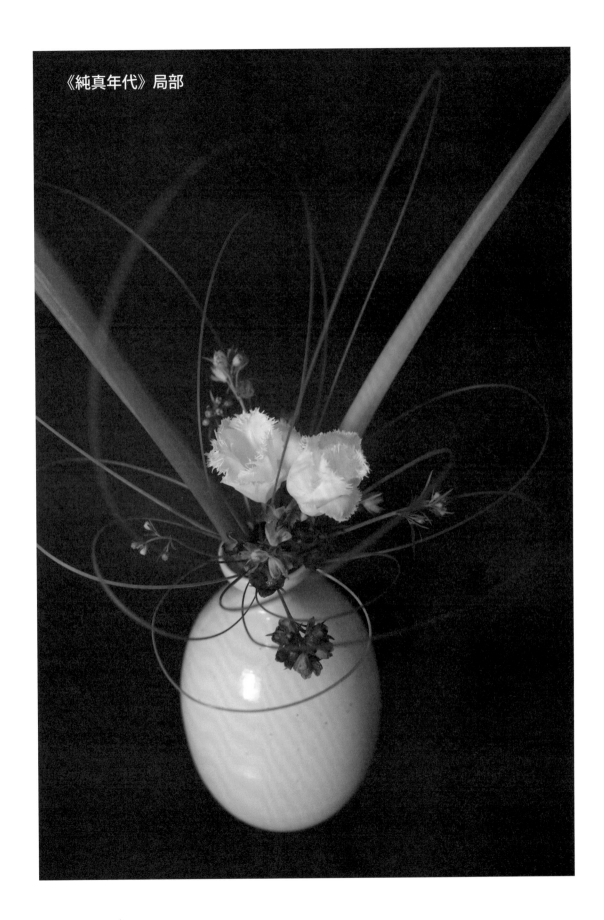

《純真年代》局部

中國插花的分類

中國插花的分類方式

» **按花材性質分類**

 1. 鮮花插花；

 2. 乾燥花插花；

 3. 仿真花插花。

» **按器具分類**

 1. 盤花

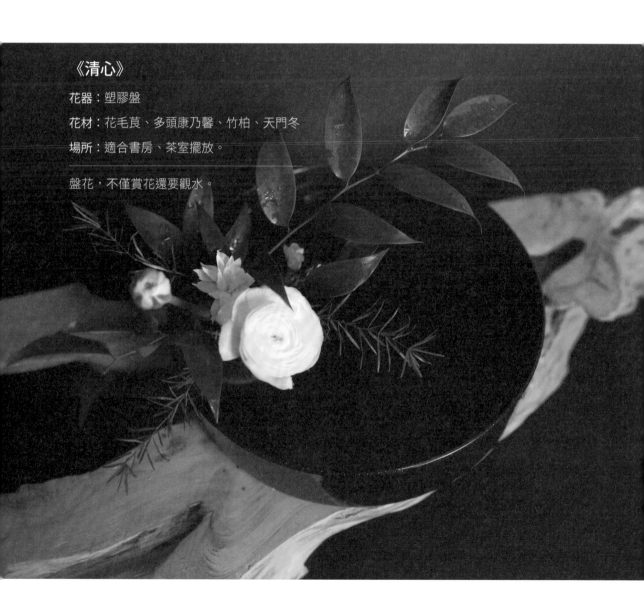

《清心》

花器：塑膠盤

花材：花毛茛、多頭康乃馨、竹柏、天門冬

場所：適合書房、茶室擺放。

盤花，不僅賞花還要觀水。

《卿卿我心》

花器：青花盤

花材：小飛燕草、腎蕨、高山羊齒蕨、蘭草

場所：適合書房、茶室擺放。

你未見此花時，此花與汝同歸於寂；你來
看此花時，則此花顏色一時明白起來，便
知此花不在你的心外。—王陽明

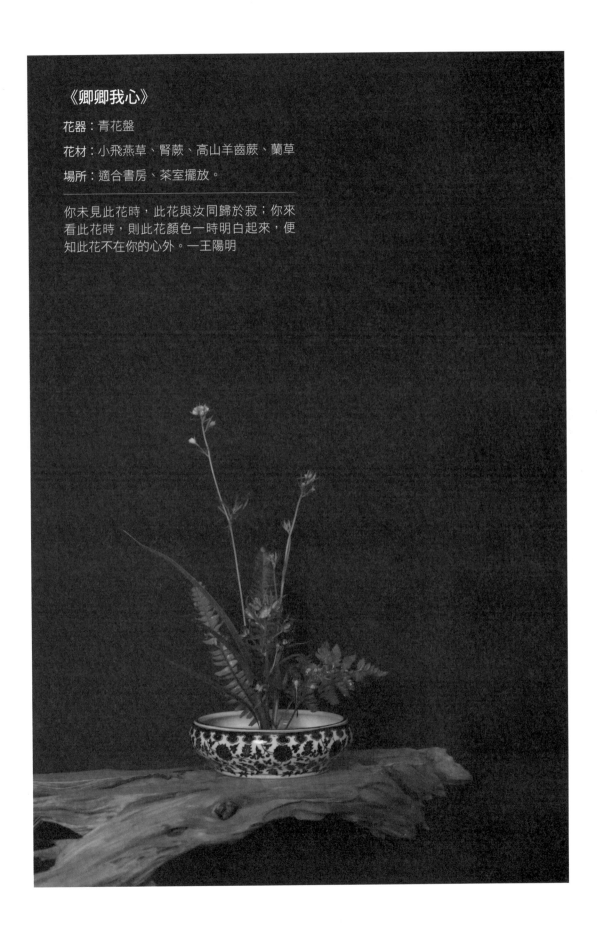

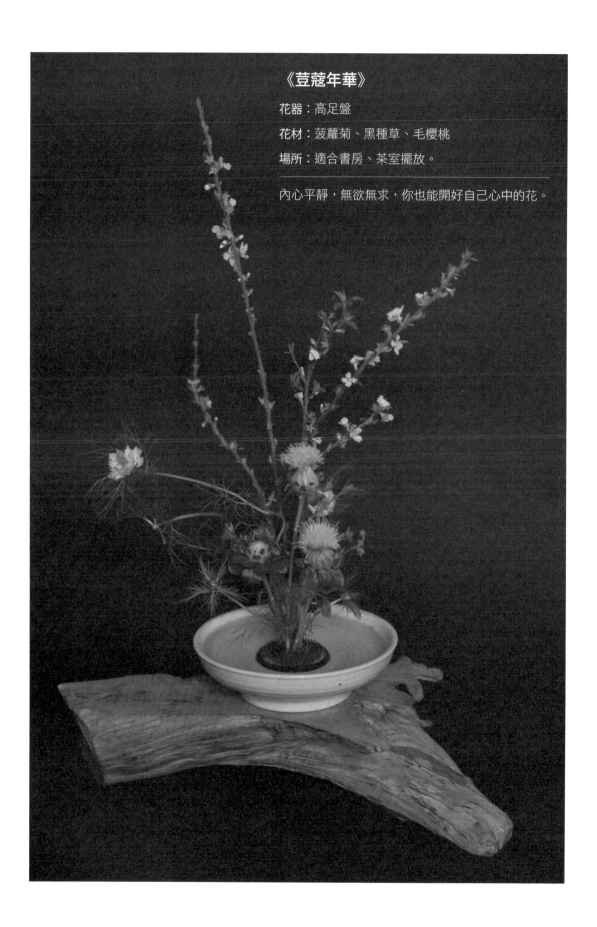

《荳蔻年華》

花器：高足盤

花材：菠蘿菊、黑種草、毛櫻桃

場所：適合書房、茶室擺放。

內心平靜，無欲無求，你也能開好自己心中的花。

《傲立》

花器：折沿盤

花材：臘花、蘭草、唐棉

場所：適合書房、茶室擺放。

結廬在人境，而無車馬喧。

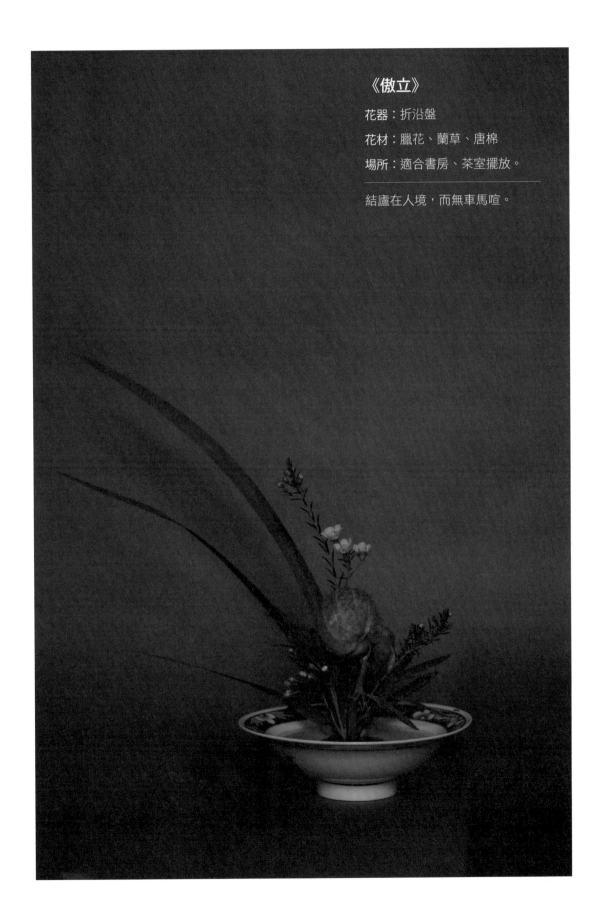

《甜蜜蜜》

花器：瓷盤

花材：針墊花、唐棉、蘭草

場所：適合書房、茶室擺放。

「觀花」、「賞花」一字之差，心境卻大不相同。

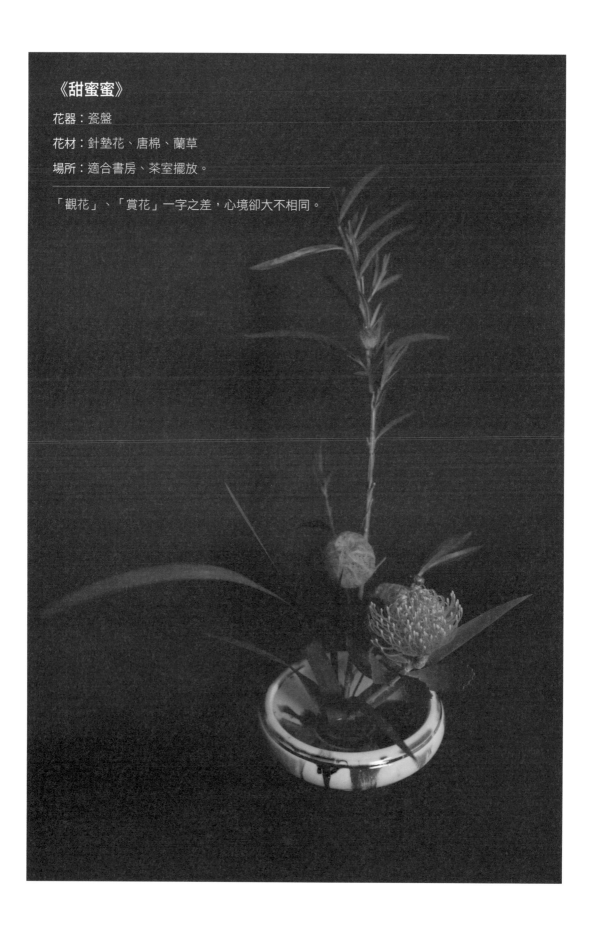

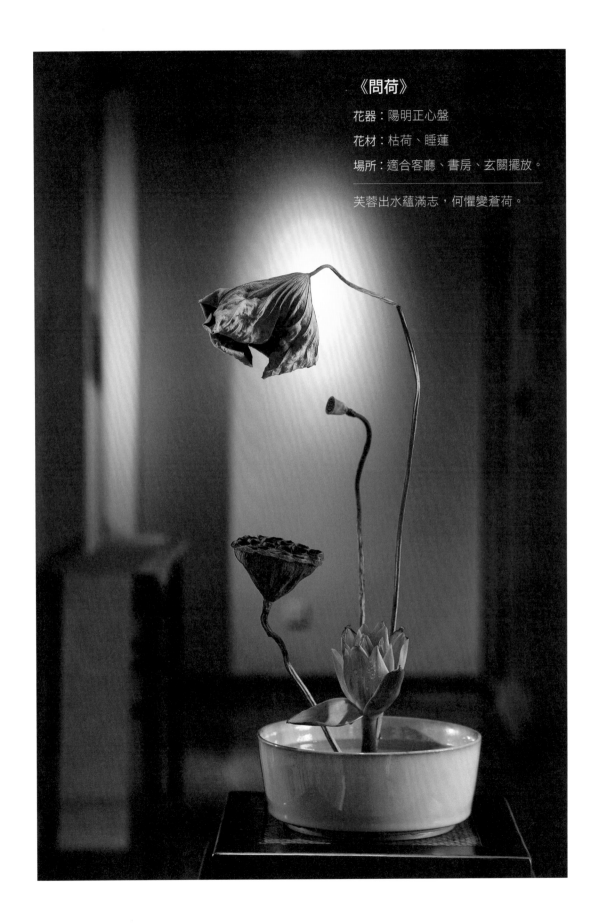

《問荷》

花器：陽明正心盤

花材：枯荷、睡蓮

場所：適合客廳、書房、玄關擺放。

芙蓉出水蘊滿志，何懼變蒼荷。

2. 碗花

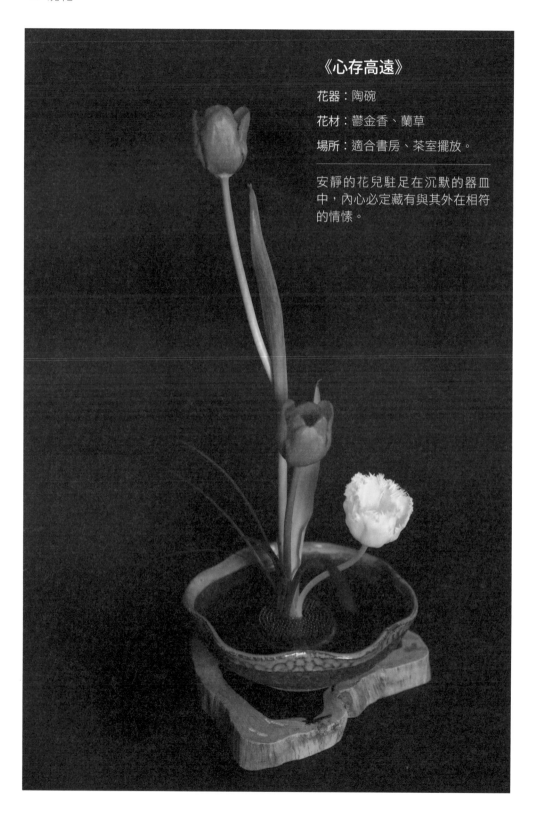

《心存高遠》

花器：陶碗

花材：鬱金香、蘭草

場所：適合書房、茶室擺放。

安靜的花兒駐足在沉默的器皿
中，內心必定藏有與其外在相符
的情愫。

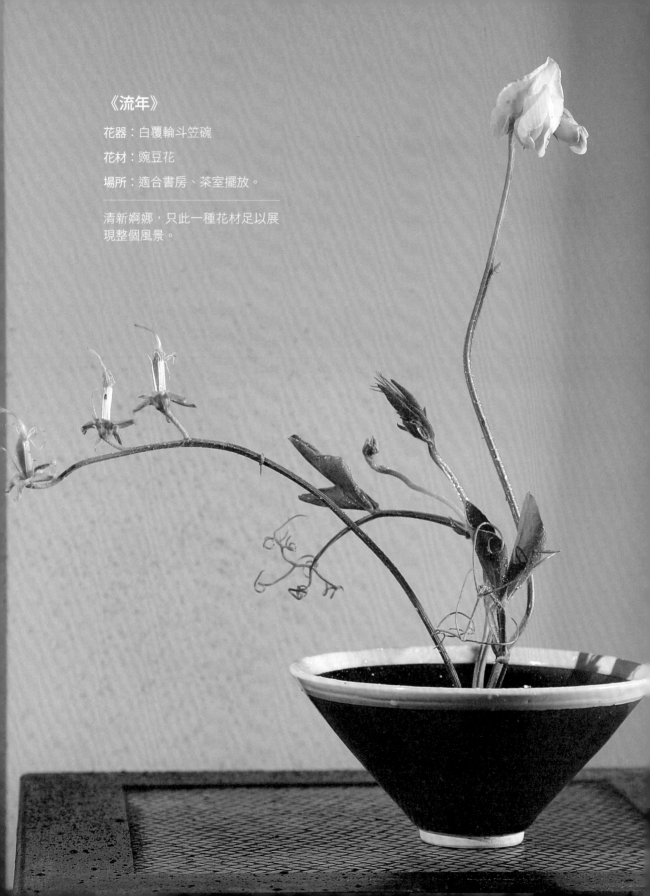

《流年》

花器：白覆輪斗笠碗

花材：豌豆花

場所：適合書房、茶室擺放。

清新婀娜，只此一種花材足以展
現整個風景。

《大好時光》

花器：陽明誠意碗

花材：毛黃櫨、金盞菊、火星花

場所：適合書房、茶室、玄關擺放。

我們的身邊，每一片葉，每一朵花，
都美的像個精靈。

《真心的祝福》

花器：陶缽

花材：針墊花、菠蘿菊、杏花、火鶴花、花葉冬青

場所：適合書房、茶室、臥室擺放。

賞花、插花在培養文人氣質方面，具有不可忽視的特殊性。

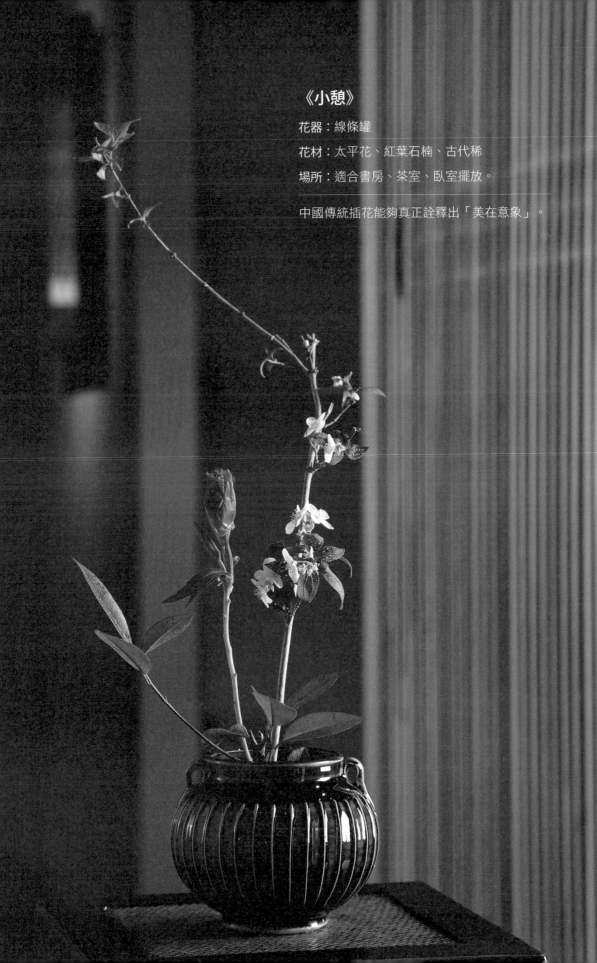

《小憩》

花器：線條罐

花材：太平花、紅葉石楠、古代稀

場所：適合書房、茶室、臥室擺放。

中國傳統插花能夠真正詮釋出「美在意象」。

3. 缸花

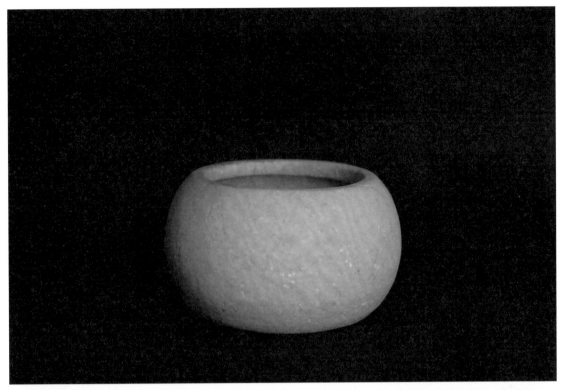

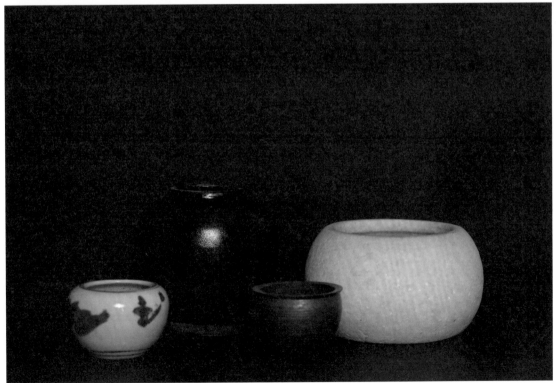

花器・缸

《紅妝》

花器：青花靜瓶

花材：百合、翠扇、小菊、榆葉梅、臘梅

場所：適合臥室擺放。

碧雲高髻綰婆娑。

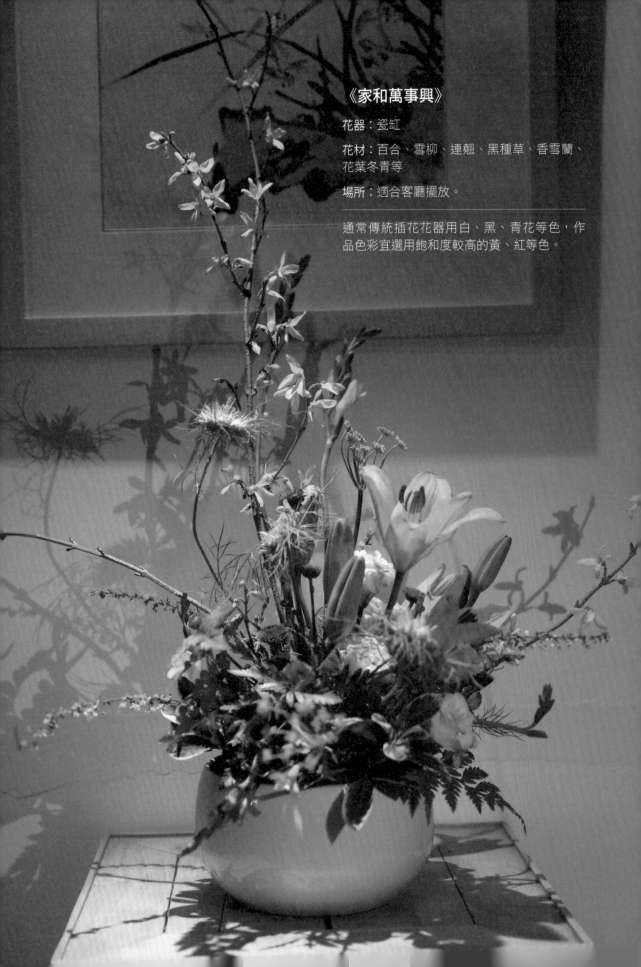

《家和萬事興》

花器：瓷缸

花材：百合、雪柳、連翹、黑種草、香雪蘭、花葉冬青等

場所：適合客廳擺放。

通常傳統插花花器用白、黑、青花等色，作品色彩宜選用飽和度較高的黃、紅等色。

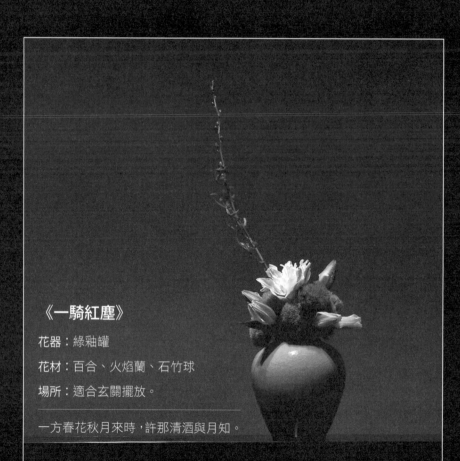

《一騎紅塵》

花器：綠釉罐

花材：百合、火焰蘭、石竹球

場所：適合玄關擺放。

———————————

一方春花秋月來時，許那清酒與月知。

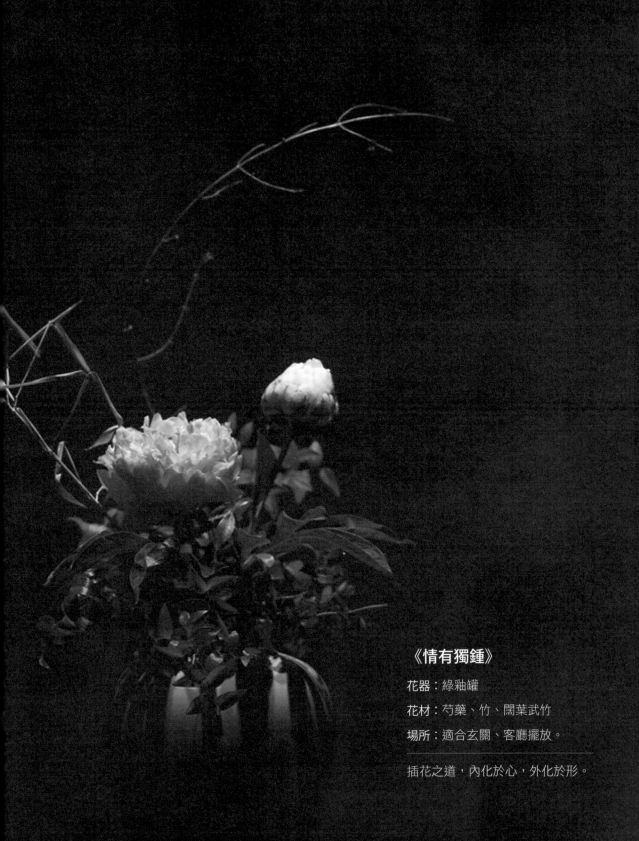

《情有獨鍾》

花器：綠釉罐

花材：芍藥、竹、闊葉武竹

場所：適合玄關、客廳擺放。

插花之道，內化於心，外化於形。

4. 瓶花

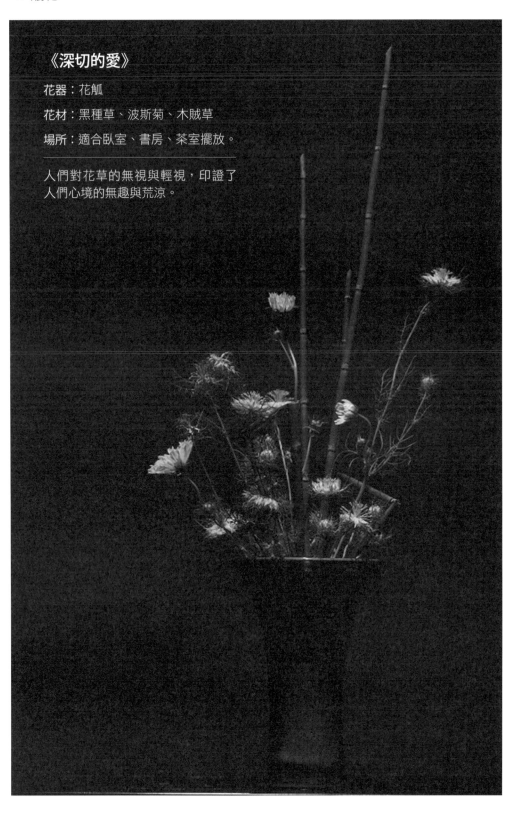

《深切的愛》

花器：花觚

花材：黑種草、波斯菊、木賊草

場所：適合臥室、書房、茶室擺放。

人們對花草的無視與輕視，印證了
人們心境的無趣與荒涼。

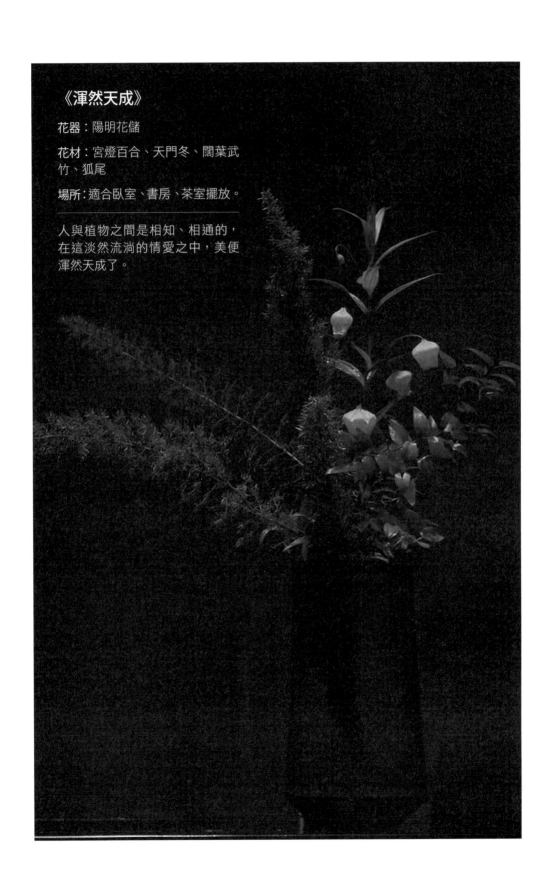

《渾然天成》

花器：陽明花儲

花材：宮燈百合、天門冬、闊葉武
竹、狐尾

場所：適合臥室、書房、茶室擺放。

人與植物之間是相知、相通的，
在這淡然流淌的情愛之中，美便
渾然天成了。

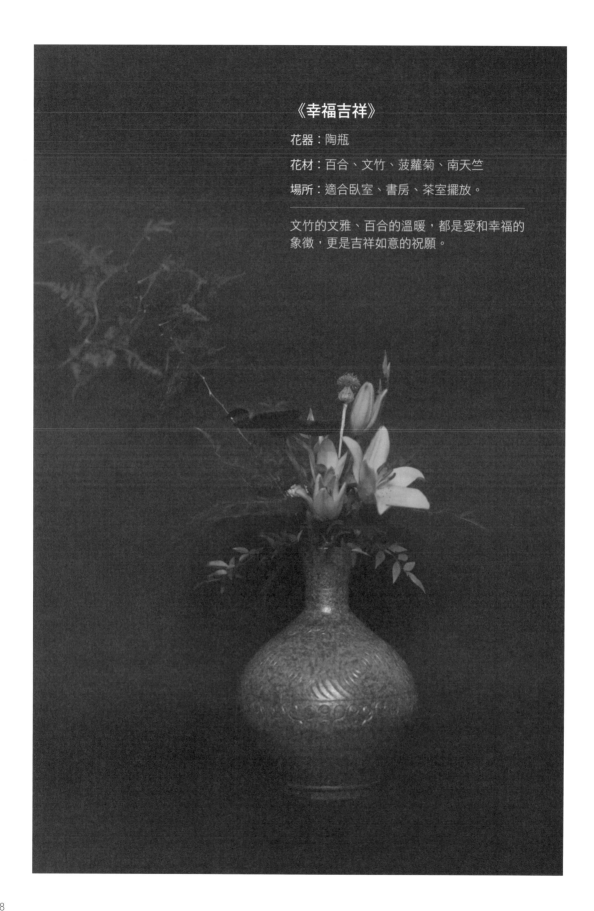

《幸福吉祥》

花器：陶瓶

花材：百合、文竹、菠蘿菊、南天竺

場所：適合臥室、書房、茶室擺放。

文竹的文雅、百合的溫暖，都是愛和幸福的
象徵，更是吉祥如意的祝願。

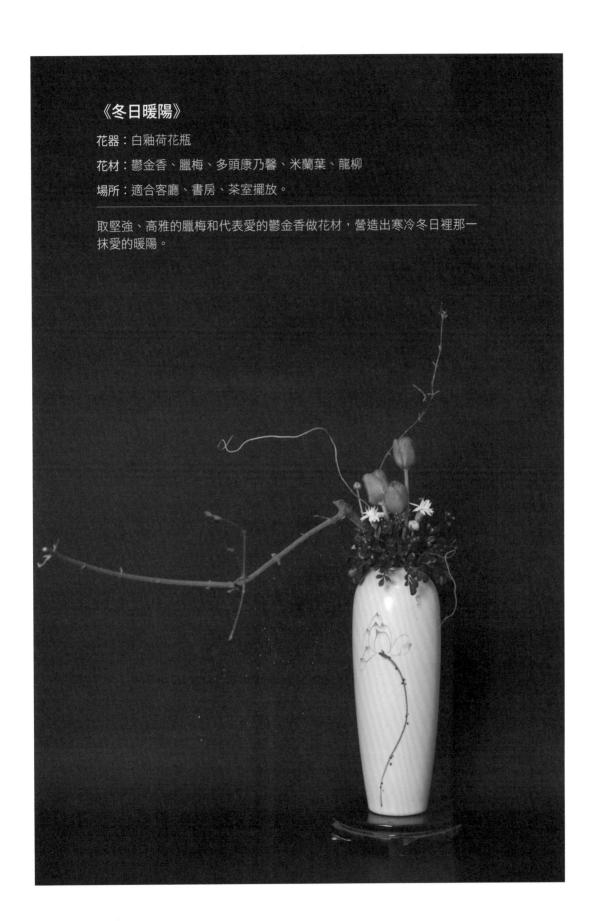

《冬日暖陽》

花器：白釉荷花瓶

花材：鬱金香、臘梅、多頭康乃馨、米蘭葉、龍柳

場所：適合客廳、書房、茶室擺放。

取堅強、高雅的臘梅和代表愛的鬱金香做花材，營造出寒冷冬日裡那一抹愛的暖陽。

《自由與傲慢》

花器：青花梅瓶

花材：菊花、多頭康乃馨、翠扇、小飛燕草、龍柳

場所：適合客廳、書房、玄關擺放。

用高傲的四君子之一的菊花和堅強有力的龍柳，
表達一種內心唯我獨尊的傲氣和盡情舒展、釋放
的自由。

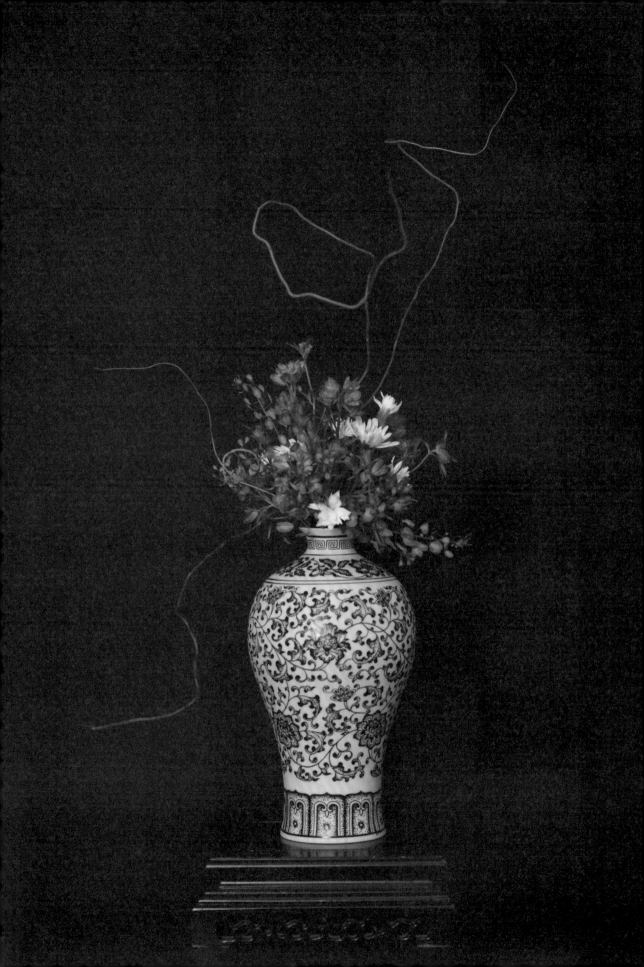

《愛的誓言》

花器：白釉荷花瓶

花材：薔薇、臘梅、天門冬、小飛燕草

場所：適合客廳、書房擺放。

用紅薔薇來表示愛的熱烈和愛的誓言，
再合適不過了，再加上臘梅的堅強，這
份愛更加篤定和堅韌。

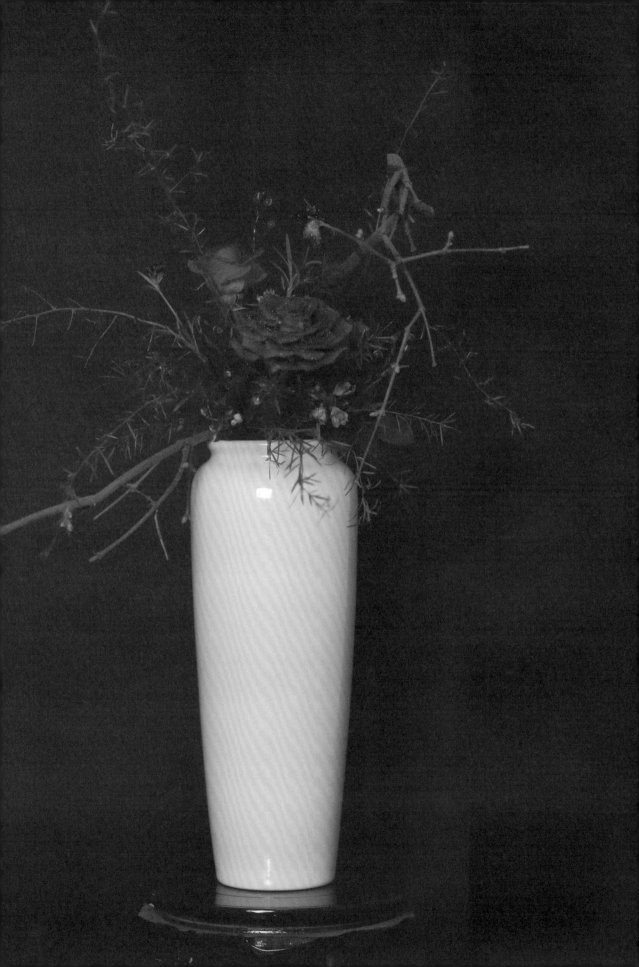

5. 籃花

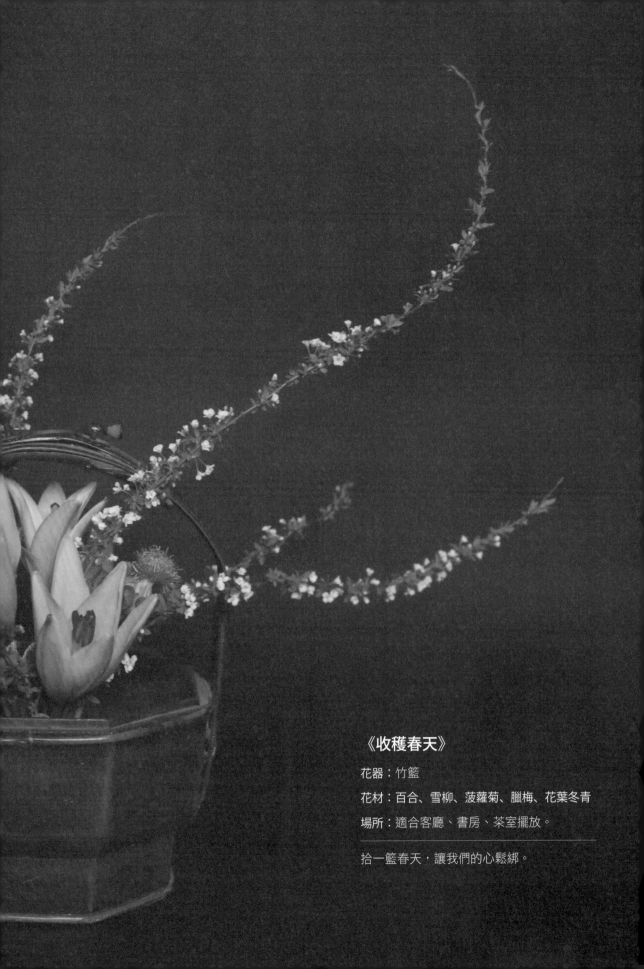

《收穫春天》

花器：竹籃

花材：百合、雪柳、菠蘿菊、臘梅、花葉冬青

場所：適合客廳、書房、茶室擺放。

拾一籃春天，讓我們的心鬆綁。

《隱逸者情操》

花器：竹籃

花材：菊、火星花、小飛燕草、枯枝等

場所：適合書房、茶室擺放。

菊花，秋季盛開，象徵晚節清高的隱逸者情操。

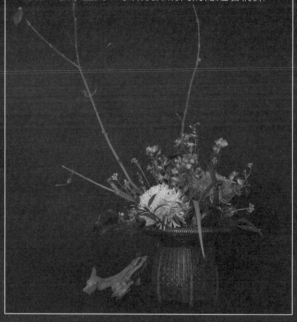

《黃籬時節》

花器：竹籃

花材：百合、菊花、臘梅、連翹、茴香花、花葉冬青

場所：適合書房、茶室擺放。

從古至今，人們都擁有「採菊東籬」的情懷。

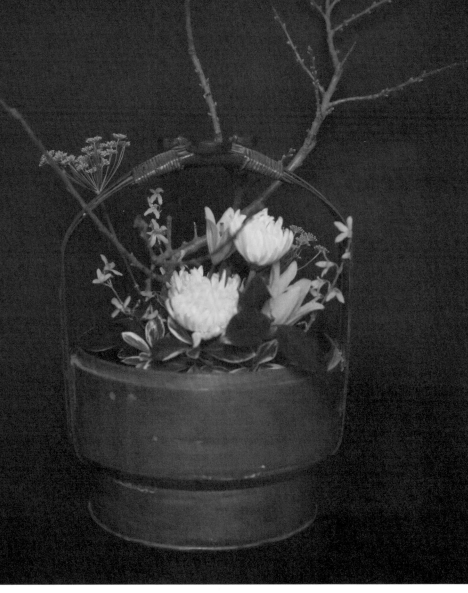

6. 竹筒花

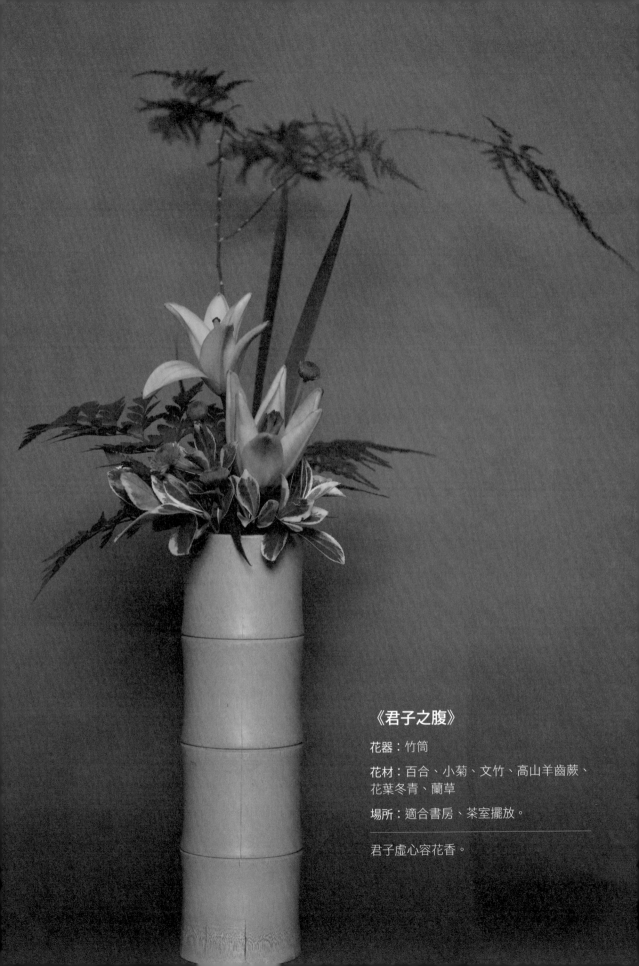

《君子之腹》

花器：竹筒

花材：百合、小菊、文竹、高山羊齒蕨、
花葉冬青、蘭草

場所：適合書房、茶室擺放。

———————————————

君子虛心容花香。

《飄雪》

花器：竹筒

花材：百合、文竹、雪柳、虞美人

場所：適合書房、茶室擺放。

雪柳，中式插花必備，總是能用它天生具有優雅的線條感
來給枯燥的冬天帶來一抹綠，隨便一枝瓶插就有飄雪的氛
圍。

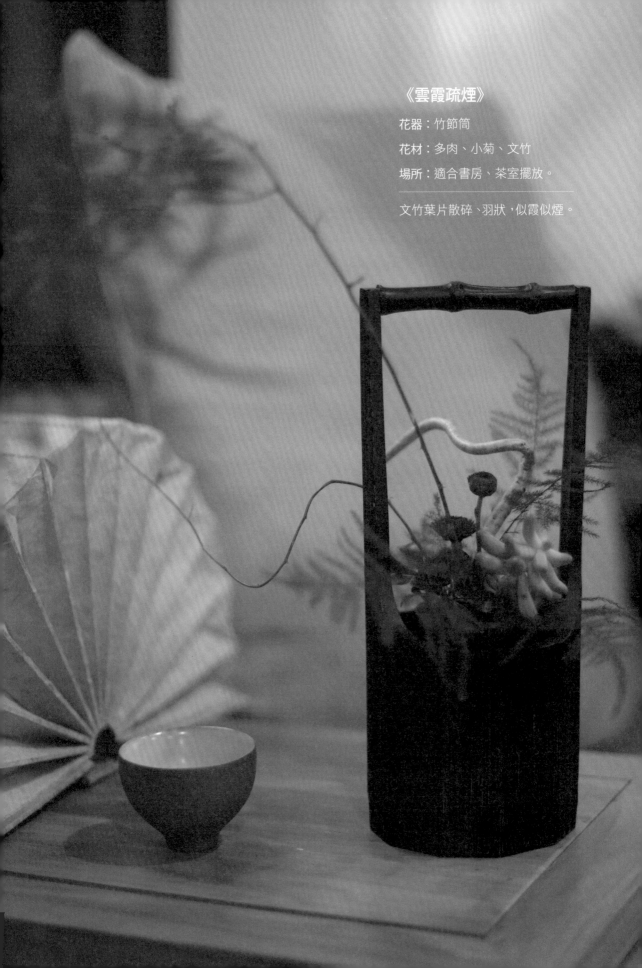

《雲霞疏煙》

花器：竹節筒

花材：多肉、小菊、文竹

場所：適合書房、茶室擺放。

文竹葉片散碎、羽狀，似霞似煙。

《姿態》

花器：竹筒

花材：松、菊花、竹柏

場所：適合客廳、書房、茶室擺放。

放低姿態，更顯高雅。

» **按藝術風格分類**

① 東方傳統插花

主要是指中國與日本為代表的傳統插花流派及傳統插花造型。

② 東方現代插花

保留東方傳統插花的特點，結合西方插花的特徵，以及其他藝術門類原理與技巧，如雕塑、繪畫等，創造具有現代個性的插花造型。

③ 西方古典插花

多指西方幾何造型插花，如半圓形、橢圓形、圓錐形、三角形、扇形等造型的插花。

④ 西方現代插花

利用花藝技巧，打破傳統幾何造型的插花模式，花藝造型沒有特別規定，強調視覺效果及裝飾性是西方現代插花的主要目的。

⑤ 自然寫景插花

利用自然植物的線條、材質或色彩描寫景物，讚美或抒發情感的插花。

⑥ 自然寫意插花

沒有具體傾向性的花藝造型，但蘊含插花者生動、真實、形象的創作靈感。

» **按商業用途分類**

① 婚禮插花

婚禮插花主要用於烘托婚禮氛圍。內容包括：車頭彩和手把花（婚車花）、新娘手捧花、胸花、現場鮮花拱門、鮮花路引、簽到桌花、婚宴餐桌花等插花，造型、色彩沒有具體要求，一般是新郎、新娘根據自己的婚禮風格指定。

② 喪葬插花

主要用於追悼會祭奠，表達哀思之情。內容包括：花籃、花束等插花形式，色彩多用白色、黃色和紫色。

③ 酒店插花

主要用於裝飾，提高酒店品質。內容包括：大堂桌花、前台花、商務用花、休息區用花、餐廳用花、客房用花等。造型和色彩沒有具體規定，但藝術類插花更受青睞。

④ 會議插花

主要用於會場裝飾，烘托會場氣氛。內容包括：講台花、會議桌花、嘉賓胸花、簽到桌花等。一般講台花是下垂形、會議桌花是半圓形或水平橢圓形。

⑤ 節慶插花

主要用於烘托國定假日、大型活動等空間氛圍。內容包括：花車、彩門、花環、插花景觀等。沒有具體的造型和色彩規定，一般按設計要求插製。

⑥ 禮儀插花

主要用在人們的社會交往活動中。內容包括：探病、訪友、接機、生日、情侶交往等社交禮儀插花形式。一般以花束、花籃、花盒為主。

» **按構圖造型分類**

① 對稱型插花

此造型兩側花材均等、對稱、平衡，西方插花的半圓形、圓錐形、三角形、扇形以及英文字母倒「T」形等，都屬於對稱型插花。

② 不對稱型插花

此造型兩側花材視覺不對等，東方傳統插花多屬於不對稱花型，西方插花造型中的英文字母「L」形、不等邊三角形、彎月形等均屬於不對稱型插花。

③ 架構插花

利用竹、長枝等線狀元素，運用花藝「架構」技巧，向上或四周空間發展，沒有規定具體造型，但重視視覺衝擊及材料質感的運用，屬於技巧的充分體現。

④ 造型插花

利用植物或非植物自身形狀特點，如點、線、面，按照立體形態構成的基本規律，重新設計插花造型，屬於現代插花範疇。

» **按環境布置分類**

① 主題插花

針對某個特定空間或某個紀念日等，有計劃、有要求的插花形式。如春節酒店迎新插花、寺廟佛誕日插花等。

② 懸吊插花

利用輔助器具在空中懸吊插花裝飾，多用於商場、酒店等大型公共場所。

③ 壁掛插花

此類型插花多用於裝飾牆體，如聖誕花環、仿真花牆體裝飾設計等。

④ 造景插花

此類型插花多用於大面積空間區域設計，一般景觀多採用模仿植物自然生長狀態，如熱帶雨林、東方園林、小橋流水等，常用仿真花作為花材造景設計。

» **按作品規格分類**

① **小品插花**

此類插花具有隨意性，通常使用精緻、小巧、有造型特點的花器，同時選取造型特殊的少量花材，隨心隨性插製。

② **組合插花**

一般以兩個插花作品以上為組合，可分為在大型花器內組合插花及大型空間組合插花設計，此類型插花強調每個作品間的相互呼應，重視作品的整體效果。

③ **大型插花**

此類型插花體量龐大，花材數量繁多，多用於節日或重要活動烘托氣氛。

常見的插花類型

» **傳統插花**

中國傳統插花是中國傳統四大生活藝術之一，是傳統文化的一部分，是提高文化修養的智慧方法之一。

» **商業插花**

主要以西方幾何花型為主，造型較大，花材量多，用於會議、商務、慶典、節日、婚喪、壽慶、探友等。

» **家庭插花**

主要以瓶插為主，四面觀圓形，用於美化居室、裝飾環境。

» **自由插花**

依據現代觀念自由發揮，單純個人意念來設計造型，造型有一定的象徵意義，非常具有想像力。

» **趣味插花**

構圖簡潔花枝少，花器小而隨意，強調線條、質感、趣味，多用於點綴電腦桌、書房、茶席等處。

» **組合插花**

圍繞主題，由兩個或兩個以上插花作品組合而成，造型沒有具體要求，主要用於增強作品的份量及氛圍。

» **果蔬插花**

利用水果、蔬菜的色彩、形態、質感，並配以鮮花枝葉及不同造型的花器，賦予插花新的形式。

» 架構插花

　　利用竹、枝條、金屬管、PVC 管等細長的線狀材料，搭建空間結構，花材設計往更高的空間發展，可用於景觀型大型插花作品。

» 懸掛插花

　　利用藤蔓型曲線花材，順沿牆壁或在空中懸掛固定設計，可用於裝飾牆面及居室上部空間。

» 造型插花

　　利用點、線、面立體造型元素，結合具備點、線、面特徵的花材創作花型，可用於裝飾富有現代感的環境空間。

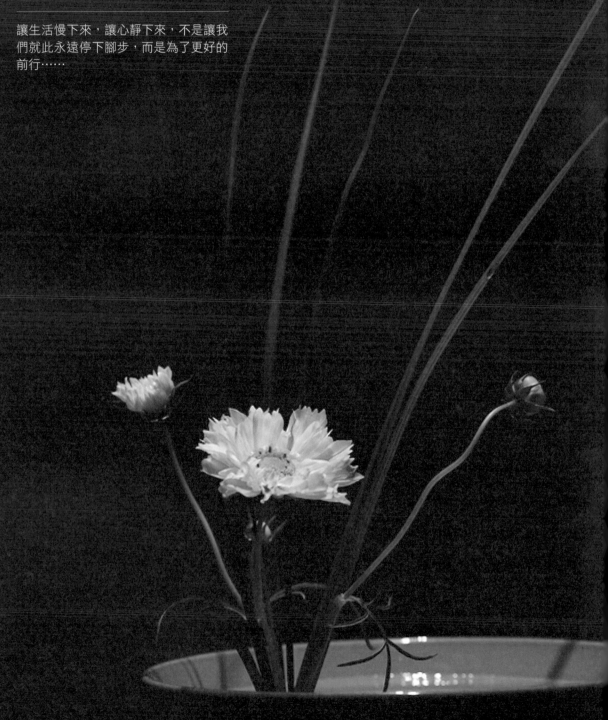

《慢》

花器：陽明正心盤

花材：波斯菊、蘭草

場所：適合茶室、書房擺放。

讓生活慢下來，讓心靜下來，不是讓我
們就此永遠停下腳步，而是為了更好的
前行⋯⋯

第五章

中國插花
基礎知識

中國傳統插花器具

花器

花器是中國傳統插花的主要依據，在傳統插花中古人把精美的銅器、琺瑯、漆器、精瓷稱為花木的「金屋」。樸質的陶器、竹器、藤器稱為花木的「精舍」。嬌美名貴的花，如牡丹、芍藥等搭配華美的花器，高雅的花木如松、柏、梅、竹等應配以優雅脫俗的花器，山花野草與樸實的花器相配。傳統花器按照花型與功能分為六大類。

» 盤

盤是中國傳統插花盤花專屬花器。傳統材質有陶、瓷等不同品種，現代材質塑膠盤也可用於插製盤花，家庭餐盤也可作為盤器使用。盤器廣口面積大，適於表現傳統寫景花、心象花、理念花、造型花等花型。

» 碗

碗是中國傳統插花碗花專用花器。傳統材質有金屬、陶、瓷等，現代家庭餐碗也可用於插製碗花。瓷器適合表現理念花、心象花、造型花等花型。

» 缸

缸是中國傳統插花缸花專用花器。材質有金屬、陶、瓷等。缸器適合表現隆盛院體花、理念花等花型。

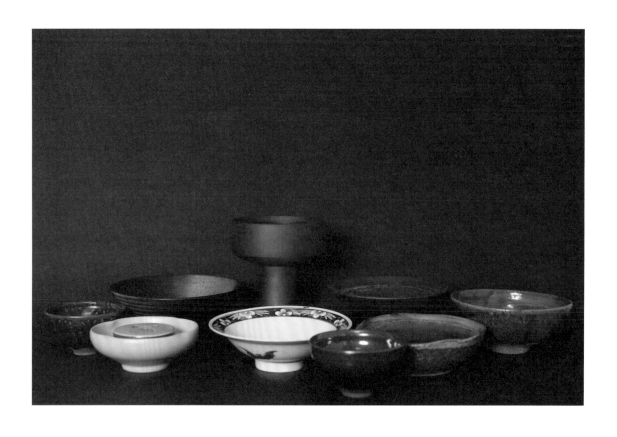

» 瓶

瓶是中國傳統插花瓶花專用花器。材質有金屬、瓷、玻璃等,不同形狀規格。瓶器適用於佛前供花、寫景花、茶席花等花型。

» 竹筒

竹筒是中國傳統插花桶花專用花器。材質為毛竹。按照花型設計截取粗大毛竹一節或兩節製作竹筒花器。竹筒屬於傳統花器。適用於心象花、造型花、懸掛裝飾設計等。

» 花籃

花籃是中國傳統插花籃花專用花器。材質有藤、柳、竹、草編。花籃適用於院體花、寫景花等花型。

» 其他花器

除傳統六大花器外,其他造型輪廓的花器也可用於插花,如壺、罐、壇、尊、盂、香爐等。如按材質考量,花器的種類就更多,如塑膠、漆器、石器、玉器、貝殼、樹根等。一般花器的應用依花型設計選用。

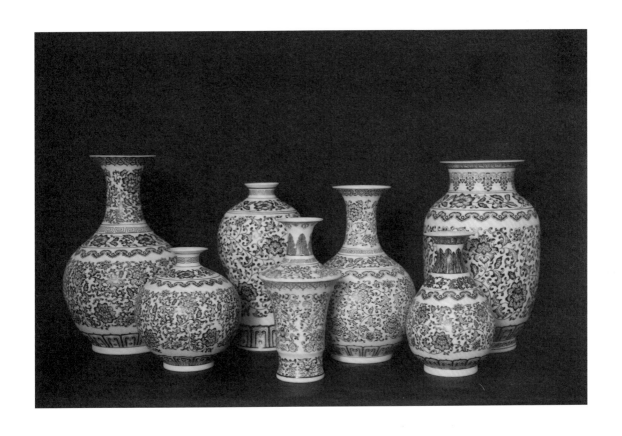

修剪工具

» 花剪

花剪是用於修整剪切草本植物。花剪又分為傳統造型剪和現代造型剪。

» 修枝剪

修枝剪用於果木修剪，由於刀刃鋒利，方便省力，更利於剪切木本植物，被廣泛用於插花中枝幹修剪。

» 手鋸

插花大型作品，較粗壯枝幹修枝剪一般無法剪斷，需要手鋸幫助截取。手鋸更便利於粗壯的松、竹、果木的修剪。

固定工具

» 劍山

劍山又稱花插、花針，由不鏽鋼、銅、錫、鉛等材料製成。劍山表面布滿尖頭向上的銅針，花草枝葉插在密集銅針上，方便固定及造型。劍山形狀以圓形為主，根據選用花器造型不同，也有橢圓、半月、三角、長方、菱形、梅花等樣式。劍山的尺寸也有許多種，一般尺寸選用主要依據插花製品的花器大小及花木粗細而定。劍山以銅製針密、沉重、不生鏽、不易折曲和不倒伏為佳。劍山的體積小，方便、美觀，可反覆使用，是中國傳統插花理想的固定工具。

» 花藝海綿

花藝海綿又稱花泉、吸水海綿，由酚醛樹脂發泡製成。吸水前很輕，吸水後放入花器，專供花草插入吸水固定。一般西方花藝常使用花藝海綿做固定。東方傳統大型作品也使用花藝海綿固定。花藝海綿優點是輕便、面積大，可根據花器大小、形狀，任意截取使用，花枝易固定，插花位置無死角。缺點是不夠美觀，需要花葉遮擋，壽命短，不可反覆使用，體積大，攜帶不便。

輔助工具

» 鐵絲

鐵絲主要材質是鐵，為了幫助花枝定向、增加花枝韌性力度，方便花朵和花枝的造型。

鐵絲色彩有綠、咖、紫紅等色，根據花木品種不同，鐵絲的粗細用途不同。

» 膠帶

主要用於包裹花枝的專用插花膠帶，也可包覆用鐵絲纏繞過的花枝，令使用過鐵絲的花枝看起來更美觀。膠帶有綠色和咖色，使用膠帶時輕輕拉長並繞緊即可。

» **鉗子**

用於剪斷鐵絲，一般不常用。

» **噴霧器**

插花作品完成後，用噴霧器噴水保鮮，防止花枝枯萎，使花朵更嬌豔。

» **直針器**

劍山使用時，銅針可能會彎折，利用直針器校正歪斜的銅針。

» **海綿刀**

海綿刀用於分切花藝海綿，令花藝海綿大小形狀適合花器盛放。

» **刮刺器**

用於清理玫瑰、月季等枝莖上刺時專用的刮刺工具。

中國傳統插花常用花材及象徵意義

插花花材一般根據材質、形態、觀賞分類。

花材分類

» **按材質分類**

鮮切花

鮮切花簡稱切花，凡所有植物的花、葉、枝、果，從植物母體上新鮮剪切下來，用於插花素材，統稱鮮切花。

乾燥花

乾燥花由鮮切花經風乾等技術加工而成，保持原有形態特徵，並可隨意染色，用於插花作品創作。乾燥花可長時間存放，但怕潮濕。

仿真花

仿真花即模仿自然界植物花卉製作而成的人造花。由於材質不同，又分為絲網花、塑膠花、水晶花、絹花、彩金花、高仿花等品種。仿真花色彩鮮豔，經久耐用，打理方便。

» **按形態分類**

點狀花材

凡外形具有圓點狀特徵的花卉稱點狀花材，如玫瑰、月季、康乃馨、菊花等。

塊狀花材

比點狀花材更大型的花卉稱塊狀花材，如向日葵、繡球（八仙花）、荷花等。

線狀花材

外形呈細長、棒狀的花材稱線狀花材，如唐菖蒲、金魚草、蛇鞭菊、紫羅蘭等。

面狀花材

具有平面廣特徵的花卉稱面狀花材，如紅掌、龜背竹等。

形式花材

不具備點、線、面特徵，花型特殊，一般作為作品焦點，如百合、蝴蝶蘭、鶴望蘭等。

霧狀花材

具有散、隨、小、密集特徵的花材，有霧一樣的朦朧感，稱霧狀花材，如滿天星、文竹等。

填充花材

凡用來填充花與花、花與葉之間的空間，遮蓋花藝海綿，完善搭配作品，令作品的花與葉相得益彰，具有此功能的花材統稱填充花材。

» 按觀賞點分類

觀花類

觀花類花朵具有花果碩大、色彩豔麗、形態優美、品種繁多等特點，如牡丹、芍藥、月季、茶花等。

觀葉類

觀葉類主要觀賞植物葉片，如尤加利、文竹、龜背葉、排草等。

觀莖類

觀莖類主要觀賞植物的枝莖，如松、柏、龍柳、竹等。

觀果類

觀果類主要觀賞花木果實，如石榴、山楂、海棠等。

常用花材

月季

別名月月紅、長春花，薔薇科灌木。月季花色品種較多，有花中皇后的美譽。象徵愛情、單純，是情人節常用的花材。

百合

百合科。花朵大，向上開放，呈喇叭狀，有香氣。中國傳統插花中寓意「百年好合」。

菊花

菊科。多年生，宿根草本。花色豐富，花期較長。象徵長壽、高雅、孤傲。

牡丹

毛茛科。花形大，花色品種多，有「花中之王」美稱，象徵雍容華貴、高貴典雅。

芍藥

宿根草本，形似牡丹。古代此花代表別離思念之情。

山茶花

山茶科，常綠喬木。葉草質油亮，花形大，花色豐富，是古人常用的花材。

萱草

別名忘憂草，百合科多年生宿根草本。花色橙黃、橘紅，古人視為吉祥的象徵。

馬蹄蓮

別名觀音蓮、慈菇花。天南星科多年生草本。葉片大，翠綠，佛焰苞白色，形似馬蹄，象徵純潔細膩的情感。

非洲菊

別名扶郎花、太陽花。菊科多生草本。色彩飽滿豔麗，花色品種多。

康乃馨

石竹科多生草本，花朵圓潤飽滿，是母親節、教師節專用花材。

梅花

薔薇科落葉小喬木。花清香，象徵傲骨、氣節、不畏艱難。

臘梅

臘梅科落葉大灌木。花芳香、花期長，是傳統插花常用花材。

玉蘭

木蘭科落葉喬木。花大潔白芳香，象徵高貴。古代有「玉堂富貴」寓意。

桃花

薔薇科落葉小喬木。桃花嫵媚爛漫，象徵美女（人面桃花）、學生（桃李滿天下）。

石斛蘭

蘭科。花枝彎曲呈弧形，花朵如蝶，嬌豔美麗，是父親節常用的花材。

玉簪

別名白仙鶴，百合科多年生草本。花苞似簪，色白如玉。寓意「無暇親切」、「含情脈脈」。

唐菖蒲

別名劍蘭、菖蘭，鳶尾科。花朵成串，嬌嫩迷人，品種繁多。

晚香玉

別名夜來香，石蒜科草本。花梗長而挺拔，帶狀花序上潔白小花對著生，傍晚濃香四溢。

一枝黃花

別名黃鶯，菊科多年生宿根草本。無數細小金黃色頭狀花組成碩大花序，有著「風情繁榮」的寓意。

火炬花

百合科多年生宿根草本。花色緋紅，鮮豔明亮，狀如火炬，象徵熱情、光明、正義。

常春藤

五加科常綠攀援藤本。葉草質三角狀，是插花作品表現曲線的常用材料。

檜柏

檜柏科常綠喬木。傳統插花常用花材，寓意長壽。

龜背竹

天南星科常綠藤本。在插花大中型作品中，常作為面狀花材展示。

富貴竹

龍舌蘭科木本觀葉植物。常作為插花大中型作品花材，寓意富貴吉祥。

散尾葵

棕櫚科常綠叢生灌木。常作為插花大中型作品花材，其葉可修剪為線狀造型，形態優美。

天冬草

百合科多年生草本，又稱天門冬，莖叢生多分枝。常在插花作品中作為曲線和填充花材。

萬年青

百合科多年生常綠草本。在傳統插花中常用於歲朝清供，寓意吉祥。

腎蕨

骨碎補科，又稱高山羊齒。因其葉形狀有序而柔美，是傳統插花常用配葉。

八角金盤

五加科常綠灌木。葉多角，形如碎盤，插花常用花材。

文竹

百合科多年生草本，葉片散碎如霧狀，常在傳統插花中用作自然曲線的展示。

花材處理

整理花材

學習插花造型，首先需要整理花材，為作品的插製做基礎工作。

» 花枝修剪

萎蔫枝

修剪掉花材破損、萎蔫（指植物枯萎）、發黃的枝葉及花瓣。

過密枝

在確定選取作品主枝時，可提前修剪過於影響主枝表現輪廓形態的過密枝葉。

同側枝

適當修剪枝條同側間距過近、重複出現或等長的枝葉。

紛亂枝

枝幹枝莖上不美觀、過碎、過密、不精神，會產生紛亂的枝葉，應適當或者全部剪掉。

對稱枝

修剪作品中對稱、相似的枝葉。

交叉枝
一些交叉的枝幹，會擾亂觀賞者視覺，應適當修剪。

平行枝
修剪作品中平行、相似、同方向、同長短的枝葉。

下垂枝
對於看上去線條無生氣、下垂無力不精神的枝莖，要修剪。

修剪要求

1. 審枝定勢：

通過仔細觀察枝葉，區分出葉片的受光面與背光面，以及枝莖線條的理想走勢，確定好枝葉的最佳視覺效果，先進行初步修剪後，將其插入作品中，再根據作品整體造型需求，進行深度修剪。

2. 順應屬性：

盡量順應花枝的自然屬性，根據花枝的特性去創作花型，利用大自然賦予花草優美、自然的曲線，以及枝幹自然、蒼勁的折曲線，稍作修剪，即可達到作品理想的視覺效果。

3. 慎修慎剪：

初學者經常會對枝葉的去留猶豫不決，這時最好不要輕易修剪。可插在花器內構圖時，仔細斟酌後取捨，以免修剪過度，無法彌補。

4. 斜剪枝莖：

剪切花木時，一定要斜剪。這樣既便於花枝吸收水分，也會使他們占據劍山、花藝海綿的面積較小。

» 枝葉造型

插花造型中，根據作品構圖需要，一些枝、莖、葉要進行人工彎曲處理。針對草本植物與木本植物的特性不同，需要採用不同的花藝技巧方法。

1. 粗壯枝彎曲造型法

纏繞法

根據枝幹的粗細選用不同的鐵、鉛等鐵絲，纏繞在枝莖需要彎曲的部位，順枝莖走勢彎曲好後，將鐵絲所纏繞的部位用與枝幹相近顏色的膠帶纏繞，以免裸露出鐵絲，影響美觀。

切割法

在枝莖需要彎曲的部位用花藝剪斜切 3～4 處，剪切處深度不要超過莖粗的 1/3 或 1/4，雙手握住切口兩端輕輕彎曲，注意動作一定要輕柔，以免枝莖折斷。

夾楔法

較為粗壯的枝莖，可在需要彎曲的部位用鋸切割，深度不要超過枝莖莖粗的 1/2，然後塞入從枝莖的其他部位切割下一個三角形的木楔。如果彎曲弧度較大，需要在枝莖彎曲處夾楔幾個小木楔，才能達到滿意的彎曲效果，枝莖楔入位置相距不可太近，以免斷裂。

拼接法

比較粗壯的大型枝莖，無法彎曲，可用枝莖拼接。首先把表現伸展的枝幹末端切割出拼接角，然後選取切割好的續接枝，用釘、螺絲或鐵絲纏繞、拼接咬合固定拼接點。一般大型的插花作品可能需要幾個拼接點才能完成所需造型，要注意拼接點的遮蓋處理，令作品完整美觀。

扎縛法

　　將枝莖需要彎曲的部位，用鐵絲紮緊纏繞，然後用力彎曲枝幹，把鐵絲另一端纏繞在作品的基部，拉緊紮住枝莖，獲得彎曲效果。鐵絲需要枝葉遮擋，保證作品的自然美觀。

2. **普通枝莖造型法**

燙烤法

　　此法適合脆和易斷的枝莖。用熱水浸燙或加熱燒烤後按造型彎曲，迅速放入冷水中定型。須注意燙烤的時間和次數，以免枝莖焦掉。

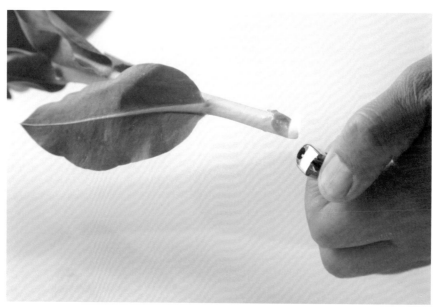

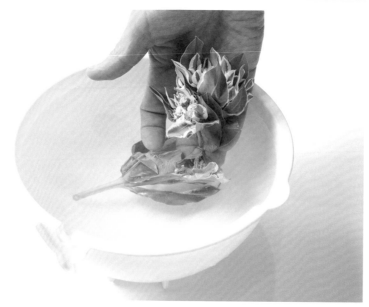

穿針法

有些枝莖彎曲後容易復原，可在彎曲部位用牙籤或珠針等尖銳物橫穿，並剪去尖銳物突出莖外的部分。注意為求作品美觀，要遮擋枝莖穿針部位。

揉握法

對於月季、菊花等有些木質化的枝莖，造型時須用雙手握緊、拇指頂住枝莖，多次輕輕按壓揉捻，使其達到彎曲效果，操作時切勿用力過猛，以免枝莖折斷。

砸壓法

對於頑固且較硬的枝莖，可以鉗子輕輕夾壓，或用錘子輕輕砸壓，使其枝幹內部組織鬆軟，便於折曲造型。

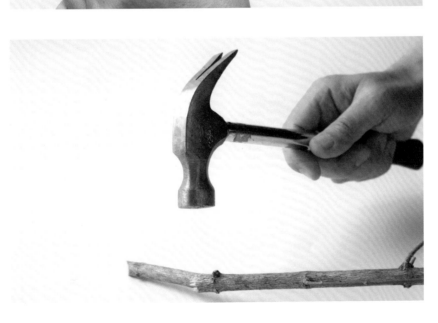

扭轉法

　　對於柔軟有彈性的枝莖，可用手順著枝莖的形態，輕輕反覆扭轉，直至枝莖形態達到造型效果。

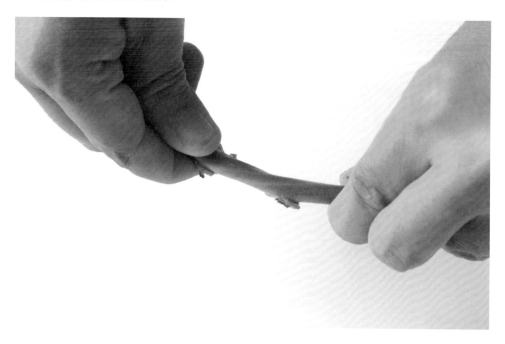

穿心法

　　對於內部中空、鬆軟的枝莖，可用鐵絲穿入枝莖內部，達到造型效果。

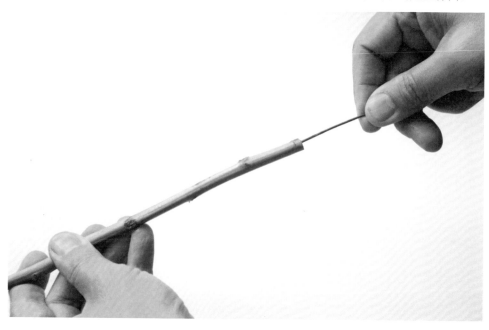

» 葉片造型

捋

　一般形狀較長的扁平葉片，可用手指夾住葉片從根部向葉端滑捋，以增加葉片曲線弧度。

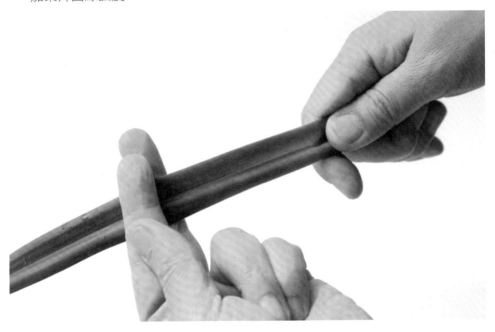

卷

　葉片的捲曲造型，可以用手或者藉助圓柱體等工具纏繞捲曲定型。

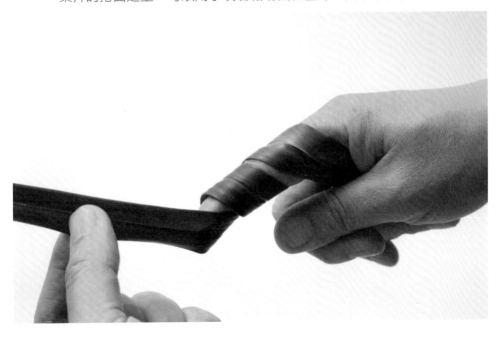

修

　根據作品的造型需要，有些葉片需要用花藝剪刀修剪完成。

撕

　根據作品的造型需要，有些葉片可以直接用手撕出理想的形狀，使製作出的效果比剪刀等工具修剪的更為自然。

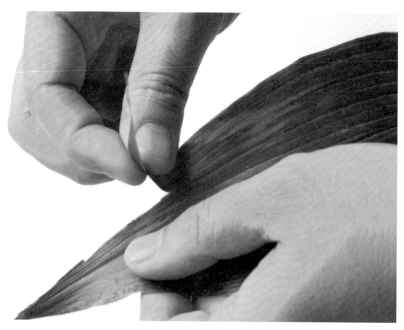

折

　　根據作品的造型需要，對於較長偏平或中空的葉片，可有選擇地彎折，增加作品自然趣味性。

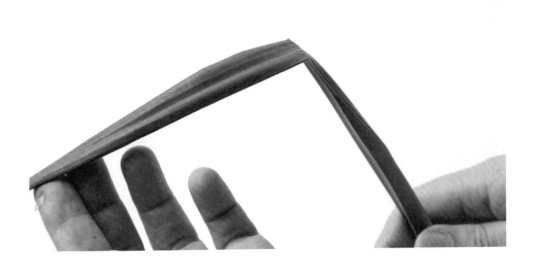

纏

　　有些細長、挺拔的線狀葉材，可根據造型需要，用鐵絲捆纏葉莖，便於造型處理。

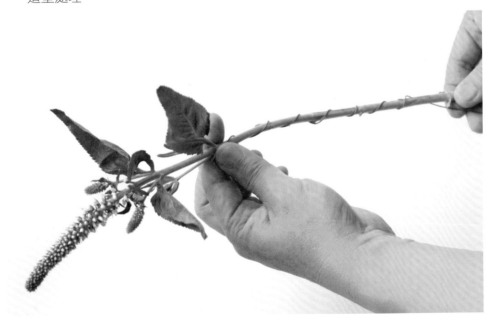

穿

　　根據作品的造型需要，對於葉莖比較鬆軟或中空的葉材，可用鐵絲直接穿入其葉莖內部，便於造型處理。

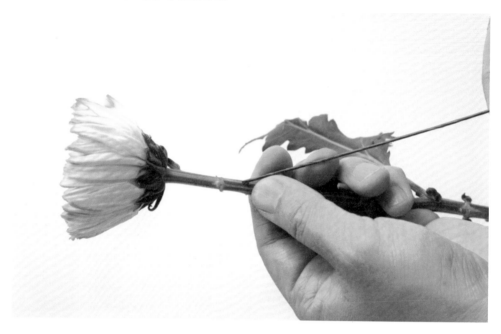

接

　　對於葉莖過細、過軟，不易插入劍山、花藝海綿的葉材，可用續接的方法將其插入一段較粗的葉莖，幫助其固定。也可用此法延長葉莖。

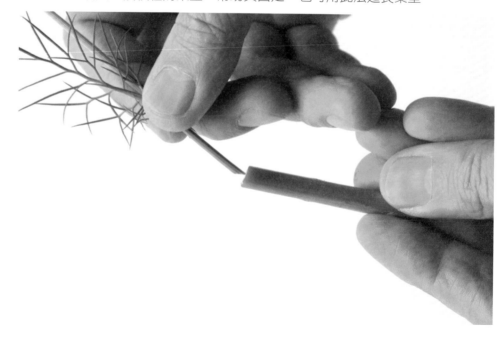

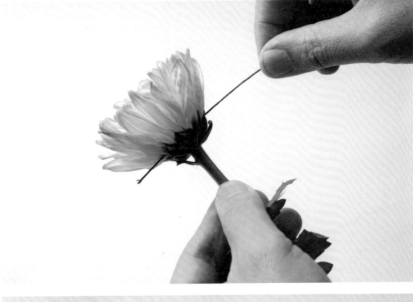

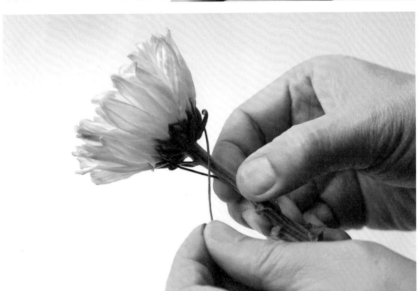

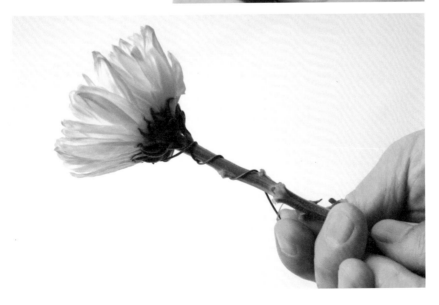

花朵造型

穿花萼

將鐵絲橫穿過花萼，兩端向下彎折並相互纏繞在花莖上。為增強花朵造型，可以將鐵絲以「一」字或「十」字的方式穿插花萼。

穿花頸

　　將鐵絲上端彎曲成鉤，縱向從花萼穿過花頸，並將穿出的鐵絲下端拉緊，使彎鉤隱藏在花萼內，自花頸穿出的下端鐵絲纏繞在花莖上。

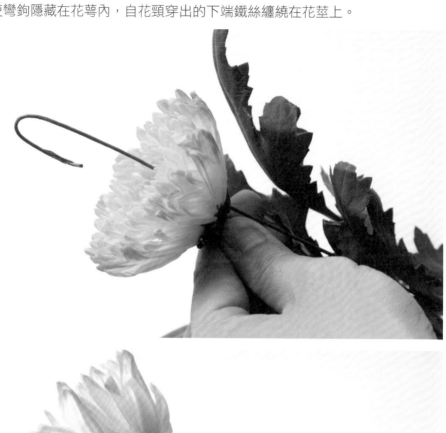

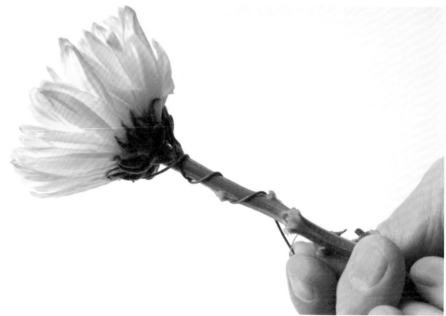

花材保鮮

水切法

水切法是最常用、最有效的花材保鮮方法之一，水中斜剪花材末端，利於花材充分吸水、保鮮，適用於大多常用草本花材。

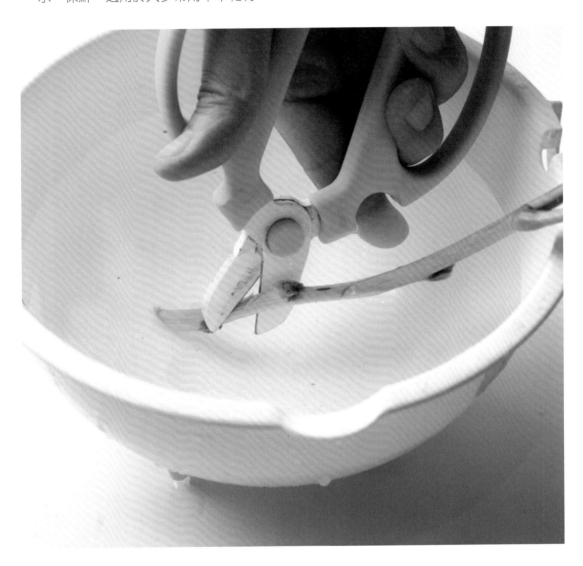

燙烤法

　　花枝用濕紙或濕布保護好，將露出的切口浸入滾水或火烤 5 ～ 10 秒，迅速移至清水中，此法可以殺菌，排出氣泡，防止花枝水分及營養外洩，從而延長花期。

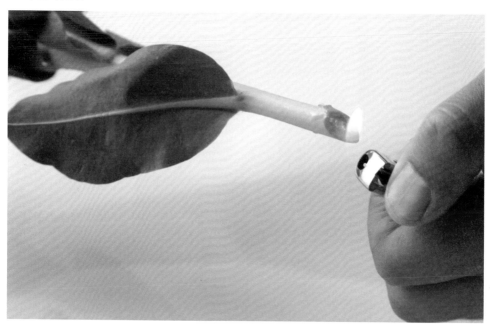

擊碎法

　　木本花枝由於剪切面過窄，吸水面積小，用錘子或鉗子等工具擊打花材根部，擴大吸水面積，增加花材的吸水能力。

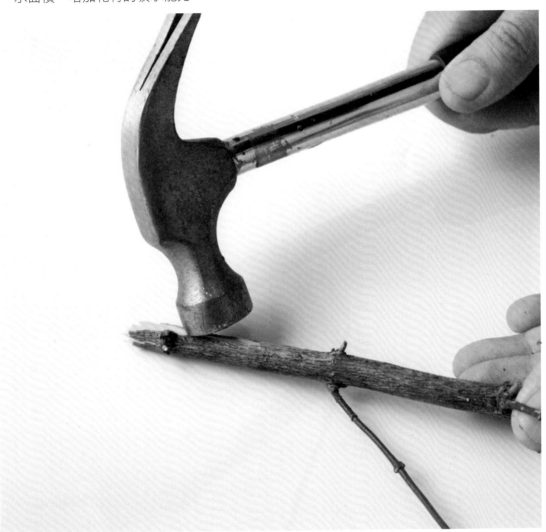

折枝法

　　木本花枝由於剪切面過窄，吸水面積小，在沒有可以用來擊打根部的工具時，可以直接用手折斷、劈裂花材根部，擴大吸水面積，增加花材吸水能力。

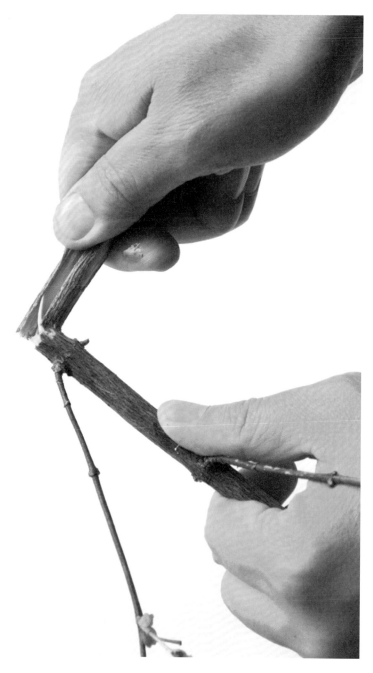

倒灌法

　　水生植物需要大量水分，將花頭朝下，剪切口朝上對準水龍頭，慢慢將水注入花莖。

注射法

　　水生植物需要大量水分，可用注射器將水注入花莖，並將剪切口用脫脂棉花堵塞，以免注入的水分流失。

清枝法

將花枝入水部分的枝葉清除乾淨，以免葉片腐爛，導致水質惡化。

噴淋法

在空氣乾燥的環境下，為防止花材枯萎，可在花材上覆蓋透氣性及吸水性好的廚房紙巾或報紙，用噴壺噴淋，以增加花材保鮮度。

急救法

　　對於已經出現枯萎現象的花材，應及時把花材浸入深水中，僅將花頭露出水面，如此浸泡大約兩小時，花材即可慢慢復甦，煥發新的生機。必要時，水中適量加入冰塊可加快復甦速度。

藥物法

　　有些花材浸泡在水中時，可少量加入鹽、醋等，殺菌防腐，以免水質惡化。也可以通過使用保鮮劑延長花材保鮮時間。

插花基本造型

中國傳統插花基本特點是：稀疏淡雅，用花量少，強調空間線條意境，不重視色彩機能，造型上以三大主枝為骨架，添加少量花材做陪襯，即呈現出不對稱的簡潔優美造型。

三主枝

中國傳統插花，主要以三主枝作為基本造型的骨架。同樣，日本插花也是東方插花的代表，日本插花源於中國，日本傳統插花流派，基本插花造型也是以三主枝為骨架。由於文化不同，兩國插花三主枝的名稱與寓意有所不同，但主枝的特性與功能基本相同。

» 第一主枝

不同流派主枝叫法不同，寓意也有所區別，但在造型中起到的是焦點作用，也就是作品的視覺中心，所以第一主枝的花容形色是作品的關鍵所在，需要用心選擇。

» 第二主枝

功能為作品的寬度枝，也是造型的陪襯枝，第二主枝一般不選用有色彩的花枝，以免搶奪第一主枝的觀賞效果。

» 第三主枝

功能為作品的高度枝及平衡枝，同時也是造型中角度變化最豐富的花枝，不同造型均以此主枝作為造型變化的主枝。第三主枝多選用無色彩，但線條富於變化（直線、曲折線、曲線）的花枝。

三副枝與從枝

» 第一主枝副枝

功能是陪襯主枝，加強主枝色彩機能，令作品視覺中心更明確。一般主副選取比主枝輪廓小、體態弱的花枝 1～2 枝，注意主副的色彩、形態切勿強於主枝。

» 第二主枝副枝

功能是陪襯第二主枝，加強第二主枝的靈動變化及層次感。一般第二主枝副枝選取弱於第二主枝的枝葉。

» 第三主枝副枝

功能是陪襯第三主枝，也就是作品的高度枝，豐滿作品的高度枝，令造型更穩定、具有平衡感。

» 從枝

功能是填充作品空間，銜接作品上下高度，令作品前後、左右平衡，遮蓋作品花腳固定點，幫助調合，使作品整體花材更和諧。

插花法則：長度與比例

插花時要先量取花器尺寸，花器尺寸＝花器的高度＋花器的直徑。一般測量順序為：第三主枝→第二主枝→第一主枝。第三主枝的長度是花器尺寸的 1.5 ～ 2 倍；第二主枝長度是第三主枝的 2/3；第一主枝長度為第三主枝長度的 1/3。三主枝副枝的長度接近其相應的主枝，長短粗細可靈活調整。叢枝長度不限，可根據作品造型具體情況而定。

» 造型分類

按三主枝位置的變換，角度的變化，可形成不同的插花造型。根據形態的不同，可歸納為以下四種造型：直立型插花、傾斜型插花、平出型插花、下垂型插花。

花材固定技巧

按插花使用花器的不同，一般分為盤插固定和瓶插固定。按所用植物不同，可分為木本植物固定和草本植物固定。按固定工具不同，可分為劍山固定和花藝海綿固定。

盤插固定

一般盤插用劍山固定，同時碗、竹筒等花器也使用劍山固定。使用劍山固定的花器，需要運用木本植物和草本植物不同的固定技巧。

» 木本植物固定

針對不同粗細的木本植物，要分別使用不同的固定方法。

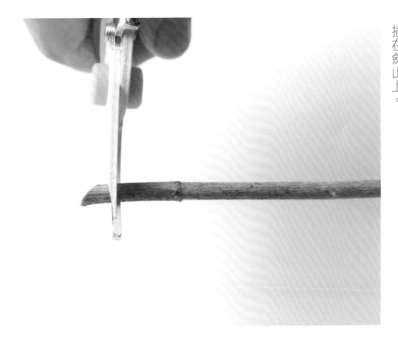

平剪

對於細枝，可直接在枝幹末端剪成「一」字口，插在劍山上。

斜剪

　　為避免枝幹佔據劍山面積過大，若遇到稍粗枝幹，可在枝幹末端斜剪，也可增強枝幹的吸水性。

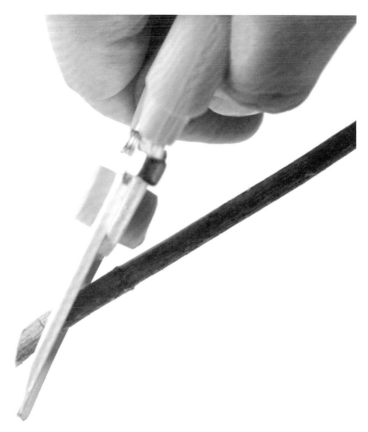

十字剪

較粗大的枝幹，木質較硬，不易插入劍山固定。可在枝幹末端用修枝剪剪切「十」字，既便於固定也使枝幹有較好的吸水性。

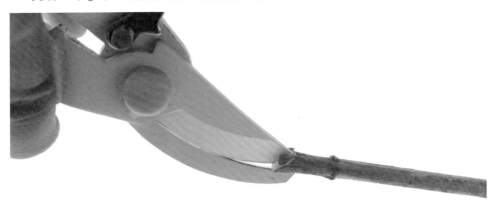

壓固

對於較大較重的枝幹，為避免枝幹傾覆，可採用在枝幹末端壓放重物的方法固定。

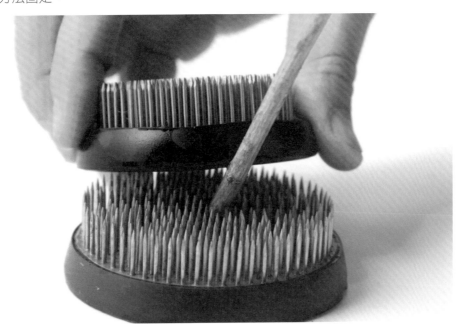

釘板

對於粗重枝幹，為表現枝幹線條角度，可把枝幹末端用手鋸切出造型所須角度，然後平置在木板上，用釘子或螺絲加以固定。

支架

個別硬且傾斜的枝幹，為加固其傾斜角度，可在枝幹下方劍山周圍製作支架，用來支撐固定。

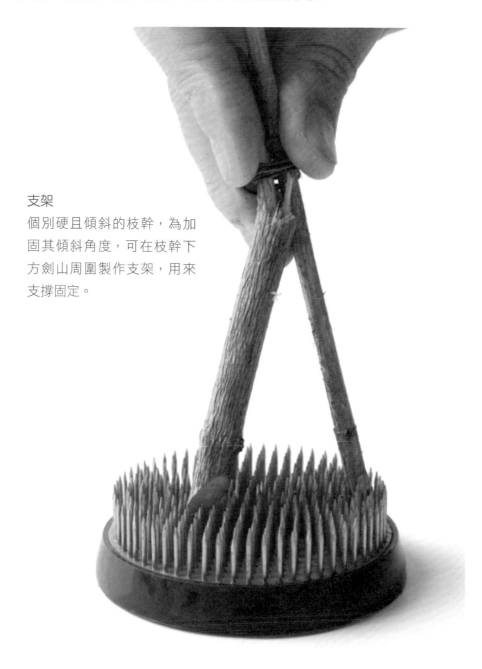

» 草本植物固定

　　草本植物一般容易固定，但較細枝或莖內中空的植物需要運用技巧固定。

捆紮

　　有些花草較細，無法逐枝插入劍山，但作品中若需要有這種花草較多數量表現時，可把多枝花草聚攏捆紮，然後群聚固定。

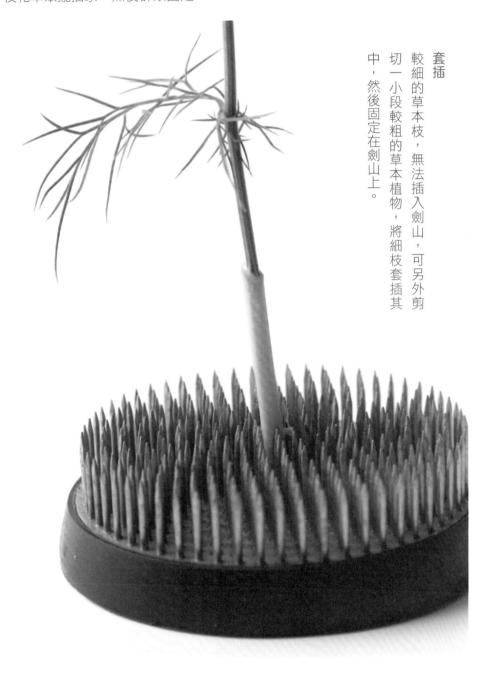

套插

較細的草本枝，無法插入劍山，可另外剪切一小段較粗的草本植物，將細枝套插其中，然後固定在劍山上。

配木

　　有些草本植物較粗、較高，內莖空軟，容易傾斜，不易長時間穩固。為避免頭重腳輕產生傾倒的情況發生，可在草本植物末端捆綁上一小段木本植物，共同合插固定。

彎折

　　對於較細、扁平的枝葉，可用手將枝葉末端曲折，增加枝葉的粗度和厚度，便於插入劍山固定。

加粗

　　對於較細花草，也可以在花草末端纏繞綠色膠帶加粗，使它們便於插入劍山固定。

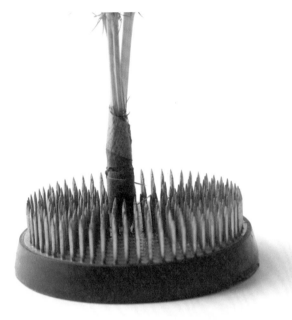

填實

　　對於枝莖中空的植物，可以在枝莖末端內填插一些粗細合適的枝莖，使它們在不影響吸水的情況下便於插入劍山固定。

瓶插固定

　　由於瓶的形態不同，瓶口的粗細也不同，所以固定方法也有所不同。

» 撒

　　所謂「撒」，就是一種自製工具，用來固定瓶口的木本花枝。「做撒」，即固定花枝、分割出插花空間位置的一種古老技巧。

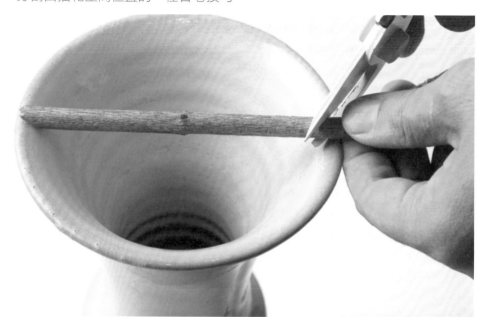

「二」字撒

用「二」字短枝木，將瓶口分為東西或南北兩個部分。

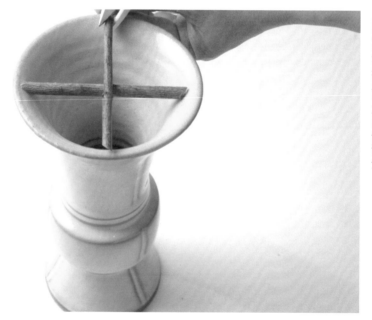

「十」字撒

用枝木捆綁扎緊「十」字，置於瓶口固定，將瓶口分為東西南北四個部分。

「Ｙ」字撒

用「Ｙ」字短枝固定瓶口，將瓶口分成三個部分。

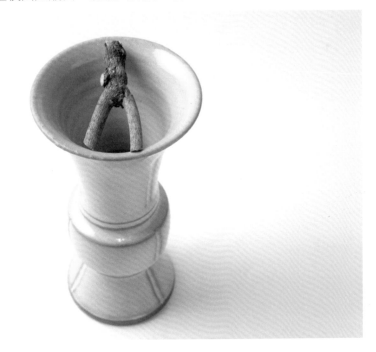

「井」字撒

用短枝把瓶口固定成「井」字，將瓶口分成九個部分。

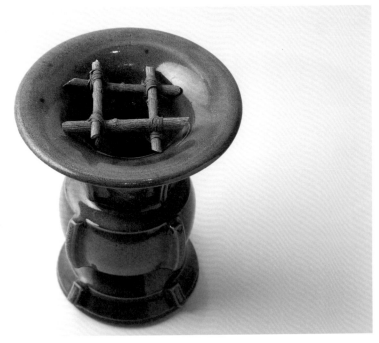

» **配木**

配木用於在瓶內用木夾枝、接枝、折枝等技巧固定花枝。

「T」字法

在花枝末端橫向捆綁一小節短枝，置於瓶底固定花枝。

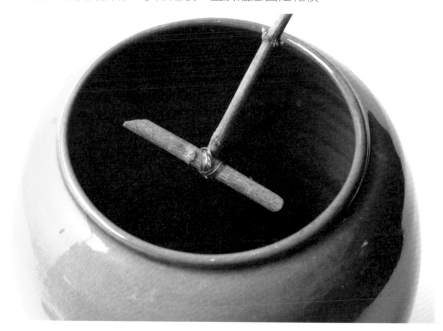

嵌入法

在木本花枝末端，用鋸或枝剪切開空隙，將短木嵌入紮緊，置於瓶內固定。

» **延長法**

花枝較短較粗時，可在花枝末端切口嵌入長枝條扎緊，幫助花枝延長。

「十」字法

花枝較細或較短時，可在花枝末端橫向捆綁一小節短枝，捆綁紮緊後再在捆綁點縱向加一節長花枝，與短花枝成「十」字紮緊，幫助花枝延長伸展固定。

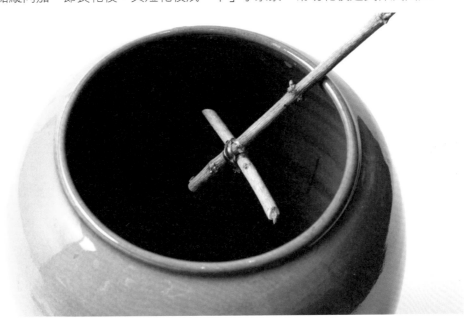

折枝法

花枝較長時，可根據作品高度需要，折曲花枝末端，幫助調整花枝長度，並增加花枝的穩定性。多餘花枝可折斷揉曲，放入瓶內，讓花枝穿插於折枝內固定造型。

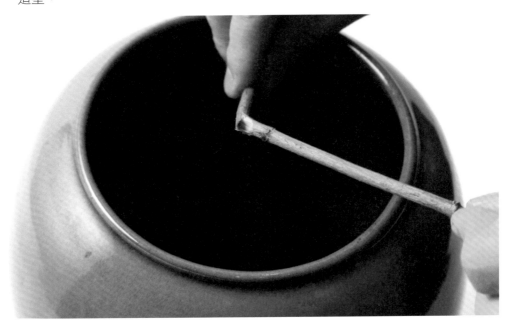

» **絲網法**

　　在瓶內或瓶口加入剪好的鐵絲網（雞籠網），團狀好放，花枝可從網眼中穿插固定造型。

纏絲法

　　將一定粗細的鋼絲或鋁絲等鐵絲，交叉纏繞成團狀，置於瓶內或瓶口，花枝可穿插在鐵絲的交叉縫隙內固定造型。

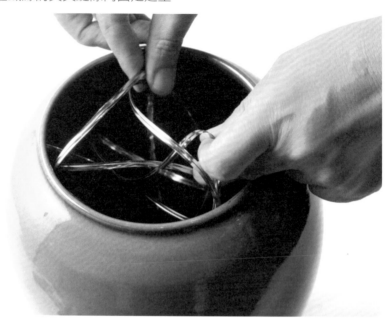

膠帶法

　　在瓶口用細窄的透明膠帶粘貼成「十」字或「井」字，將花枝穿入膠帶固定造型。

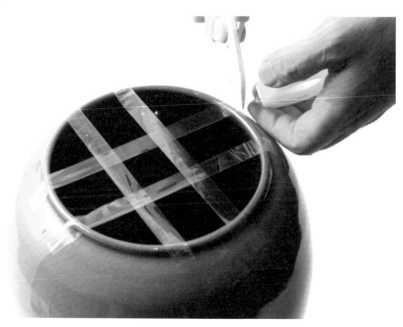

傳統插花造型要點

插花作品要達到造型優美，一般要符合以下規律。

疏密有致

傳統插花作品講究花葉疏密有致，花和葉要有一定距離，令每片葉、每朵花、每個枝條有充分的表現空間，達到作品中枝葉要有多與少的變化。

虛實結合

花、葉、果、枝幹所佔據的位置為實，花葉、枝幹之間的距離空間為虛，要虛實結合，相得益彰。切忌花葉與枝幹擁擠在一起，沒有空間感。

剛柔並濟

木本植物為剛，草本植物為柔。作品中要有剛有柔，質感不同的對比才會令作品更加生動。

高低錯落

花與花、花與葉、葉與葉等作品內所有花材，要高低錯落，切忌高低平行直線。

仰俯呼應

作品在保證重心平衡穩定的情況下，線狀枝幹或葉材要盡量伸展，仰俯呼應，令作品產生動態美感。

上小下大

要讓作品美觀自然，就要盡量符合植物自然生長的狀態，小小的花苞位於上方，盛開的花朵置於下部，加強作品的穩定感。

下聚上散

傳統插花基本都是放射狀花型，因此作品所有花材根部盡量聚集緊湊，而花材上部需要盡量伸展、多姿。

錯綜八方

傳統插花強調全景立體，作品中有前景、中景、後景。因此花枝要來自花器的四面八方，盡量不要把花插在花器的半徑範圍內。

色體壯厚

在中國，天地四方都有顏色，天地玄黃、北黑、南赤、東青、西白，充分説明古代重視黑、白、黃、紅、藍五大正色。通常傳統插花花器用白、黑、青花等色，作品色彩宜選用純度較高的黃、紅等色。

枝腳清閒

傳統插花強調作品下部枝腳清潔緊湊，枝腳也是觀賞的一部分，盡量不要有雜亂枝葉，影響視覺觀賞。

《感恩的心》

花器：陽明誠意碗

花材：尤加利、六出花、春蘭

場所：適合書房、茶室、玄關擺放。

信手拈來的美好，來自內心的草木情緣。

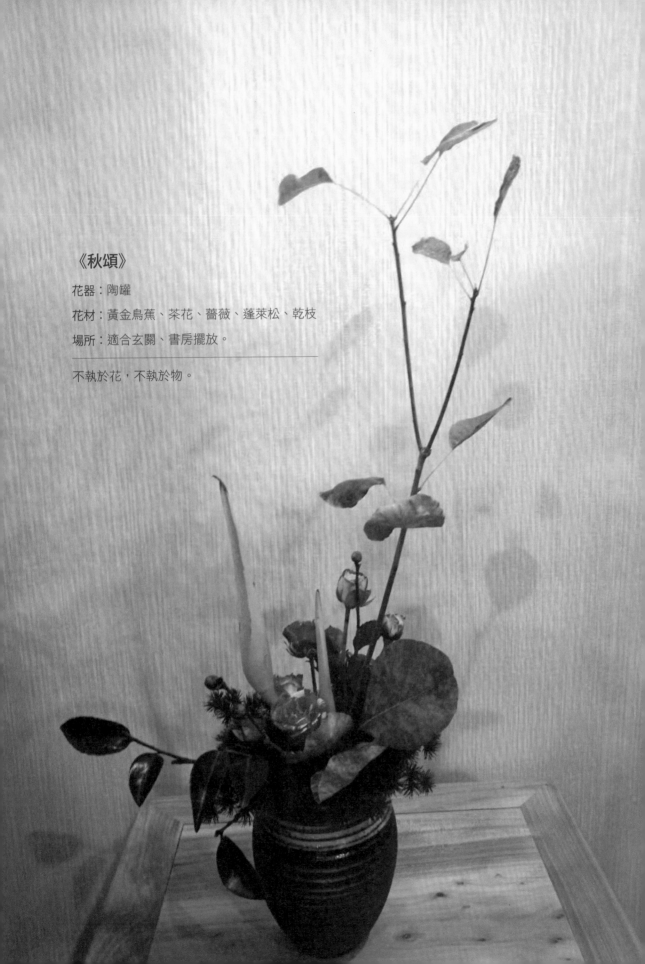

《秋頌》

花器：陶罐

花材：黃金鳥蕉、茶花、薔薇、蓬萊松、乾枝

場所：適合玄關、書房擺放。

不執於花，不執於物。

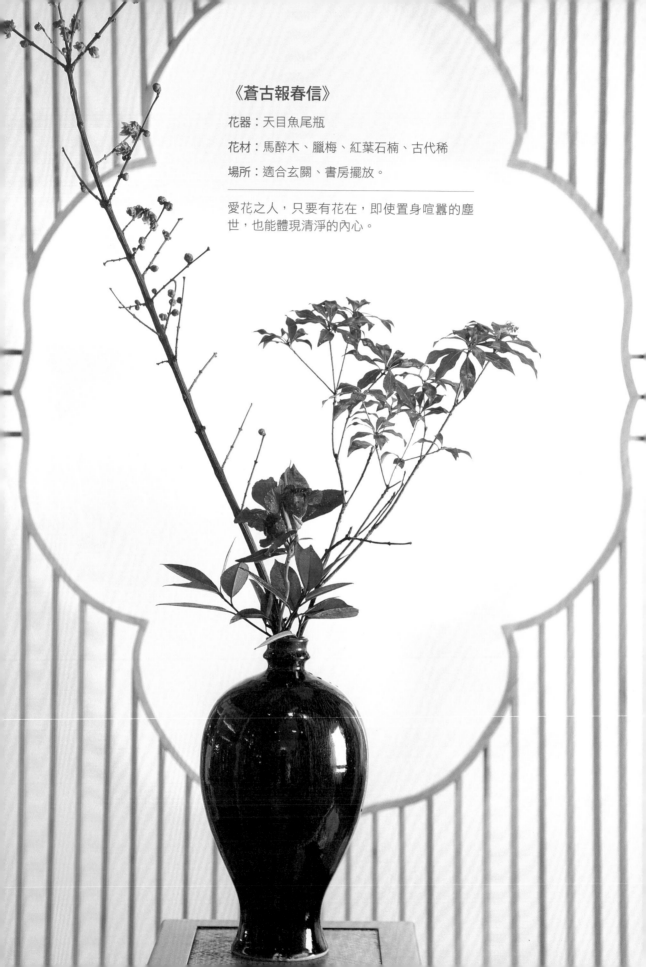

《蒼古報春信》

花器：天目魚尾瓶

花材：馬醉木、臘梅、紅葉石楠、古代稀

場所：適合玄關、書房擺放。

愛花之人，只要有花在，即使置身喧囂的塵
世，也能體現清淨的內心。

《守護愛情》

花器：綠釉罐

花材：山馬蘭、朝鮮薊、小天使

場所：適合玄關擺放。

運用內斂的色調，創造素雅的美。

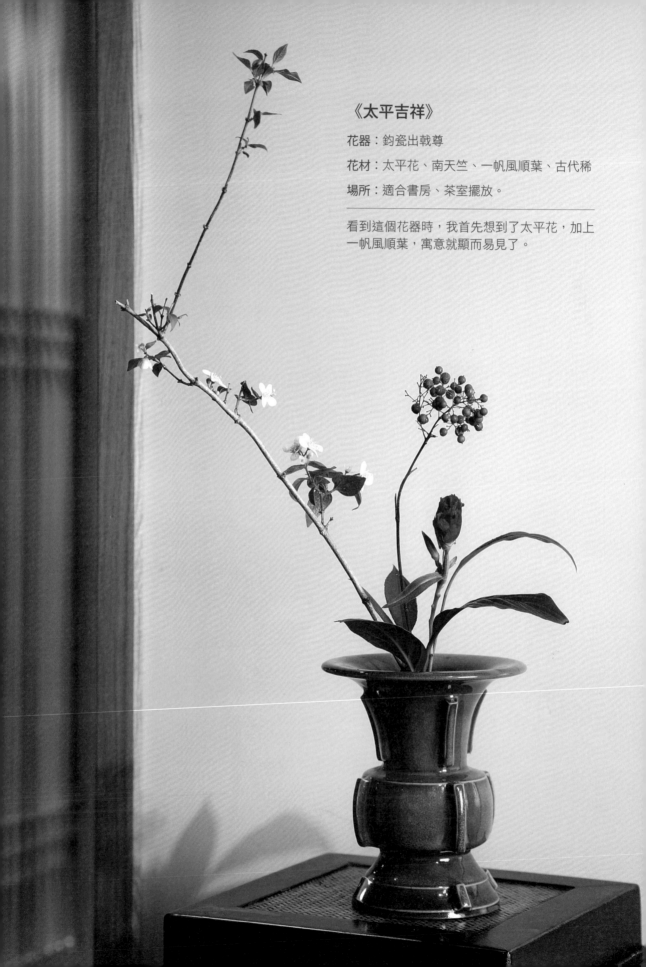

《太平吉祥》

花器：鈞瓷出戟尊

花材：太平花、南天竺、一帆風順葉、古代稀

場所：適合書房、茶室擺放。

───────────────

看到這個花器時，我首先想到了太平花，加上
一帆風順葉，寓意就顯而易見了。

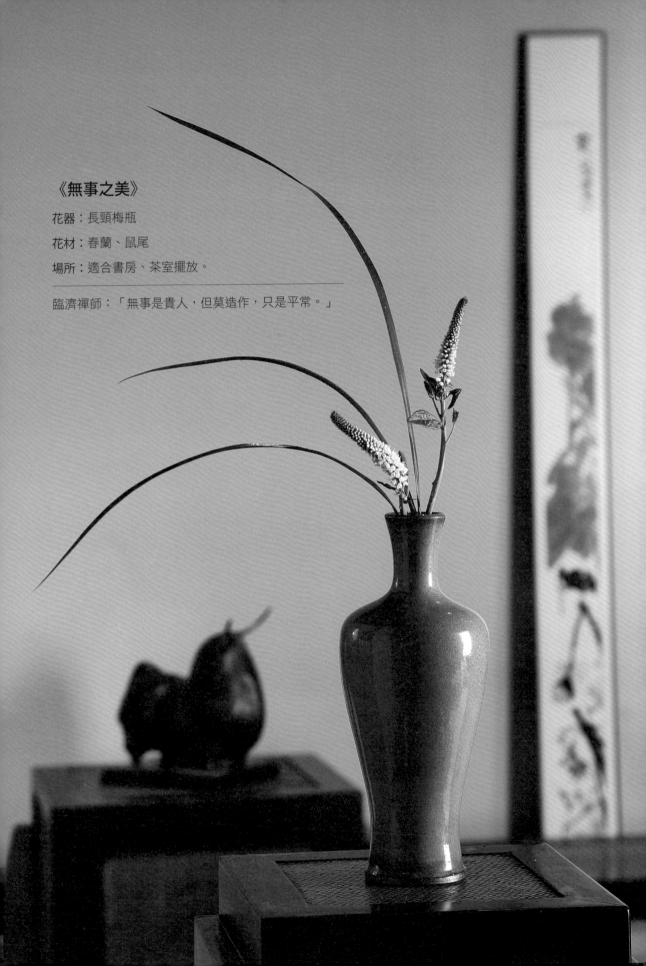

《無事之美》

花器：長頸梅瓶

花材：春蘭、鼠尾

場所：適合書房、茶室擺放。

臨濟禪師：「無事是貴人，但莫造作，只是平常。」

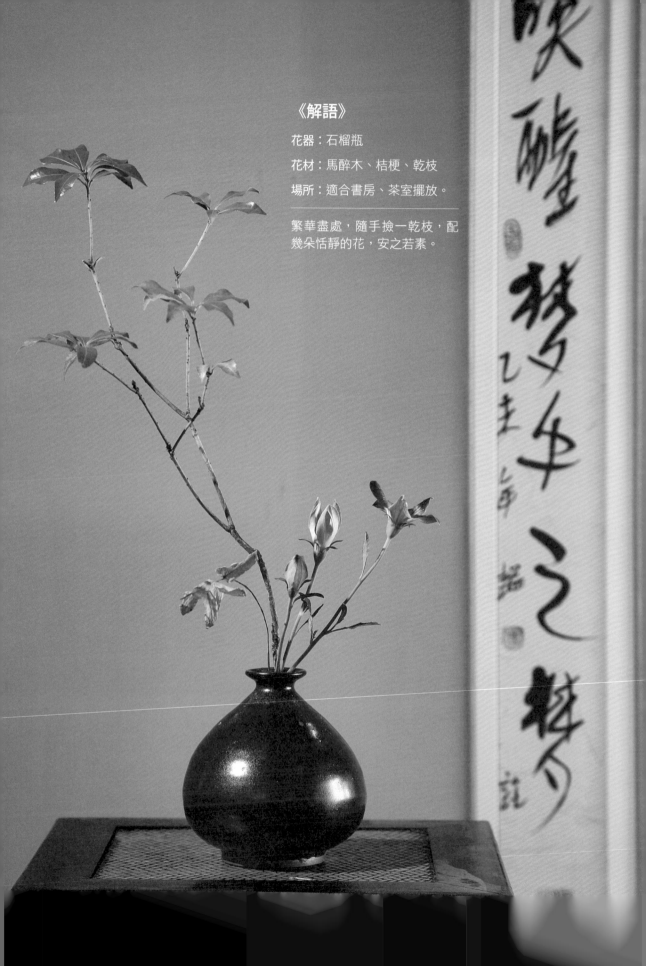

《解語》

花器：石榴瓶

花材：馬醉木、桔梗、乾枝

場所：適合書房、茶室擺放。

繁華盡處，隨手撿一乾枝，配
幾朵恬靜的花，安之若素。

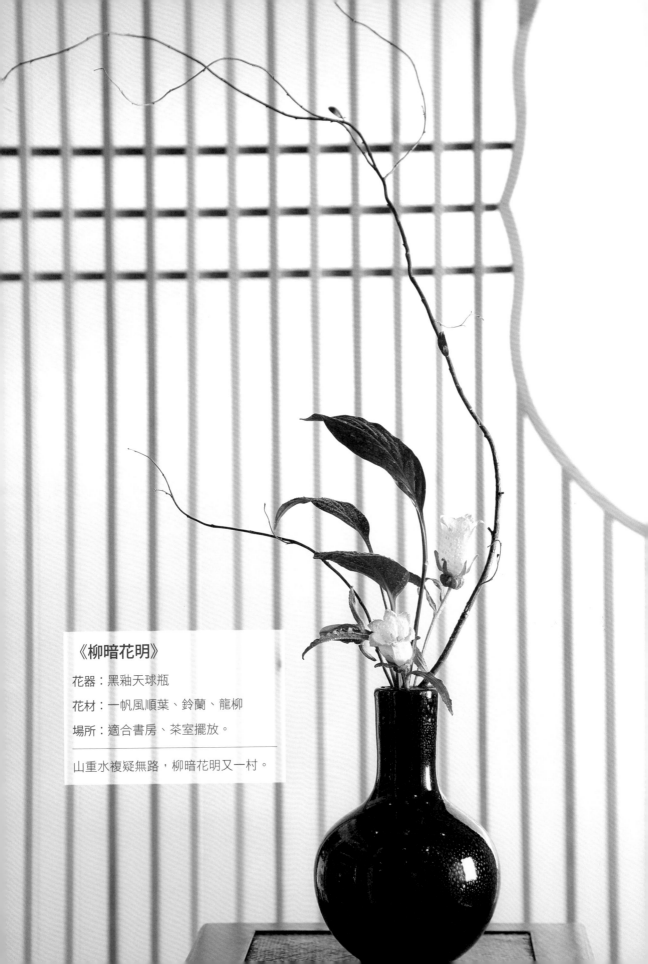

《柳暗花明》

花器：黑釉天球瓶

花材：一帆風順葉、鈴蘭、龍柳

場所：適合書房、茶室擺放。

山重水複疑無路，柳暗花明又一村。

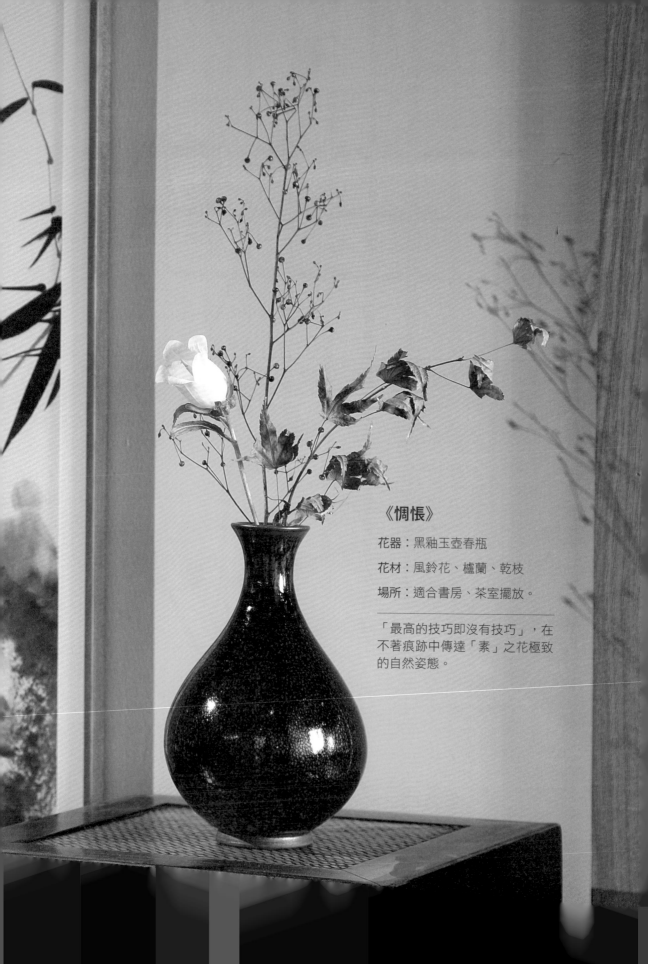

《惆悵》

花器：黑釉玉壺春瓶

花材：風鈴花、櫨蘭、乾枝

場所：適合書房、茶室擺放。

「最高的技巧即沒有技巧」，在不著痕跡中傳達「素」之花極致的自然姿態。

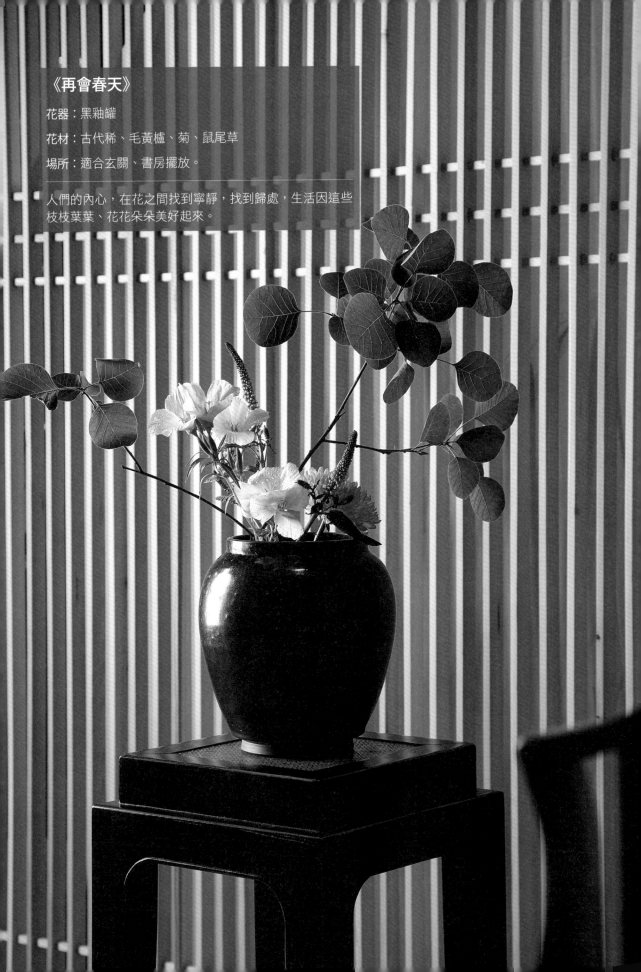

《再會春天》

花器：黑釉罐

花材：古代稀、毛黃櫨、菊、鼠尾草

場所：適合玄關、書房擺放。

人們的內心，在花之間找到寧靜，找到歸處，生活因這些
枝枝葉葉、花花朵朵美好起來。

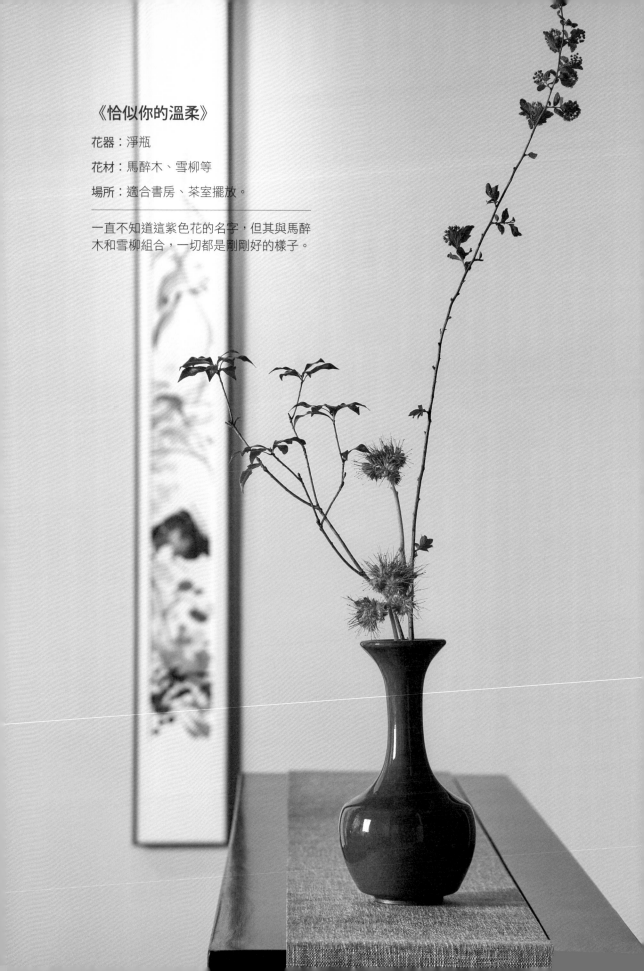

《恰似你的溫柔》

花器：淨瓶

花材：馬醉木、雪柳等

場所：適合書房、茶室擺放。

一直不知道這紫色花的名字，但其與馬醉
木和雪柳組合，一切都是剛剛好的樣子。

《問松》

花器：花觚

花材：松、蛇目菊、黑種草

場所：適合書房、茶室擺放。

松姿蒼鬱，古人視其為君子的象徵，所謂「歲不寒無以知松柏，事不難無以知君子。」

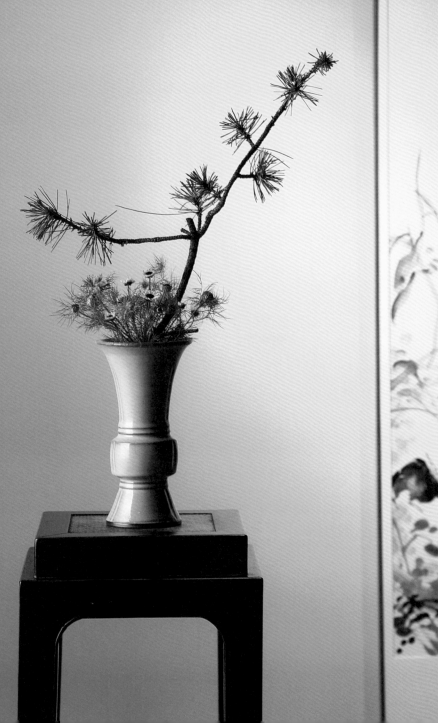

《合歡》

花器：陽明正心盤

花材：百合、木賊草

場所：適合茶室擺放

爾叢香百合，一架粉長春。——宋・陸游

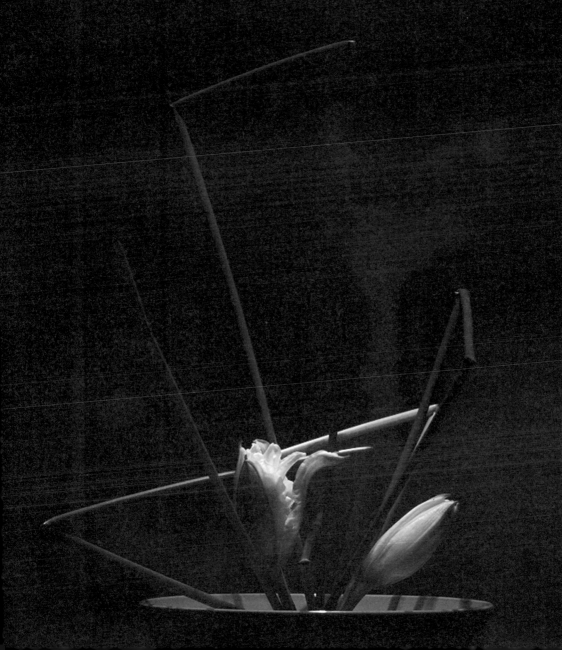

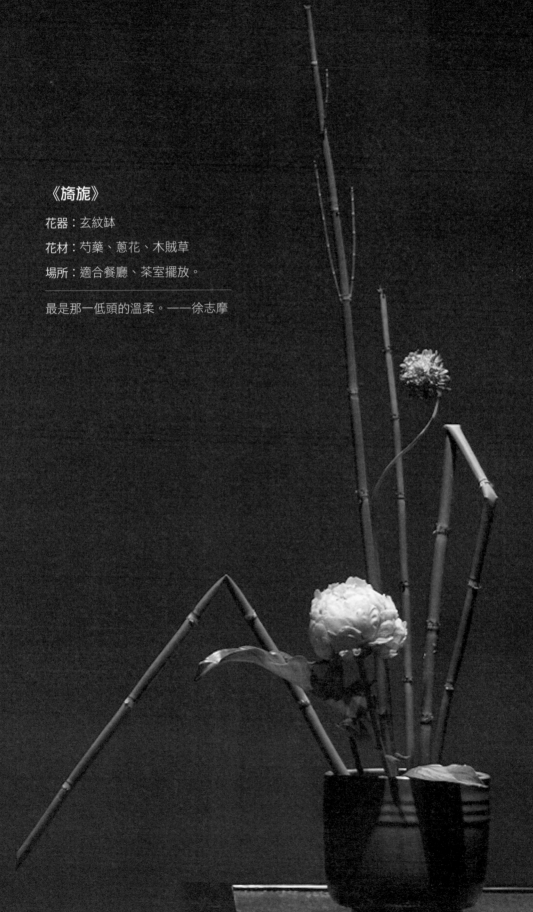

《旖旎》

花器：玄紋缽

花材：芍藥、蔥花、木賊草

場所：適合餐廳、茶室擺放。

最是那一低頭的溫柔。──徐志摩

《匆匆》

花器：花觚

花材：蔥花、黑種草

場所：適合書房、茶室擺放。

———————————

一縷馨香，一線芳華，一絲寧然。

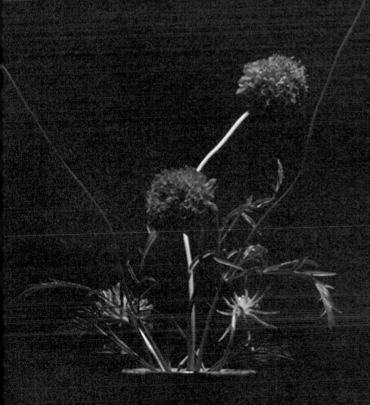

《獨處》

花器：陽明正心盤

花材：薰衣草

場所：適合書房、茶室擺放。

我們進行插花創作，作品完成後，你會發現如再多一花或少一葉，都會影響到作品的完整效果。

《蘭之心》

花器：陽明葵口盤

花材：火星花、蘭草

場所：適合茶室擺放。

火星花原產非洲南部，別名雄黃蘭。

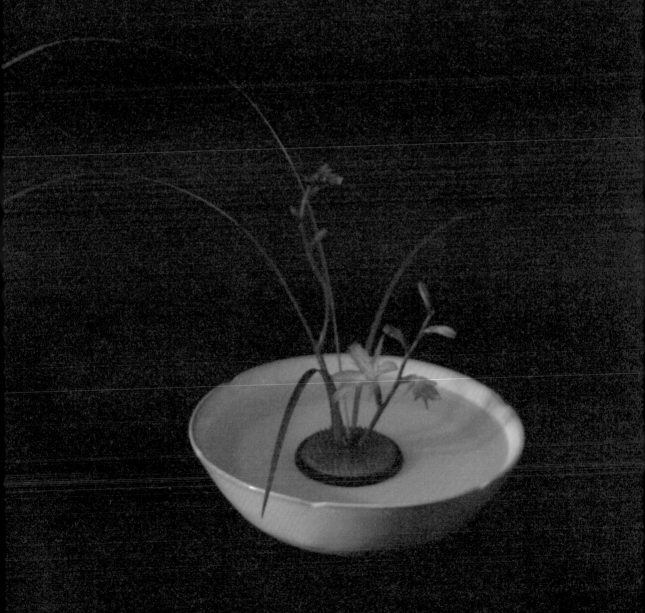

《驀然回首》

花器：陽明正心盤

花材：海棠、非洲菊、吊蘭

場所：適合茶室擺放。

中國傳統插花的構圖要點之一「仰俯呼應」，
即我們常說的「回眸」。

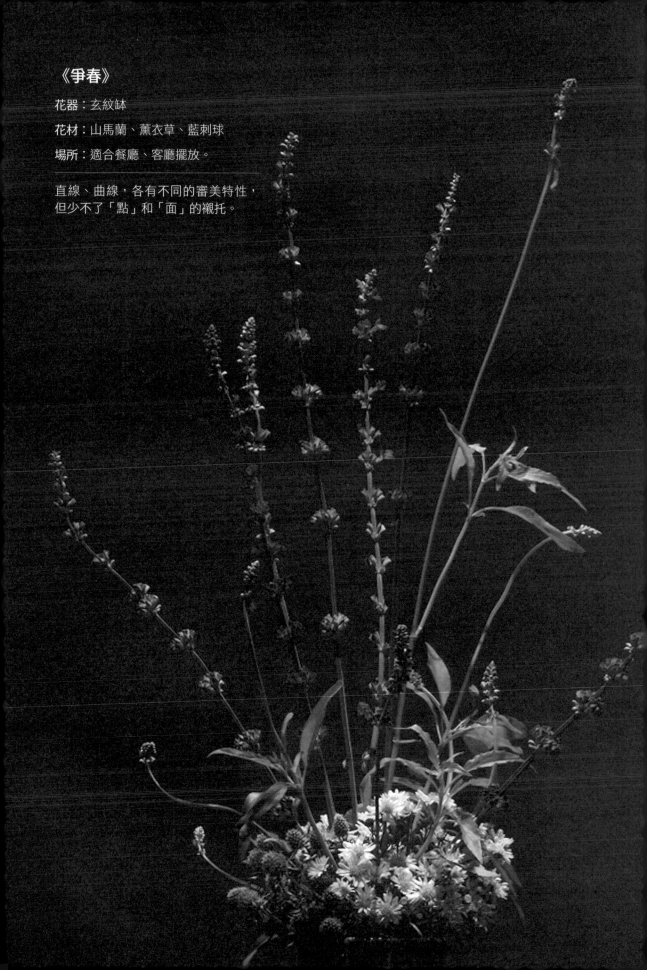

《爭春》

花器：玄紋缽

花材：山馬蘭、薰衣草、藍刺球

場所：適合餐廳、客廳擺放。

直線、曲線，各有不同的審美特性，
但少不了「點」和「面」的襯托。

《藍色海洋》

花器：花觚

花材：薰衣草、藍刺球、黑種草、小天使

場所：適合餐廳、客廳擺放。

相同的花材用在不同的作品裡，創作者能
表達出不同的心境。

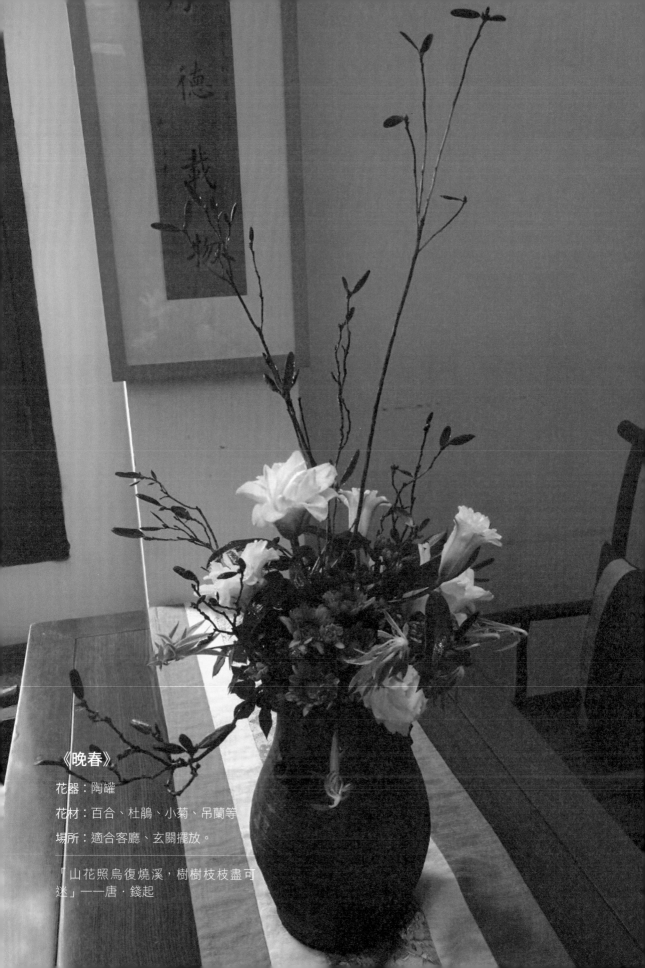

《晚春》

花器：陶罐

花材：百合、杜鵑、小菊、吊蘭等

場所：適合客廳、玄關擺放。

「山花照烏復燒溪，樹樹枝枝盡可迷」——唐·錢起

第六章

插花操作實例

直立型插花

　　直立花型插花主要造型垂直向上，伸展挺拔，展示規矩、端莊之美，相當於書法中的「楷書」。

直立型插花步驟

　　先用花枝測量花器尺寸，花器尺寸＝花器高度＋直徑。

　　以此為標準來確定三大主枝的長度。其中，第三主枝的長度是花器尺寸的 1.5～2 倍；第二主枝長度是第三主枝的 2/3；第一主枝長度為第三主枝長度的 1/3。

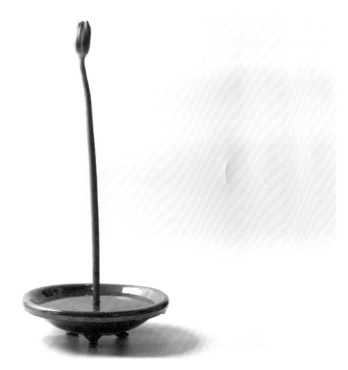

　　第三主枝是高度枝，第三主枝的長度是花器尺寸的 1.5 ～ 2 倍，插在劍山中後 1/3 處，前後左右傾斜不超過 15 度角。

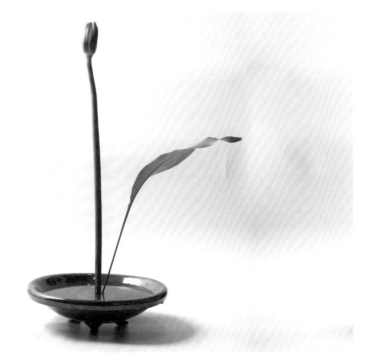

　　第二主枝是寬度枝，依枝葉的形態走勢而定，插在劍山的中央靠左或靠右位置，長度是第三主枝的 2/3，傾斜角度為 30 ～ 45 度。

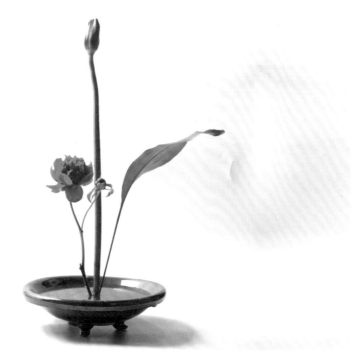

　　第一主枝是焦點花，長度為第三主枝長度的 1/3，插在劍山中前 1/3 位置，向前傾斜 30 ～ 45 度角。

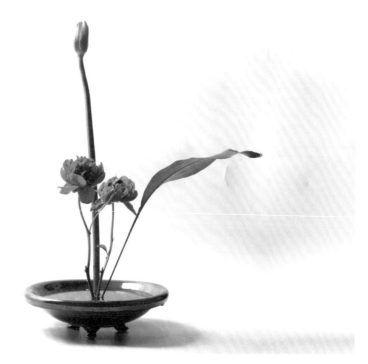

　　第一主枝副枝，長度可稍長或稍短於第一主枝，插在靠近第一主枝的位置，傾斜角度隨焦點花走勢而定。

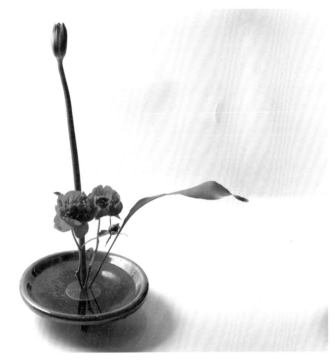

第二主枝副枝，長度可稍長或稍短於第二主枝，插在靠近第二主枝的位置，傾斜角度隨寬度枝走勢而定。

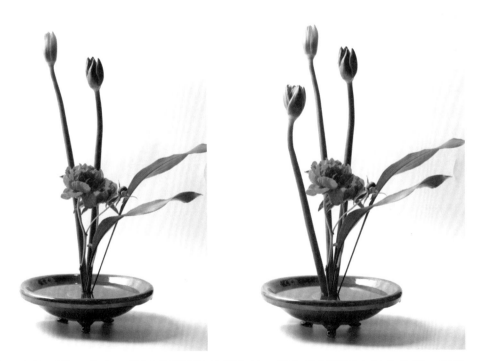

第三主枝副枝，長度可稍長或稍短於第三主枝，插在靠近第三主枝的位置，傾斜角度隨高度枝走勢而定。

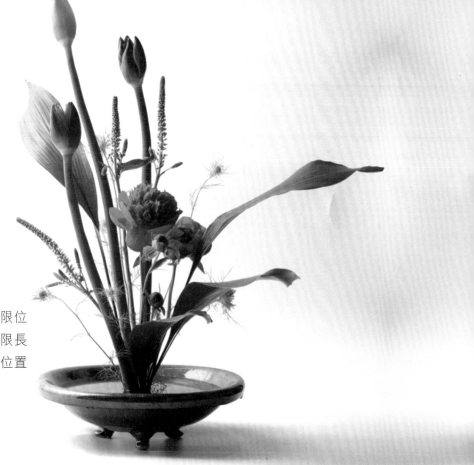

從枝不限花材，不限位置，不限角度，不限長度。所有花材花腳位置盡量集中、緊湊。

直立型插花要點

1. 直立型造型主要展現作品的挺拔、向上延伸、植物勃勃生機的生命狀態。通常選取彎曲變化較少（不是絕對）的第三主枝作為高度主枝。

2. 第三主枝所選取花枝的高度，一定要符合作品高度比例要求，以免作品造型不夠挺拔。

3. 第三主枝不僅是作品的高度枝，也是穩定作品重心平衡的主枝，宜在其周圍添加副枝或從枝，保持作品穩定平衡。

傾斜型插花

傾斜型插花展示傾斜、不對稱的動態美，相當於書法中的「行書」。

傾斜型插花步驟

先用花枝測量花器尺寸，花器尺寸 = 花器高度 + 直徑。以此為標準來確定三大主枝的長度。其中，第三主枝的長度是花器尺寸的 1.5 倍；第二主枝長度是第三主枝的 2/3；第一主枝長度為第三主枝長度的 1/3。

　　第三主枝是傾斜枝,第三主枝的長度是花器尺寸的 1.5 倍,插在劍山中後 1/3
處,可依勢向任意方向傾斜,傾斜角度為 30 ～ 60 度。

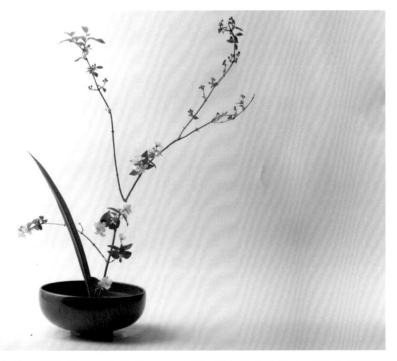

　　第二主枝是寬度枝,長度是第三主枝的 2/3,插在劍山的中央靠左或靠右位置,
姿態盡量與第三主枝呼應,傾斜角度為 30 ～ 45 度。

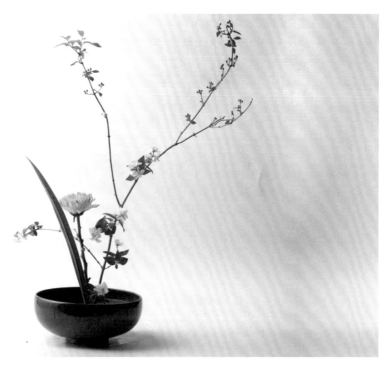

第一主枝（焦點花），長度為第三主枝長度的 1/3，插在劍山中前 1/3 位置，向前傾斜 30 ～ 45 度角。

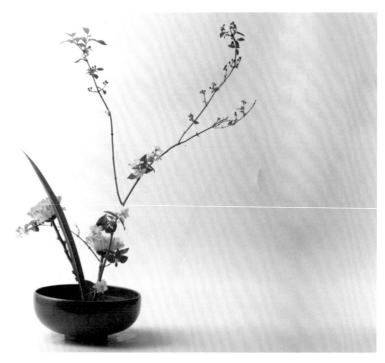

第一主枝副枝，長度可稍長或稍短於第一主枝，插在靠近第一主枝的位置，傾斜角度隨焦點花走勢而定。

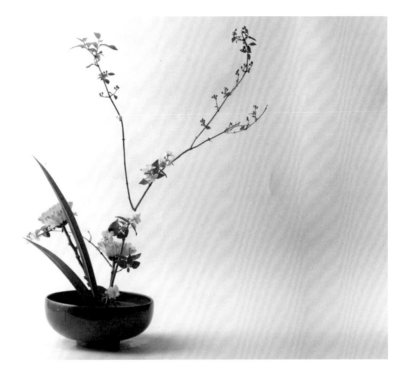

第二主枝副枝，長度可稍長或稍短於第二主枝，插在靠近第二主枝的位置，傾斜角度隨寬度枝走勢而定。

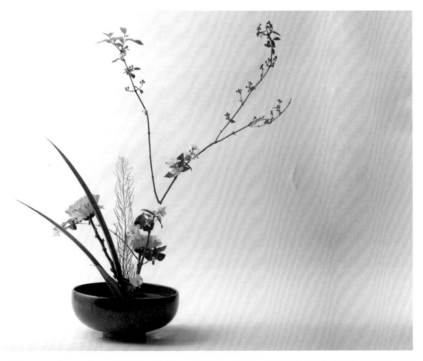

第三主枝副枝，長度可稍長或稍短於第三主枝，插在靠近第三主枝的位置，傾斜角度隨第三主枝走勢而定。

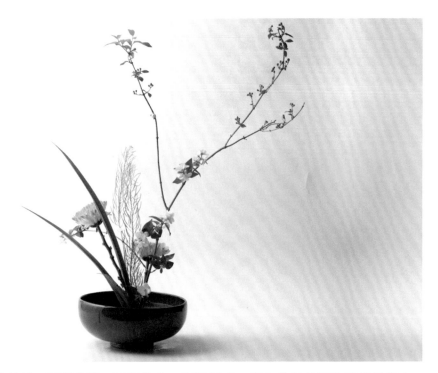

　　從枝不限花材、不限位置、不限角度、不限長度。所有花材花腳位置盡量集中、緊湊。

傾斜型插花要點

1. 盡量選取自然、曲折變化多的木本植物表現傾斜。

2. 修剪花枝上多餘葉片，表現出花枝的線條美。

3. 選擇一些面狀花材陪襯傾斜主枝，穩定作品平衡，達到點（焦點花）、線（傾斜枝）、面（作品厚度及穩定枝）結合。

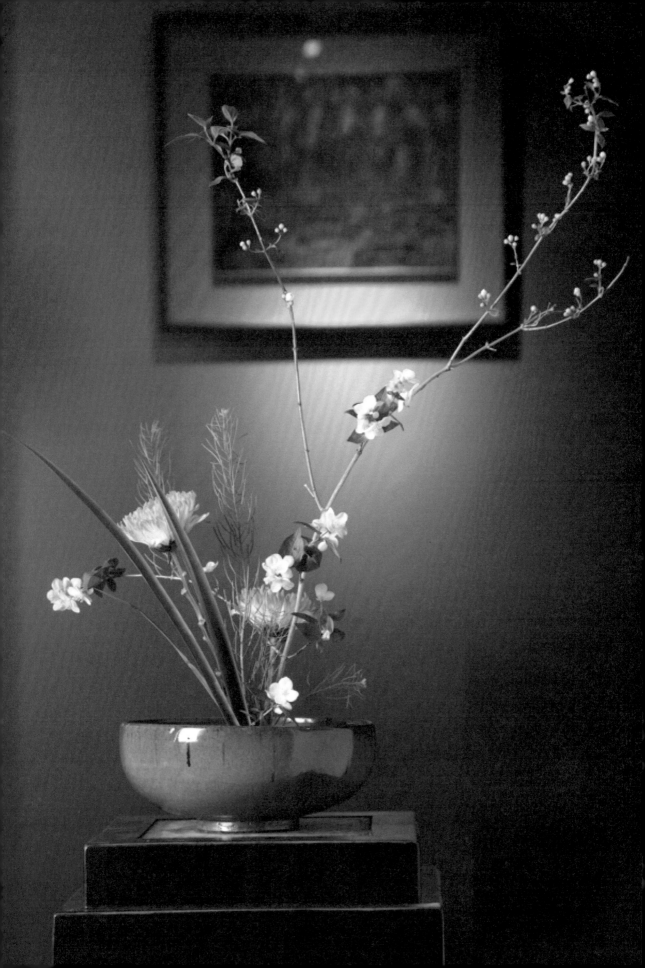

觀水型插花

觀水型觀水型插花一般使用盤作為花器，造型插在花器的左邊或者右邊，留出水面作為觀賞內容的一部分。多使用水生植物花材，注重造型的層次美。

觀水型插花步驟

先用花枝測量盤的尺寸，盤的尺寸＝盤的高度＋半徑。以此為標準來確定三大主枝的長度。其中，第三主枝的長度是花器尺寸的 1.5 倍；第二主枝長度是第三主枝的 2/3；第一主枝長度為第三主枝長度的 1/3。

第三主枝是傾斜枝，第三主枝的長度是花器尺寸的 1.5 倍，插在劍山中後 1/3 處，可依勢向任意方向傾斜，傾斜角度為 60 ～ 90 度。

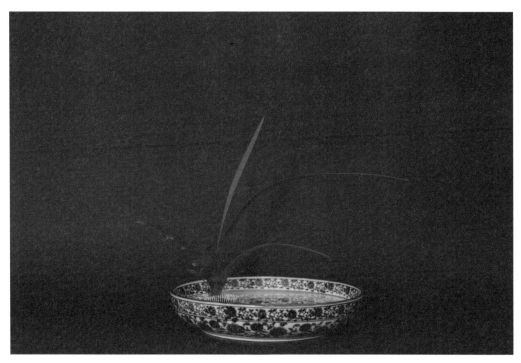

　　第二主枝是寬度枝，長度是第三主枝的 2/3，插在劍山的中央靠左位置，姿態盡量與第三主枝呼應，傾斜角度為 30 ～ 45 度。

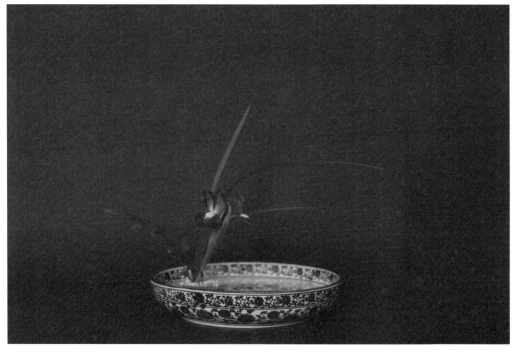

　　第一主枝（焦點花），長度為第三主枝長度的 1/3，插在劍山中前 1/3 位置，向前傾斜 30 ～ 45 度角。

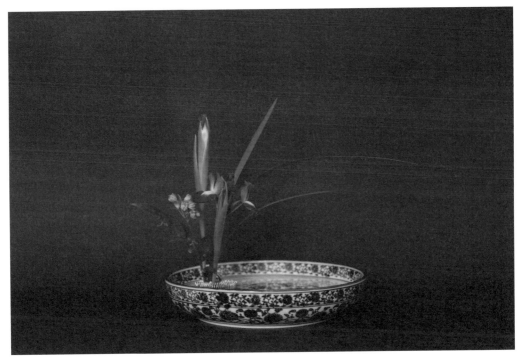

　　第一主枝副枝，長度可稍長或稍短於第一主枝，插在靠近第一主枝的位置，傾斜角度隨焦點花走勢而定。

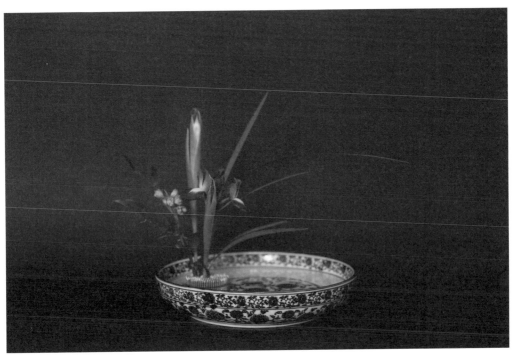

　　第二主枝副枝，長度可稍長或稍短於第二主枝，插在靠近第二主枝的位置，傾斜角度隨寬度枝走勢而定。

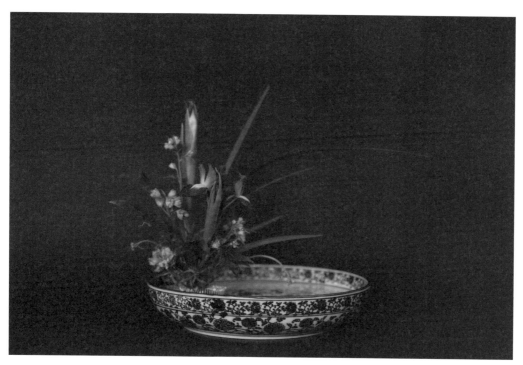

第三主枝副枝，長度可稍長或稍短於第三主枝，插在靠近第三主枝的位置，傾斜角度隨第三主枝走勢而定。

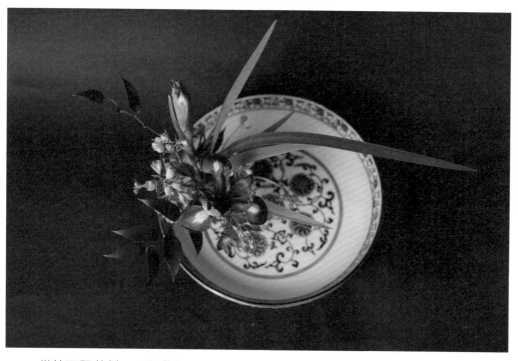

從枝不限花材、不限位置、不限角度、不限長度。所有花材花腳位置盡量集中、緊湊。

觀水型插花要點

1. 盡量選取具有平面特徵的花葉。

2. 所有花材整體長度比例較其他造型有所縮短。

3. 由於整體花材比例縮短，宜選擇小而靈動的鮮花作為焦點花。

下垂型插花

下垂型插花有傾覆、流動的特點，展示灑脫、靈動之美。相當於書法中的「草書」。

下垂型插花步驟

先用花枝測量瓶的尺寸，瓶的尺寸＝瓶的高度＋直徑。以此為標準來確定三大主枝的長度。其中，第三主枝的長度是花器尺寸的 1.5 ～ 2 倍；第二主枝長度是第三主枝的 2/3；第一主枝長度為第三主枝長度的 1/3。

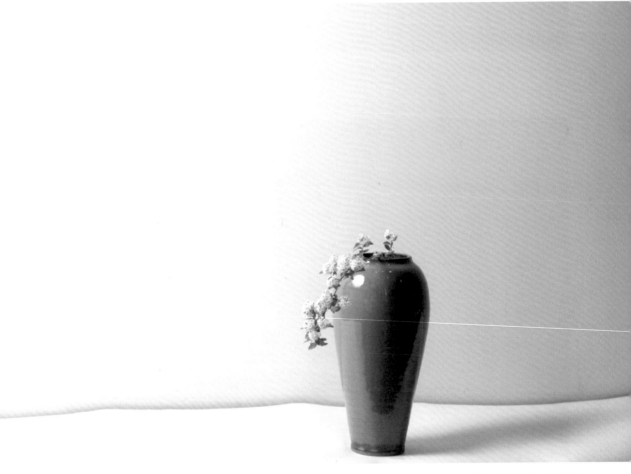

第三主枝是下斜枝，第三主枝的長度是花器尺寸的 1.5 ～ 2 倍，插在瓶中固定，可依勢向任意方向下垂傾斜。

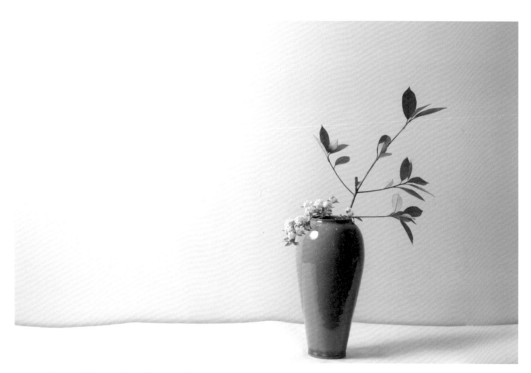

　　第二主枝長度是第三主枝的 2/3，位置與第一主枝遙相呼應，傾斜角度 30~45 度，瓶內固定即可。

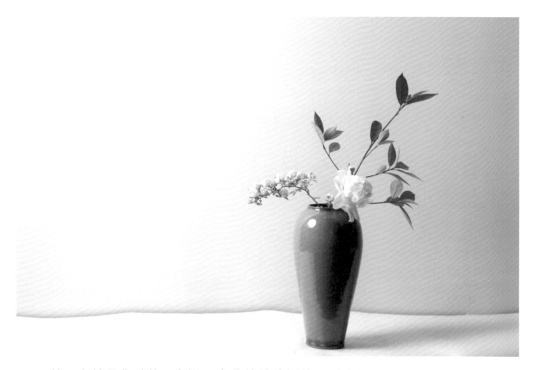

　　第一主枝是焦點花，宜選取大朵綻放的鮮花，以確保作品穩定、美觀，其長度是第三主枝的 1/3 長，向前傾斜 30~45 度，瓶內固定即可。

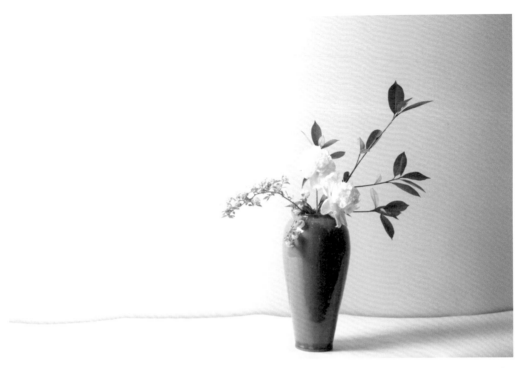

第一主枝副枝，長度可稍長或稍短於第一主枝，插在靠近第一主枝的位置，傾斜角度隨焦點花走勢而定，瓶內固定即可。

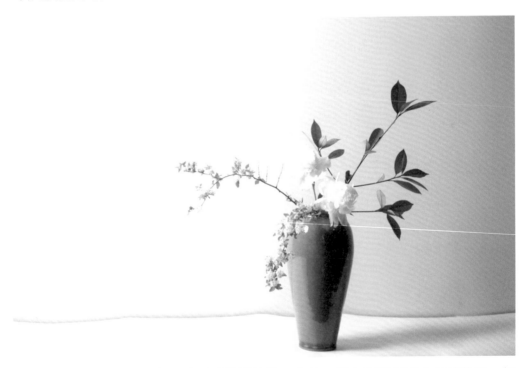

第二主枝副枝，長度可稍長或稍短於第二主枝，插在靠近第二主枝的位置，傾斜角度隨寬度枝走勢而定，瓶內固定即可。

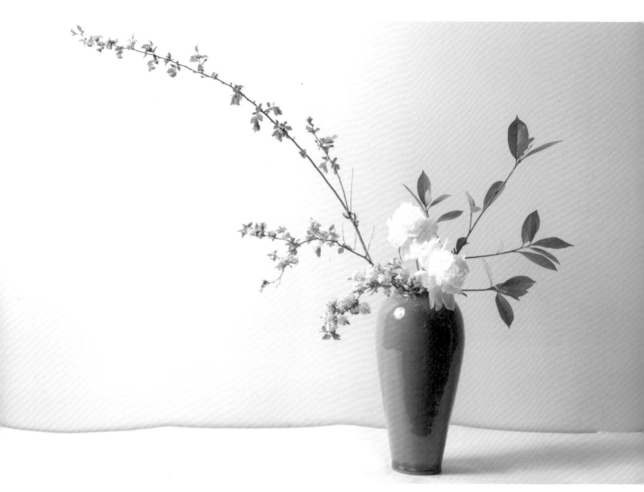

　　第三主枝副枝，長度可稍長或稍短於第三主枝，插在靠近第三主枝的位置，傾斜角度隨第三主枝走勢而定，瓶內固定即可。

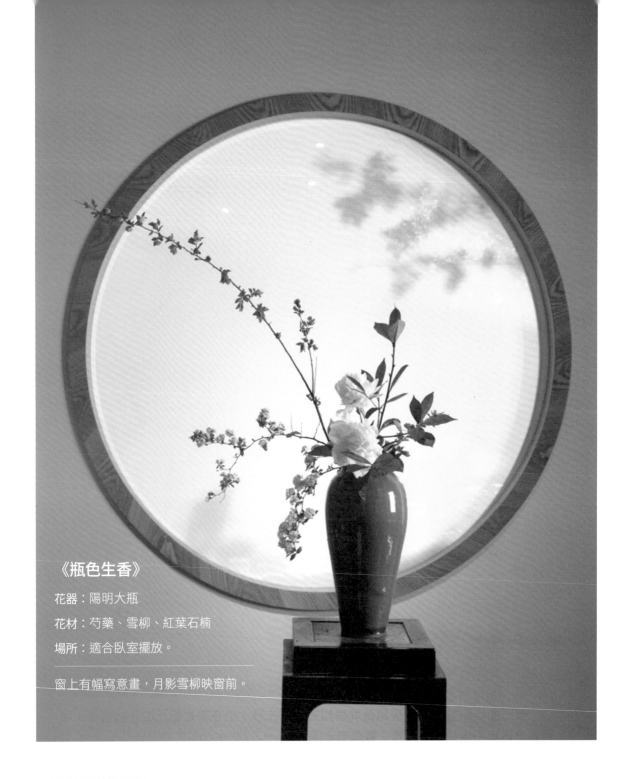

《瓶色生香》

花器：陽明大瓶

花材：芍藥、雪柳、紅葉石楠

場所：適合臥室擺放。

窗上有幅寫意畫，月影雪柳映窗前。

下垂型插花要點

1. 選擇線狀花材，不要求花材曲折變化。

2. 下垂線條花材長短錯落，花材之間需留有一定空間，避免擁擠成堆。

3. 注意作品的基部穩定、平衡，焦點花可適當加大。

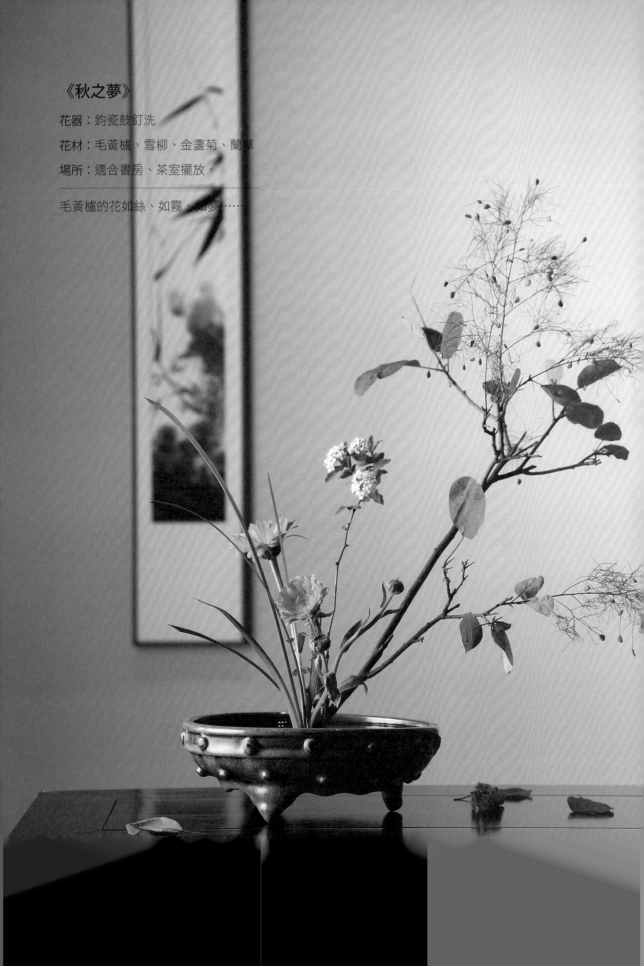

《秋之夢》

花器：鈞瓷鼓釘洗

花材：毛黃櫨、雪柳、金盞菊、蘭草

場所：適合書房、茶室擺放。

毛黃櫨的花如絲、如霧、如夢⋯⋯

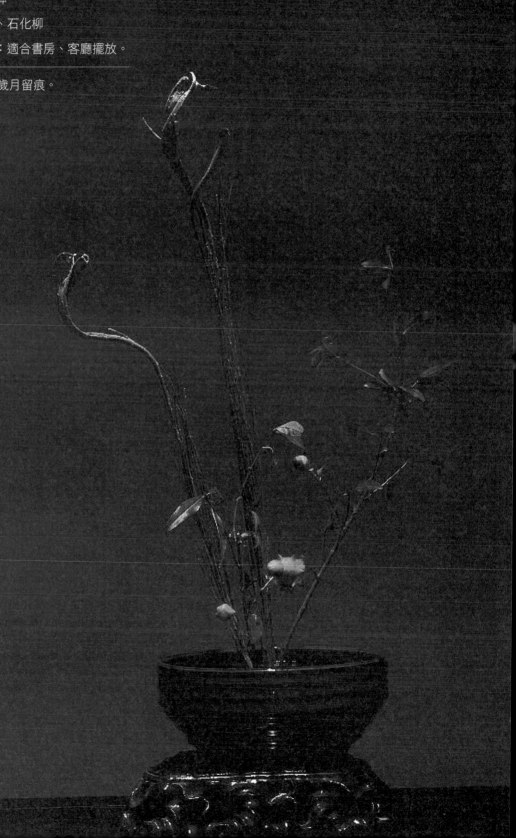

《富貴自來》

花器：玄紋缽

花材：石榴、石化柳

場所：場所：適合書房、客廳擺放。

時光流長，歲月留痕。

第七章

不同社會功能
的插花及特徵

新春插花

　　古代過年，往往從農曆元日延續至元宵，新春插花是在過年期間為烘托過年氣氛所插的花。

　　中國人以演春、走春、慶春、咬春、點春、報春、會春、探春等應景活動來表達對春天、春節的期盼與喜悅。其中插迎春花是以花為主角的生活情趣。

新春插花的花器

　　農曆新年，也就是中國人的春節，是一年之歲首，俗稱新春、新禧。春節是個歡樂祥和的節日，也是中華民族最隆重的傳統佳節。節日帶有濃厚的地域特色，但拜神祭祖、祈求豐年為迎春的主要內容之一。作為器皿中的盤，是迎春、慶春、拜祖、敬神的主要應景物。同時，迎春活動還使用瓶、盆、缽、罐、尊等器皿作為花器。

新春插花的配飾

　　新春插花是迎接和慶祝春節的方式之一，具有營造年節氣氛、慶祝吉祥的涵義。自唐宋以來，有關新春插花的大小配件，如靈芝、鞭炮、如意、供果、年畫、年糕、燈燭、香爐、暖爐、酒器、結飾、雙錢、彩繩、春聯、曆書、紅棗、松子、春盤、迎年佩、不倒翁等，均隨新春插花形式流傳下來，象徵如意、平安、吉祥，增加新春祥和的氣氛。

新春插花的安置器具

　　唐羅虯《花九錫》記載有「雕文台座（安置）」之語，由此可見對插花作品安置的重視，新春插花亦是如此。

　　新春插花，一般以精美漆器、墊板、花台、花几作為安置作品器具，其質料選用精雕花紋的木刻漆几座。

新春插花的花材

　　新春習俗各地不同，但供花風格大致相同。根據各代新春圖畫所示，新春插花常用花材不外松、竹、梅、蘭、桃、水仙、百合、牡丹、柿子、橘子、山茶、冬青、芝麻梗、金橘等。

佛前供花

在佛教禮儀中,插花供花是所謂的四供養之一,也是成為中國文人掛畫、點茶、插花、焚香生活四藝的起源,隨著時間推移,佛教供養內容有所增加,但供花始終是第一要務。

中國佛前供花的歷史

自南北朝開始有佛教供花,各朝代佛教插花從無間斷,百姓對佛教非常敬畏,唐、宋、明更是影響到了周邊的國家,如日本、韓國、越南、泰國、緬甸、馬來西亞等國,尤其是日本,插花的很多流派均從佛教插花演變而來。

佛前供花的地域特色

從地域角度來看,南北方的佛教供花儀式和方法不盡相同。

中國北方比較寒冷,無法四季供養鮮花。北方寺廟一般長供養梅、臘梅、松、柏等配以牡丹、芍藥、菊花等,花色品種較少,冬季多供養人造花,供養造型也比較簡單。

中國南方四季如春,花材品種繁多,可勤更換鮮花供養,供養造型也與北方有較大不同,風格強調規則造型及色彩功能。

佛前供花的形式

佛前供花作為佛教供養,其供奉形式各寺廟又各有不同。一般分為四類供花形式。

① 供奉佛菩薩

供奉佛菩薩的供花花型對稱、規矩,鮮花數量較多,色彩鮮亮,鮮花供奉氣氛濃烈。

② 法會獻花

法會獻花時供花的花型對稱,大氣端莊,花色品種多。

③ 香客供養

香客供養供花以瓶花造型為主,多供奉荷花、百合等。

④ 禪房賞花

禪房賞花為高僧禪房內清供,多根據僧人喜好瓶插,一般採折寺院內松、竹、臘梅等,作為自我欣賞之用。

平民插花

　　中國的平民插花源自佛教供花，普遍流行於唐代。唐杜牧有詩為證「塵世難逢開口笑，菊花須插滿頭歸」。民間有插花、戴花、採花、鬥花、簪花、盆花等花事。雖插花形式繁多，但平民插花功能與動機卻有所不同。

平民插花的功能

① 敬天祈福
　　古代人對天地神靈敬畏，常用花草植物插花敬奉。

② 崇奉祖先
　　古代人尤為重視敬奉列祖列先，常用花草植物敬奉。

③ 拜佛供養
　　善男信女插花供養，拜佛祈福。

④ 饋贈答謝
　　古代男女或朋友之間互贈花草，以示情意，或用花草答謝友人。

⑤ 婚慶壽誕
　　古代結婚、壽誕、升遷、遷居、開業等，均有以插花形式慶賀的習慣。

⑥ 居室裝飾
　　古代家居用花草擺飾，美化環境，祈福迎春。

⑦ 茶肆酒館
　　為迎合文人對雅的追求，古代茶樓、酒樓用插花形式創造雅的環境，招攬生意。

⑧ 衣飾搭配
　　古代人喜配飾有香氣的鮮花、簪花、戴花，用於美觀搭配或招祥辟邪。

平民插花的特點

　　古代平民插花被視為是無知識、無文化修養基礎的民間藝術表現形式，民間插花最為常見，故被忽視。平民插花的特點有以下五點：

1. 源自對生活、生命的熱愛，插花手法無拘無束。
2. 文化修養不夠豐富，插花表現形式單純不誇張。
3. 因生活水平局限，對花器品質要求不高。
4. 供奉需求，花材的運用範圍更廣。
5. 不強調插花技巧，但重視花材寓意。

文人插花

　　古代文人是指文德修養之人，俗稱讀書人或士大夫。儒家一貫注重人的品德、氣質培養。賞花、插花在培養文人氣質方面，具有不可忽視的特殊性。

文人插花的特點

　　文人插花，其特點是插花的創作動機來自於情感的誘發，其創作理念可歸納為以下幾種：

① 野趣

　　文人多喜遊山水，常常由於感發風景秀麗的自然風光，用野花以寫景插花造型描述反映自然風景。

② 裝飾

　　文人喜好書齋插花，多用質地溫潤、造型較小雅潔的瓷器，配以少量花枝，令書房清新淡雅。

③ 供養

　　文人家中廳堂，比較重視供養插花。

④ 排憂

　　文人常因憂國憂民，心中淤積孤寂之苦，利用插花可排憂解悶。

⑤ 情趣

　　文人平時有賓客朋友造訪，賞花、插花，以花會友，另伴以詩、酒、茶、香、曲等，抒情盡興。

　　文人插花率性隨意，重意境、重情懷、重器具、重喻趣、重格調，是文人雅士用花材抒發胸中情感的一種心靈表現。

茶席插花

　　茶席插花起源於文人插花，古代文人重視品茶賞花之美趣，在茶宴之類的活動中配以插花，增添茶宴的典雅氛圍。

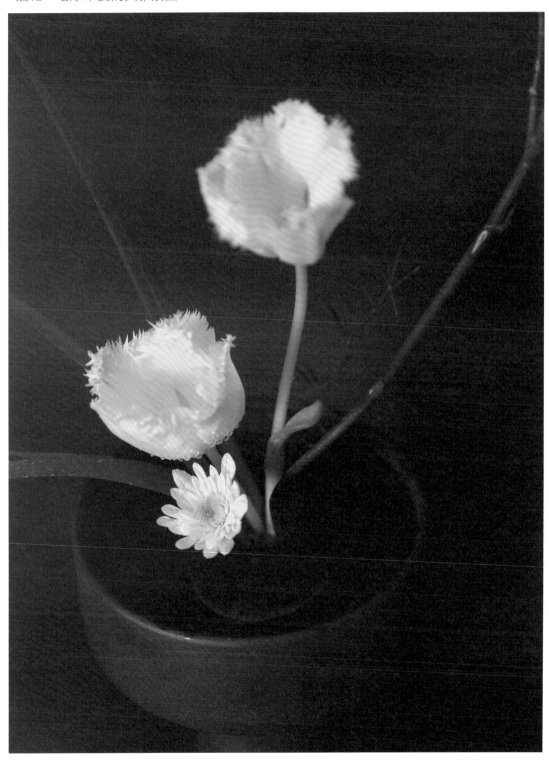

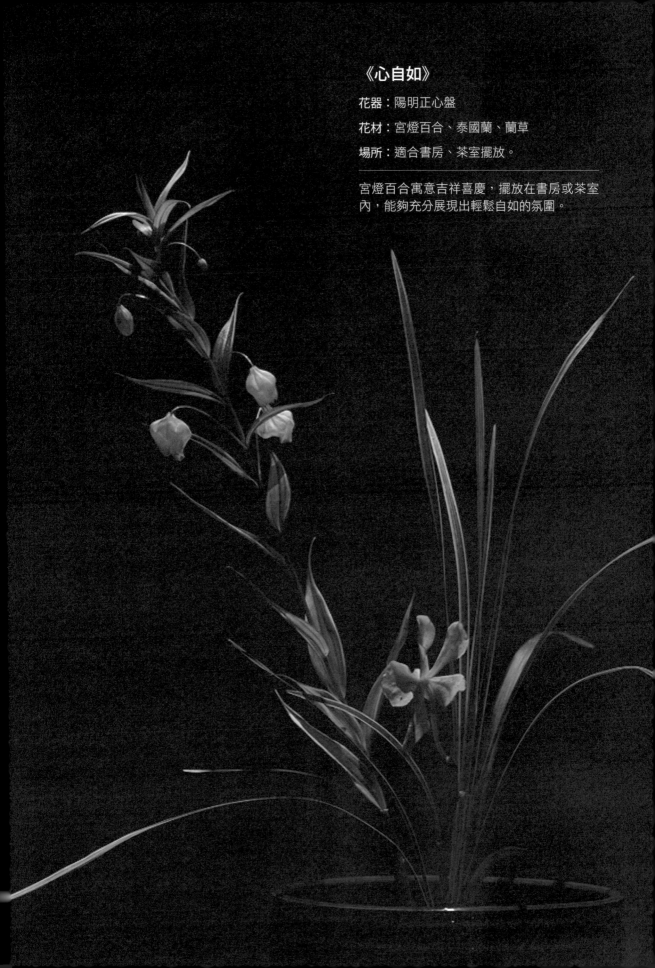

《心自如》

花器：陽明正心盤

花材：宮燈百合、泰國蘭、蘭草

場所：適合書房、茶室擺放。

宮燈百合寓意吉祥喜慶，擺放在書房或茶室內，能夠充分展現出輕鬆自如的氛圍。

茶席插花的特點

　　茶席插花具有以下特質。

» 純

　　茶席花取材高雅、純淨，作品一般取一種主花材表現。

» 雅

　　茶席花注重花材格調，多選寓意高雅、色彩純正淡雅的花材。

» 趣

　　茶席花重視花材趣味的表現，強調花枝曲直變化與錯落。

» 少

　　茶席花遵從刪繁就簡的原則，作品花材較少，強調花葉搭配。

» 質

　　茶席花注重花材質的感受，容忍殘缺美，運用枯殘枝搭配花葉，以象徵、借代等手法表現主題。

» 從

　　茶席花與茶席是從屬關係，故花型不易過大，色彩不易過豔，以免喧賓奪主。

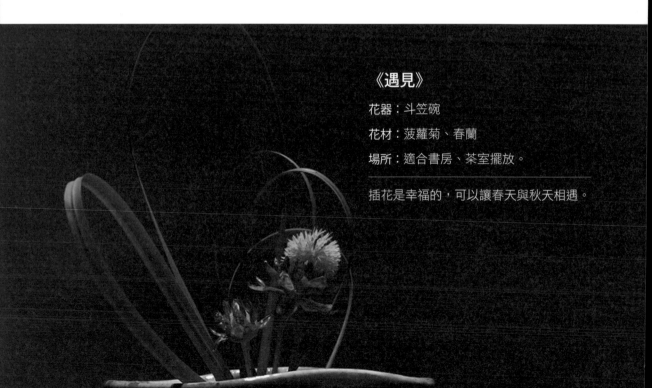

《遇見》

花器：斗笠碗

花材：菠蘿菊、春蘭

場所：適合書房、茶室擺放。

插花是幸福的，可以讓春天與秋天相遇。

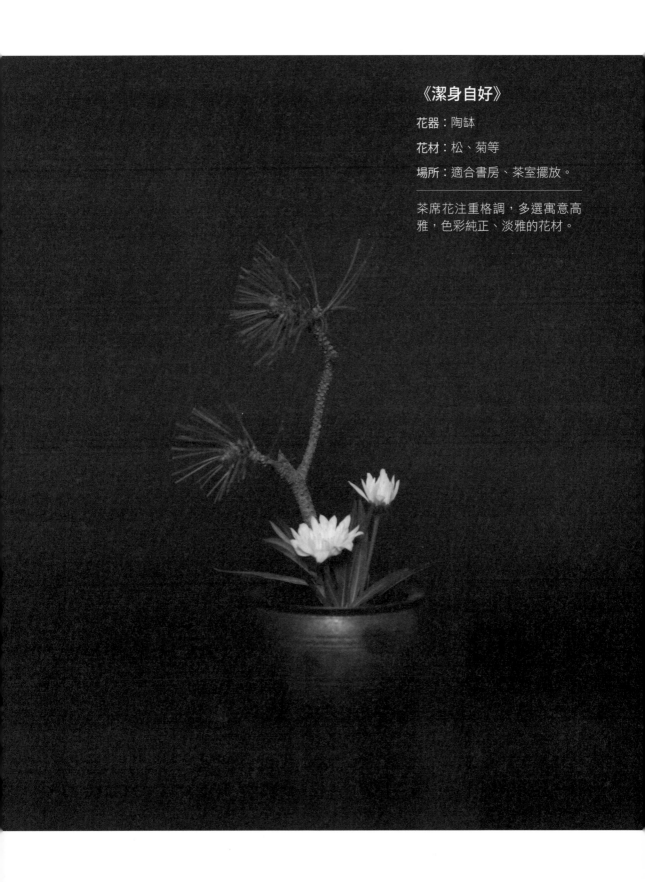

《潔身自好》

花器：陶缽

花材：松、菊等

場所：適合書房、茶室擺放。

———————————

茶席花注重格調，多選寓意高
雅，色彩純正、淡雅的花材。

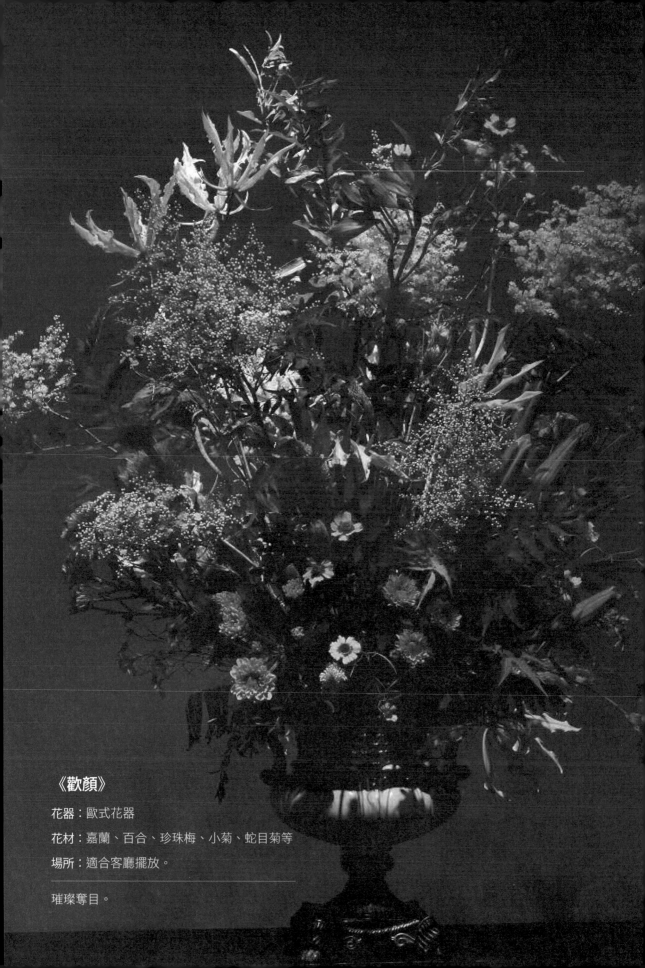

《歡顏》

花器：歐式花器

花材：嘉蘭、百合、珍珠梅、小菊、蛇目菊等

場所：適合客廳擺放。

璀璨奪目。

宮廷插花

宮廷插花意指古代宮廷皇家廳堂及宮廷重要宴會所插之花。宮廷插花、賞花源自皇家的享樂主義生活方式。

皇家插花的形式

皇家插花形式可歸納為幾種類型：

» 后宮（嬪妃）插花

皇家禦花園廣植名花，后宮佳麗賞花之餘，採摘香花異草，廳堂瓶插擺飾觀賞。《開元天寶遺事》描寫了后宮賞花、折花、插花等趣聞。

» 宮廷花宴

古代君王普遍愛花，有簪花、花宴、貢花、插花等習俗，宮中每逢不同花目開放，舉辦花宴插花賞花。

» 宮廷簪花

簪花是古代君王對臣子的禮遇，臣子也以接受簪花為榮。所簪的花無不以名花為主，進而有貢花與四處廣求名花之舉。

» 宮廷酒宴插花

古代君王常宴請群臣，席間多有插花作品烘托氛圍。由於宮廷所需花材數量極大，故將採辦花卉列為「四司六局」的專營項目。

» 宮廷節日插花

宮廷插花分日常及節日插花，日常插花以裝飾為主，節日插花規模大、花材種類多、花色豔、四面造型。

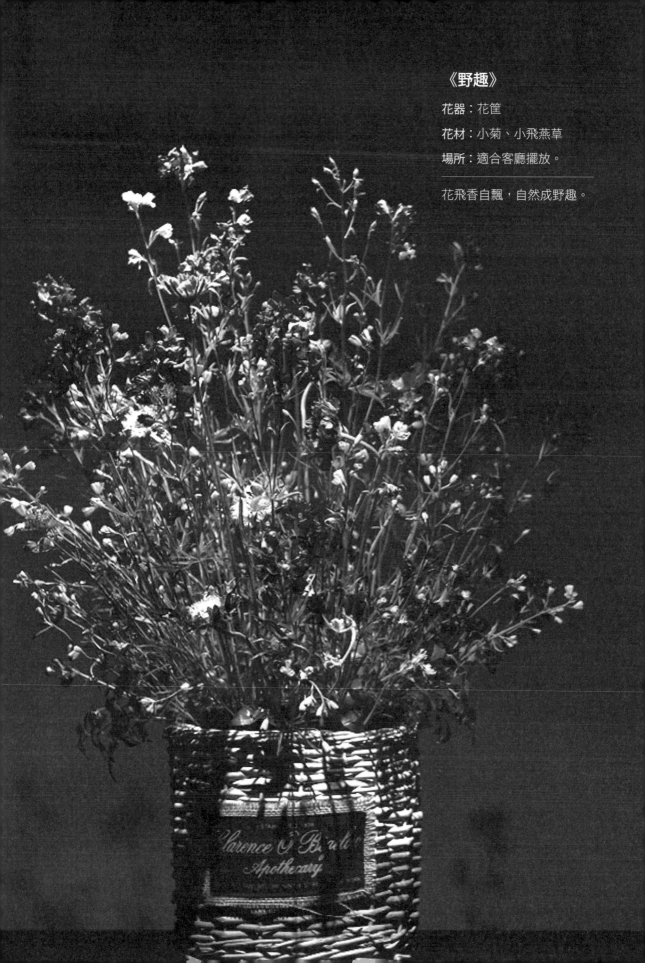

《野趣》

花器：花筐

花材：小菊、小飛燕草

場所：適合客廳擺放。

花飛香自飄，自然成野趣。

第八章

賞花與評花

中國插花藝術現代發展趨勢

全民性

隨著人民生活水平的提高，人們更加追求精神文化的需求，插花作為傳統文化代表之一，受到了更多的關注。鮮花是美的象徵、時尚元素的代表，並且插花過程使人感受到愜意和放鬆，作品能使人精神上得到充分滿足，這些都成為插花進入千家萬戶的前提。

融合性

從近代起，中國傳統文化受到西方藝術文化的衝擊，雙方經歷了碰撞、交融的過程，插花藝術受之影響，東方插花藝術與西方花藝相互交流融合，產生了所謂的現代花與新中式花等多種風格的插花形式。

文化性

中國傳統插花能夠涵蓋中國歷代審美實踐經驗，通過學習插花，可以培養人們審美能力與藝術創作能力。玩賞其間，滋潤心靈、滋潤人生、陶冶情操。

商業性

隨著社會的商業需求，插花逐漸從古代文人的生活雅趣步入了大眾生活。商務布置、禮儀饋贈無不需要鮮花的烘托與點綴。

實用性

插花是人們接近大自然最簡潔的途徑與方法。在插花的藝術實踐中，人們可以深刻體驗出人與自然之間巧妙均衡的關係，以此改善環境、美化心靈、美化家庭、美化社會。

插花作品的欣賞和品評

欣賞插花注意事項

1. 不要大聲喧嘩，注意安靜。
2. 欣賞作品前，可參考作品名稱、結合主題、品味體會作者的情感。
3. 選擇觀賞角度及距離，利於了解作品的內涵。
4. 不要妄加評論作品好壞，尊重創作者是基本的教養和禮貌。
5. 欣賞插花作品宜早不宜晚，以免花材不夠新鮮，影響觀賞效果。

插花品評標準

東方插花與西方插花有明顯差異，西方插花重色彩、重造型，不重視主題立意；東方插花相對輕色彩、重主題、重形式。

如果滿分為 100 分的話，可按照以下標準做評比。

1. 東方插花評比

項目	分數占比	得分
主題	35 分	
造型	25 分	
色彩	25 分	
技巧	15 分	
總分		
評語		

2. 西方插花評比

項目	分數占比	得分
主題	20 分	
造型	25 分	
色彩	30 分	
技巧	25 分	
總分		
評語		

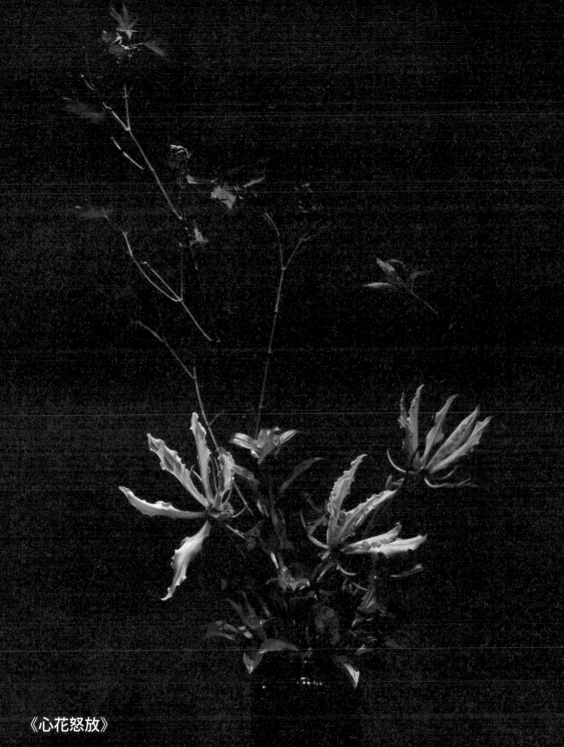

《心花怒放》

花器：天目琮式瓶

花材：嘉蘭、石竹、乾枝

場所：適合書房、茶室擺放。

拋棄雜念的瞬間，即通達真美的剎那。

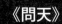

《問天》

花器：綠釉瓶

花材：黃劍葉、蛇目菊、鳥巢蕨

場所：適合玄關、書房擺放。

無愛則無美，無心外之物。

《盛夏的歌》

花器：藍釉罐

花材：飛燕草、菠蘿菊、矢車菊

場所：適合餐廳、客廳擺放。

美的種類很多，但我堅信它們之間是相通的。

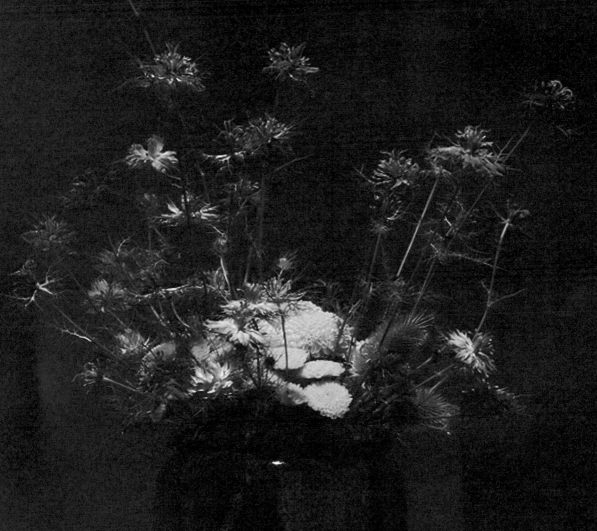

《暮如霞》

花器：藍釉罐

花材：黑種草、小菊、藍刺球

場所：適合餐廳、客廳擺放。

太陽落下，濺起朵朵晚霞。

《簪落處》

花器：陽明正心盤

花材：玉簪、狗尾草、活血丹

場所：適合書房、茶室擺放。

玉簪落地無人拾，化作江南第一花。

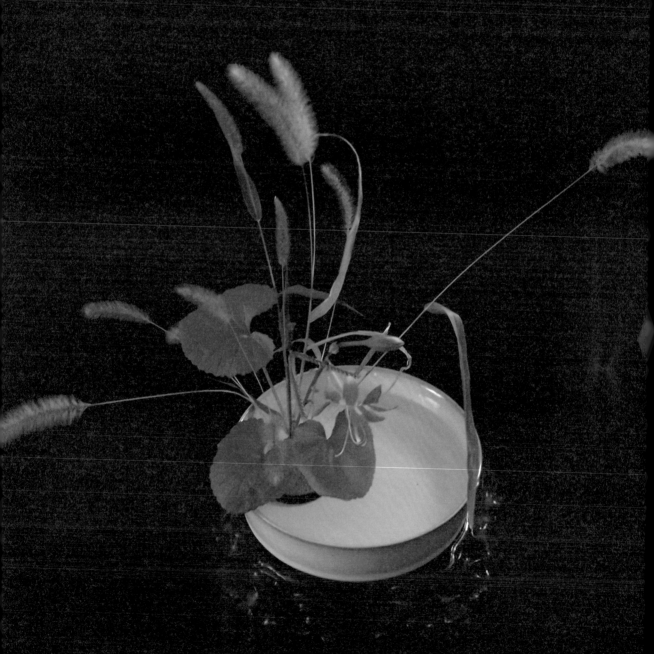

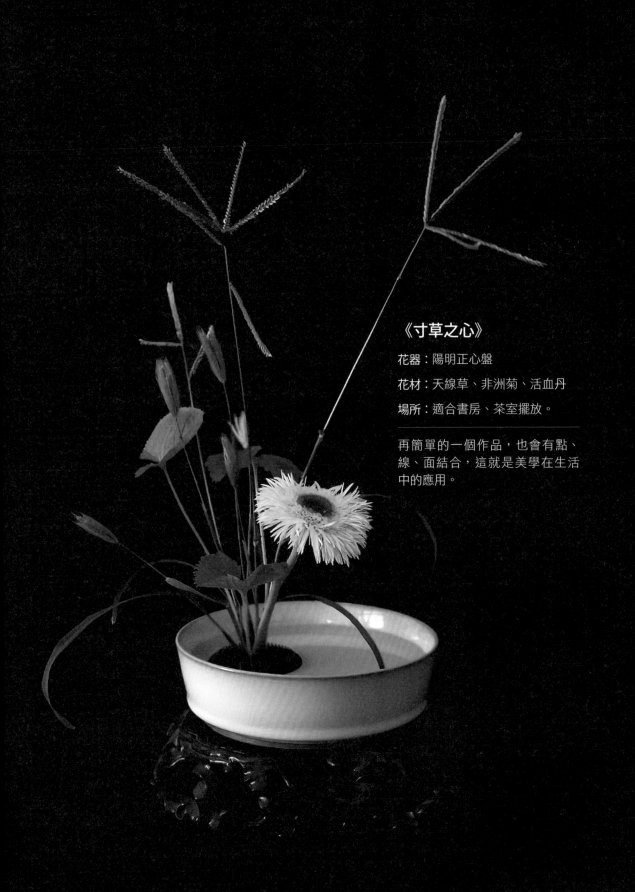

《寸草之心》

花器：陽明正心盤

花材：天線草、非洲菊、活血丹

場所：適合書房、茶室擺放。

再簡單的一個作品，也會有點、線、面結合，這就是美學在生活中的應用。

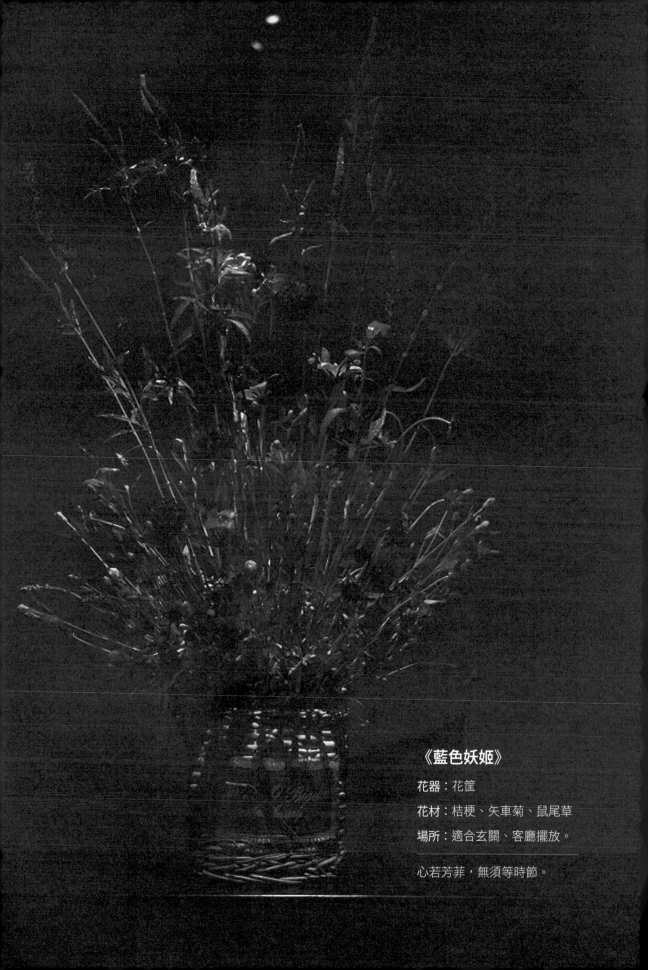

《藍色妖姬》

花器：花筐

花材：桔梗、矢車菊、鼠尾草

場所：適合玄關、客廳擺放。

心若芳菲，無須等時節。

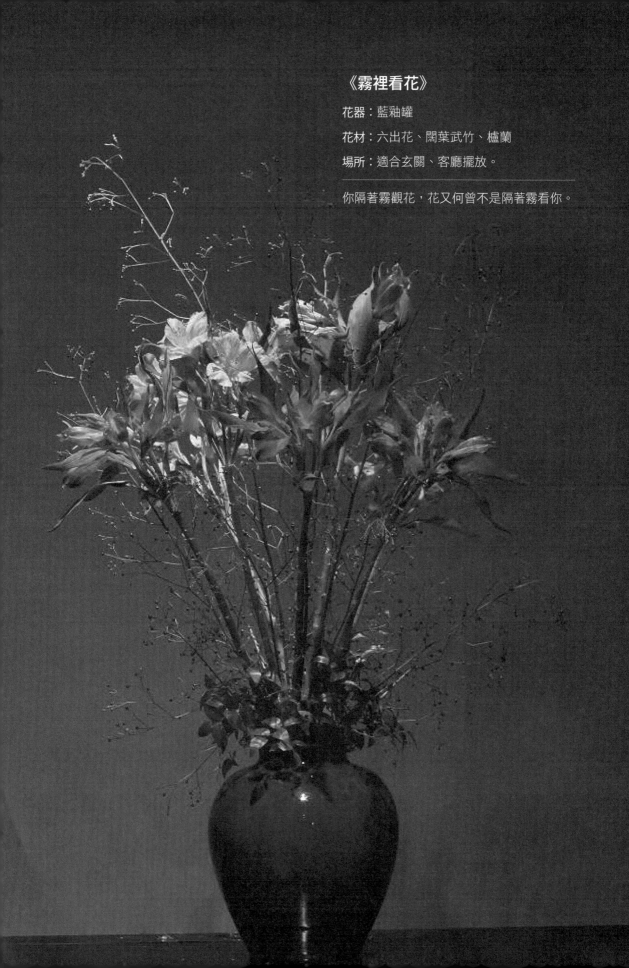

《霧裡看花》

花器：藍釉罐

花材：六出花、闊葉武竹、櫨蘭

場所：適合玄關、客廳擺放。

你隔著霧觀花，花又何曾不是隔著霧看你。

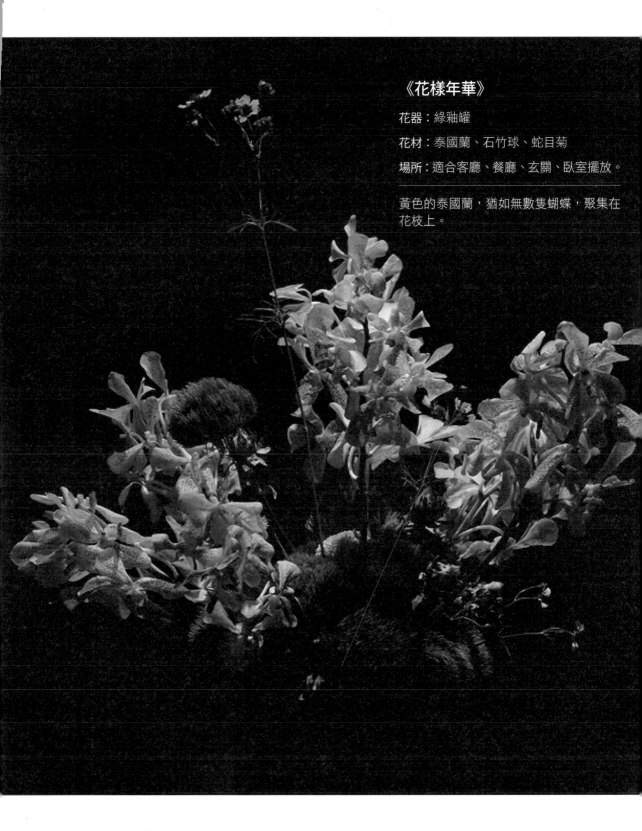

《花樣年華》

花器：綠釉罐

花材：泰國蘭、石竹球、蛇目菊

場所：適合客廳、餐廳、玄關、臥室擺放。

黃色的泰國蘭，猶如無數隻蝴蝶，聚集在花枝上。

參考文獻

1.　李方著 . 插花與花藝 . 杭州：浙江大學出版社

2.　黃永川著 . 中國插花史研究 . 杭州：西泠印社